遇見世界
十大教堂

——

建築師帶你
閱讀神聖空間

王裕華、蔡清徽 ——————— 著

誠摯推薦

Prologue I
聽見空間的聖音

多次在夢中出現的聲音……

　　聖音　禱音　空間之音　繞梁之音　詩班樂音
　　建築旅人空間閱讀時，蹦裂出來的柯比意聲音
　　遙想宗教革命被殺頭，贖罪券銅臭味的歷史聲音
　　英國神學家司布真所說牧師在教堂內講道的演說力量

建築師歐仁‧維奧萊－勒杜克（Eugène Viollet-le-Duc）曾說，他每次站在巴黎聖母院巨大的玫瑰窗前，深沉凝視著彩繪玻璃上的《聖經》人物時，總會傳來龐大交響樂團的演奏，述說著一段又一段上帝愛的詩篇。

但是，這些歷經千年戰亂與歷史更替的歐洲教堂，卻常因著眾多歐洲旅行團喧囂嘈雜的解說聲，蠻橫地強壓虔誠的朝聖者快速逃離聖殿，逃離這群看熱鬧的短褲拖鞋照相團……

筆者深信，神聖的教堂空間在默想／沉澱後，你將聆聽到天籟般豐富底蘊的聲音。許多人在大教堂裡面，能清楚察覺到自己在神聖空間的強烈對比侷限感，這種感覺包括：

　　混亂與秩序　世俗與神聖　黑暗與光明　個人與上帝　罪惡與聖潔

雖然每個人的感受不盡相同，但幾乎在這些偉大的教堂內，都會有一種「神神」的感覺。當我們帶著深層的默想／沉澱進入教堂，就愈能深入地解讀它，也愈能——

　　聽到空間中隱約細微的超音波屬靈聲音

期盼本書能引導讀者跳脫附庸風雅，深切地被這些教堂所感動，也願有更多的讀者能認識教堂背後那位被千古歌頌的偉大上帝！

<div align="right">

2015 年 10 月 台北　

</div>

Resonance of the Sacred Space

Sounds of sacred space that resonate in our dreams include—

Divine utterance Prayer chants Space reverberations Holy echoes Hymnal choir
To the ears of architect travelers, the voice of Le Corbusier hums loud and clear
Reeling back to historical period of religious reformation, the wailings of massacre
pierced through the jingle-jangle commotion of Indulgence sale.
Proclamation by puritan preacher Spurgeon emanates verbal power meant to transform
thousands of lives.

The French architect-historian Viollet-le-Duc once exclaimed, "Maman, ecoute, c'est le rosace qui chante!"(Mama, listen, this is the singing rose window) Many later observers reminisce the experience of standing in the presence of the Gothic rose windows, captured by these singing rose windows and enamored by the lyricism. It is as if the biblical saints depicted on these windows sing in chorus of God's loving psalms as part of the grand symphonic orchestra. However, the voices of these churches which have withstood centuries of war and upheavals are being muffled by the modern day tourists travelling in packs led by tourist guides. These modern day pilgrims hurry by the sacred spaces, scavenging a few pictures here and there in their shorts and flip-flops.

We firmly believe that a pause for meditation within the sacred space will illuminate the listeners to divine voice, a voice so richly calling out to our souls. Many visitors will also experience contrasting sentiments within the sacred space, sentiments pertaining to —

Chaos vs. Order Profane vs. Sacred Darkness vs. Light
Oneself vs. Himself Sin vs. Holiness

Though the sentiments experienced may differ individually, with no doubt all would agree that a sense of Godliness and awe envelops and overwhelms a person inside the great church. When we enter these spaces with minds of pensiveness and meditation, we are more capable of interpreting the meanings behind the space and artifacts. Henceforth, more alert to the tiny whispers of the divine spiritual realms. We prayerfully hope that this book will bring its readers beyond the level of artistic appreciation, which is mere surface level. We hope that the tremors these churches inspire will ultimately bring one to the knowledge of the Creation God, who is the master and object of eternal praise in the sacred space.

Prologue II
雙軌閱讀　後現代解構

一般談到基督教信仰與教堂建築的關係時，最常見的兩種模式為：第一種，採用《聖經》神學的方法，將《聖經》中有關宗教建築的記載做歸納探討及分析；第二種，以西方建築歷史為主軸，立基於所謂的「建築大傳統」，討論風格的由來以及設計師的抉擇。

本書採用的方法，則是《聖經》與建築歷史的雙軌閱讀，大前提為教堂既為神聖空間，它如何成為橋梁，將當代的文化思維與上帝的啟示連結在一起。有別於廣泛地討論建築原則，筆者選擇從中古時期到當代教堂中，找出十棟偉大的教堂，做為閱讀「文本」。透過筆者本身的的基督信仰、建築養成訓練，輔以分析詮釋，將「教堂文本」的信息闡述出來。

這種分層剖析式的教堂解碼閱讀，側重以「聖經詮釋學」的模式，探討各個建築元件的空間語彙及崇拜時所扮演的空間角色。其實，這是一種後現代「解構」的手法。

也許讀者會問，探討神聖空間的閱讀和詮釋，是否有什麼價值呢？倘若最終觀者的評論只是「美麗、醜陋」、「喜歡、不喜歡」，相信沒有一位建築師會滿足於聽到這樣的評語。

教堂最可貴之處，在於它創造了一個場所（place），而不僅是空間（space）。場所相對於空間之不同處，在於場所因著所進行的事，有感情的交流而偉大。空間則僅僅是人類用建築材料包裝出來的立體環境。建築理論家諾伯—舒茲（Norberg-Schultz）同意神學家黑德格的主張，建築的宗旨是創造一個有意義的居所，具有場

Ways of Interpreting Sacred Space

There are normally two ways to discuss church architecture in light of christian faith . The first way is to adopt the path of biblical theology wherein bible passages on architecture is exegeted. The second way follows the tradition of architecture history, the so-called ˮBig Traditionˮ and engage in discourse on styles and builders'choices.

The method we adopt here is parallel tracking, digging into biblical source simultaneous to architecture history. Our preconceived notion is that churches are designed to be sacred spaces that connect contemporary minds to God's transcendent existence. God's existence is made known through both the general revelation and the specific revelation—His word. In lieu of architecture principles or theories that govern the architects' design, we have selected ten churches/ cathedrals from both the classical and modern eras as church reading texts. Interpretation of these texts is done through the lenses of faith, such as embraced by us authors. Adding on with years of architecture trainings, we aim to bring what was formerly hidden or obscure to surface by way of analysis and dichotomy.

This method of progressive analysis actually alludes to way of biblical hermeneutics, wherein architecture components are treated as kit-of-parts in liturgy. The symbolic components often signify or infer spiritual truths while performing their spatial functions. This reading in fragmentation out of its totality reflects the essence of ˮDeconstructionˮ which is post-modern in nature.

Perhaps the readers would implore,ˮis there any benefit in learning about sacred space reading and interpretation at all?ˮ We would then question back how otherwise could one read the sacred space and avoid subjective comments such as ˮbeautiful or uglyˮ, ˮlike or dislikeˮ? It would serve absolutely no justice to the builders and sponsors who are involved in this great feat of construction.

所精神（Genius Loci）。筆者深信教堂建築的目的，是塑造一個連結人類和神祇（divinity）的橋梁，提供個人和群體一個融合的場所，使神人相遇並感受到上帝的臨在（immanence）。

神聖教堂空間自有一股沉靜卻堅毅地呈現本然的靈性面，急切地想與每一世代的朝聖者相遇。這些相遇信息中，神藉著歷世歷代流傳下來的《聖經》經文，詳實真切地與人們溝通。

2015 年 10 月 台北

The effort of church building is only justified by the contribution a church gives to mankind—in the provision of a special ˝place˝ and not just a ˝space˝. The difference between place and space is found in the identity bequeathed from the meaningful activities that happen within it. Emotions transpire in midst of transactions, giving the space an endowment of character and greatness. Whereas, a space merely describes surrounding of physical form made from construction materials. Architecture theorist Christian Norbeg-Schultz concurs with Theologian Heidegger on this point that the objective of architecture is to create a meaningful residence--Genius Loci. We are convinced that the objective of church architecture is to create a place that connects humanity and divinity, a bridge in a sense. And in many ways, we see them doing so. In these sacred spaces, individuals are melted into a collective corporate called His body through the encounter with the immanent God.

Our conviction holds that the sacred space embodies spiritual serenity that yearns to communicate earnestly with pilgrims of every generation. In every personal encounter with sacred space, there is a message to be delivered to the pilgrims. And these texts, which refers to the design components of churches, have likewise survived history to carry out the entrusted mission to communicate with successive generations.

David Wang

CONTENTS

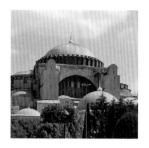
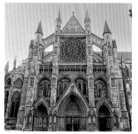
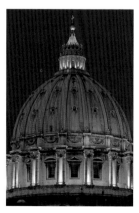

✚ Part II
解讀現代

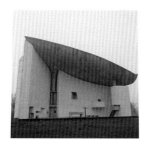

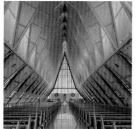

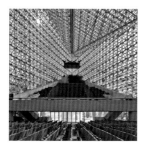

Introduction
感動幅度決定教堂的深度

歷史中不同時期的政治、宗教和社經環境，必然會影響哲學思想的發展趨勢。這些思想無形中主導並鞏固人們的喜好，引導一個個風格的產生。大教堂這種具有代表性的建築物，其設計師和贊助者經常扮演催化劑般的角色，將特定風格推上璀璨的巔峰，甚至開創出跨時代的風格，領銜人文思潮。

無論創作者自覺與否，大教堂表現出的張力及屬靈影響力，總是綿延數代，影響深遠。它承載歷史的啟示，持續與當代對話，其影響力絕非一般建築物所能比擬。

教堂建築具高度的象徵性

教堂建築的元素往往具有高度的象徵性，當我們觀看一座大教堂時，會留意到眾多細節：例如——方位（orientation）為何？面對日出的東向——廊柱與主建物的關係如何？尖矛塔與鐘塔各有何意義？屬靈威嚇的表彰如吐水獸（gargoyle）與驅邪獸（chimera）是什麼？中殿（nave，教堂從入口到祭台前的走道，為進出必經之路）的屬靈意義？玫瑰窗的表徵意義？等等。

對大教堂感興趣的訪客而言，無論是信徒與否，往往對「神聖」的意涵能有些感受。因為大教堂一方面是「神聖空間」的容物，另一方面則是引起觀者共鳴的空間陳設，如同藝術品般，讓觀者得以閱讀、冥想、被感動，以至於對上帝產生感應。

• 禮儀功能和聖俗考量

教堂建築既然是實體的存在，為信徒所使用，自然會有一些功能的問題要解決。內

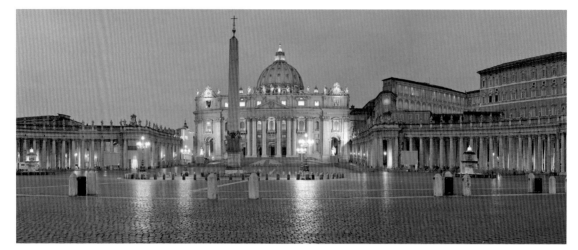

部空間要能滿足崇拜禮儀的功能，這當中又有聖俗界線之分，例如聖職人員一般待在祭壇後方的空間，祭壇是舉行聖禮的焦點，收音採光要佳，視覺上要醒目宜人，聖物室、準備室、唱詩席則要在祭壇可及的位置。除此以外，結構問題、平面動線、出入口配置、空間傾向開放光亮或封閉幽暗？這都是設計師實際面臨的問題。

十二世紀至十六世紀宗教改革時期，因著重朝拜的行進經驗及東西方教會之爭，教堂平面為中央核心型或長型與否，也成為討論的焦點。長型教堂和中央核心教堂的構造差異很大——穹窿（dome，視大小細部不同，亦稱穹頂、圓頂、拱頂）的搭接、圓拱屋頂或斜屋頂、塔樓和立面的配搭、採光等，都是設計的重點。此外像是祭壇空間的象徵性是具象或抽象？聖俗的距離之遠近？林林總總的問題，都考驗著教堂如何在俗世中定位自己。

• 對教義的詮釋

至於教堂精神層面的意涵，對教義（doctrine or theology）的詮釋（anagogical hermeneutics）至關緊要。基督教義是使徒和初代教會的努力逐漸成型的，源頭是《聖經》的記載。一些常在大教堂用到的教義，例如：十字架、救恩、聖潔、三位一體、基督的身體、復活等。教義的正確性比藝術的創作更為重要。

在十世紀前後的數百年間，東方教會與西方教會爭論的教義問題主要是圖像（Iconography）的使用；東方教會廣為採用圖像，而西方教會則因潛在的偶像崇拜問題，對此審慎以對。在中世紀以前的年代，由於神學教義為知識分子所壟斷，藝術創作者會從《聖經》記載中萃取一些概念，例如：光、挪亞方舟、伊甸園、地獄、煉獄，將這些抽象的概念透過詮釋轉換成實體。

• 對閱讀者傳遞信息

即便不瞭解基督教義的人們，在參訪大教堂時，也多少能感受到創作者要傳遞的信息。因為空間本身蘊藏著靈性，可能是一種「神同在」的悸動，一種無名的寧靜感，或許如同觀看一幅偉大的藝術創作品般被感動。這種感動的幅度，決定了大教堂是否為跨世鉅作還是平庸之作。即便設計得再精彩，倘若效果平庸、無法感動人心，建築師不僅小命休矣，而大教堂早就在顛沛流離的歷史洪流中，被敲掉重建了。

承載啟示、滿載藝術瑰寶的古典大教堂

自君士坦丁大帝在西元四世紀定都君士坦丁堡以來，基督教文明勢力抬頭，影響數千年的歐洲文明史。在歷史的洪流中，傳承給後代的遺產除了神的默示《聖經》，尚有隨之孕育而生的西方文明史、神學史、哲學藝術史、建築史和法典文獻等資

產。這些鉅著和遺跡見證了上帝的存在，也記錄歷代以來人們的歌詠和追尋。尤其宏偉的大教堂更是明證，說明在人類的歷史發展中，不惜耗竭財富、傾倒才華、集結資源，無非為了創造一個可以匹配造物主的作品。

在教廷政權與君主政權分分合合的千年歷史中，即使歷經風霜，大教堂及其所代表的基督教文明，仍然屹立不搖，在風雨中繼續存留。古典時代落幕後，新的政治及經濟體制興起，許多大教堂也從昨日的朝聖地，逐漸蛻變為今日的觀光景點。

隨著旅遊普及化，許多造訪歐洲觀光勝地的旅客對大教堂產生興趣。在大教堂肅穆華麗的廳堂內，拉丁彌撒的詠誦以及觀光客的閃光燈交錯著；奉獻的叮噹聲與紀念品販售聲此起彼落。教堂於俗世的地位或許不若以往，但是這艘「逆著世俗潮流的屬靈之船（Nave）」，仍然承載著大公教會的傳統和藝術瑰寶，繼續航向未來。

文化是眾人感情的匯集，主流勢力可以形塑文化，甚至主導潮流。在古典時期，主流勢力主要有兩股：教廷與君主政權，在中世紀後商人興起，成為第三股勢力。初代教會時期羅馬帝國當權政府，無論是君主或共和體制，都偏好興建大型的公共建築，彰顯威信，例如：競技場、澡堂。此時期崇尚希臘的宗教哲學思想，引進了集會廣場式的巴西利卡長形空間（basilica）做為公共議事空間的雛型，此外，民俗（vernacular）的建築設計中常見的迴廊中庭（peristyle）和天井（atrium）等元素，也影響了建築風格。當然，最著名的是希臘柱式（Greek Order）和山型牆（pediment），提供了快速又安全的立面設計。這些平、立面語彙奠定了此時期的大教堂風格樣貌。

四世紀後政教合一，入侵的蠻族（北方為維京人，中歐有哥特人，東歐有匈奴人、突厥人、伊斯蘭民族），將他們世俗的風格引進，興起哥德風格（Gothic）、摩爾風格（Moorish）並用在教會建築上。隨著十世紀的經院哲學興起，普遍呼籲回歸希臘羅馬的世界，反對過度僵化的宗教藝術風格，由佛羅倫斯的商人率先帶動了始於義大利中部的文藝復興風格（Renaissance）。

©iStock

隨著十五世紀的序幕，宗教改革的風潮之下，由教廷斥資樹立稱為巴洛克的新風格。在接下來的五世紀間，因教廷勢力的消減、新世界的崛起，建築風格因便利性及主事者偏好之理念，擺渡於各風格時期的修正（洛可可、新古典、折衷主義）。十八、十九世紀的工業時期，因都市的興起和機械的採用，震盪著一股新風潮探索，形塑了迄今眾多樣貌的現代建築風格。*

演繹時代脈動的現代教堂

二十世紀初經歷兩次世界大戰，世事變化很大。大戰不僅削弱了歐洲諸國昔日的殖民國地位，簽訂新條約後民族主義的抬頭，讓原本擁有眾多殖民地的英、法等國，逐漸喪失殖民領土。新崛起的美國、日本等國，實力堅強，不容忽視。戰爭破壞了西方國家的經濟，失業與通貨膨脹日趨嚴重。在短短幾十年間，人民對福利的籲求漸大，削弱了集權主義的政體。

對於天主教廷而言，面對著世俗化的風潮，政治上教廷經歷著諸多妥協。因著戰敗使法西斯主義在義大利興起，1929 年掌權者墨索里尼和教宗簽訂《拉特朗協議》（Lateran Treaty），教宗放棄對義大利領土的權力，不干預政治及任命主教由國家批准的條例。而法西斯政府則承認梵蒂岡為獨立主權的國家，由教宗統治，認可天主教修道會和社團具有法律地位。除了西班牙及其前殖民地南美洲，天主教勢力在法國和義大利的影響力逐漸減弱。

戰後經濟重建使得大量人口湧向都市，讓十九世紀更趨成熟的工業革命巨輪，壓倒浪漫派和新藝術手工風潮，迅速崛起，主導建築風格和現代文明。強調實用的「功能主義」（Functionalism）風潮，特別適用於新的住宅、商業、製造業的建築型式，利用標準化在短時間內能大量複製。此風潮同好們認為建築裝飾是多餘的；美應體現在實際用途和目的上，意即建築構造材料、功能性的平面輔以立面的表皮等等，在歐洲幾個國家都有功能派的先趨者，以成立學院快速推行此理念，推出大量的社會住宅。在德國是「包浩斯學院」（Bauhaus），以實用為導向推倡玻璃、鋼和混凝土的「國際風格」（International Style）；在法國由建築理論家勒·柯比意（Le Corbusier）突破法國美術學院（Ecole des Beaux Arts）的古典傳統，率先引領新風潮；在美國為「芝加哥學派」（Chicago School），以高樓大廈著稱。

古典與現代建築史的分水嶺，發生在 1851 年倫敦博覽會的「水晶宮建築」（Crystal Palace），地點是英國倫敦的海德公園。它的獨特之處在於全棟用鐵材和玻璃，像帳篷般架設在十八英畝的土地上，僅僅花了四個月，且建材拆卸後可重複使用。整棟為透明，因此稱為「水晶宮」。法國不甘落後，隨即於 1889 年藉巴黎環球博覽會之機，興建了艾菲爾鐵塔（Eiffel Tower）。此分成三大部分製作的鐵塔，費時一年就完成了，全數採預鑄鐵件，造成不小的震撼。此舉奠定了現代建築新趨勢，代表舊的古典時代將成為過去。

由於戰後的資源匱乏和經濟蕭條，偉大的建築理念雖多，但能實際執行出來的著實有限。威權政治領導人中意的是彰顯權勢的建築風格，而不是像工人階層使用的量

製建築。在強人政治引領的氣候下，建築發展並不利於年輕、懷抱理想的現代主義者。

總之，在現代建築風潮席捲之下，政經體制的變遷，加上傳統興建大教堂的出資者易主等眾多社經、宗教因素，使得二十世紀教堂建築的型式及樣貌有強烈的落差。若說古典大教堂的形成像是撰寫論文，那麼現代的大教堂就如同散文或詩。雖一樣具觀賞性，但像是小品，架構靈活，較能反映周期短的時代新趨勢。它的興建門檻低，業主可能是平信徒（非聖職者）；脫離傳統框架的教堂建築，不只價格平易近人，更能調整貼近人們每日使用的功能。由於《聖經》和宗教教育的普及化，教堂的教育功能降低了，人們不再仰賴教堂的符號象徵學來認識上帝。從這一層面看來，教堂的設計雖然神聖有餘，一旦神祕的面紗被揭開了，難免讓人覺得稍微少了那麼一點深度。

至今在不同地區和國家，推陳出新的教堂建築仍不斷湧現，現代的教堂永遠是個引人入勝的設計議題，也是每個建築師最愛的設計題目。出生於更正教（新教）重鎮瑞士的柯比意，其專業養成於天主教法國，他的作品反映出受工業機械風格影響的一代如何看待教堂設計。安藤忠雄是柯比意的追隨者，廊香教堂所創造出的神聖空間也感動了他，使他設計出亦詩亦禪、獨樹一格的日本建築。就讓我們拭目以待，看教堂建築如何在時代的脈動中演繹，引人向神吧！

* 本文中有關西方文明及建築的歷史觀點謹參考下列專書，有興趣的讀者可再自行參閱：

1. John Hirst 著，席玉蘋譯，《你一定愛讀的極簡歐洲史：為什麼歐洲對現代文明的影響這麼深》，台北，大是文化，2010 年。
2. Philip Lee Ralph, Robert E. Lerner, Standish Meacham, Edward McNall Burns 等著，趙豐等譯，《世界文明史》，第八版，北京，商務印書館，2001 年。
3. Spiro Kostof, *A History of Architecture:Settings and Rituals.* New York, Oxford University Press, 1985.
4. 陶理主編，《基督教二千年史》，台北，海天書樓，2004 年。

本書共收錄了五大古典教堂，以及五大現代教堂，以歷史進程安排，各座教堂的閱讀重點如下：

Classical 5
不容錯過的五大古典教堂

01 聖蘇菲亞大教堂（Hagia Sophia）

建於查士丁尼一世（Justinian I，又稱查士丁尼大帝）的鼎盛時期。在歷史上，查士丁尼一世是少數神權與君權集於一身的帝王，他為了鞏固君士坦丁堡做為東羅馬帝國的首都，面對東方蠢蠢欲動的勢力樹立堅固的堡壘指標，發願興建聖蘇菲亞這座橫跨古今東西的偉大教堂。大教堂回顧羅馬建築風格，但更具前瞻性，其高度和穹窿的跨距皆超越前代。為解決負重的問題，建築師還特別運用幾何學，創新發展出新的結構細節「弧三角」（pendentive），幫助圓形重量能更有效分布在方型的平面立柱上。

02 聖母院（Notre Dame）

哥德建築的代表作。透過一座座大教堂的興建，中世紀的哥德風格被奠定為法國的民族風格，教義上由於「光」的預表性與《新約‧約翰福音》完全契合，因建築體釋出大部分的牆壁做為窗戶，讓哥德專有的飛扶壁完美搭配玫瑰花窗，被視為最貼切的教堂型態。此「人工光線」因彩繪玻璃創作者的詮釋手法，顯得炫爛奪目，如同啟示之光一般，在觀賞者的心靈綻放。

03 西敏寺（Westminster Abbey）

雖然同為哥德風格，但哥德風抵達了英國，又多了一層「道德」的正當性，其表現手法顯得更現代一些。西敏寺獨特之處在於其平面空間的規劃，與傳統的教會相比之下，無論是功能或形式都大相迥異。這與西敏寺定位為「御用殿堂」有關，也開啟了大教堂在君主政權時代的新篇章。

04 聖伯多祿大殿（St. Peter's Basilica）與西斯汀教堂（Sistine Chapel）

文藝復興時期的瑰寶，橫跨四百年興建完成，迄今仍使用頻繁，為特級宗座聖殿，由教宗親臨使用。教堂內外承載了文藝復興、巴洛克時期的藝術家們拉斐爾（Raffaello Sanzio）、桑加羅（Antonio da Sangallo the Younger）、米開朗基羅（Michelangelo di Lodovico Buonarroti Simoni）、馬代爾諾（Carlo Maderno）等大師的代表作及設計巧思，皆匯集於此地。此外，米開朗基羅於西斯汀教堂的穹頂畫和壁畫皆為曠世鉅作，其震撼性無可言喻，即使非基督教信徒也為之動容。

05 聖家堂（Sagrada Familia）

雖仍在興建中，卻已名列世界遺產，由差一步被追封為聖人的西班牙建築師高第（Antoni Gaudí i Cornet）所設計。這位因考試未臻理想、差點與專業擦肩而過的建築師，終身未婚，堅守天主教修身紀律，將對天主的熱情化為「聖家堂」的設計圖和模型。高第的接續者在原有的設計圖上，繼續鑽研細節，將高第一生企求的「上帝的豐富」以各種圖形、圖案、雕塑呈現出來。以致「聖家堂」如同多面切割的鑽石，讓眾多的觀者著迷。此教堂也是本書最後一棟依照古典精神設計的大教堂。

Modern 5
不可不知的五大現代教堂

06 拉特瑞修道院＆廊香教堂（Convent of La Tourette & Ronchamp Chapel）

出自建築大師柯比意的兩座教堂名作。現代建築泰斗柯比意致力為後工業革命的建築及都市問題尋找解答。早年奠定他建築不朽地位的建築風格與原則，即自由平面、遮陽板、矩陣圓柱等，以及對新美學的探討，充分呈現在拉特瑞修道院的教堂設計中。但晚期廊香教堂的設計，可以看見他的自我顛覆，以一種非機械、有機且饒富詩意的新手法詮釋教堂。透過這兩座教堂可以看見他對教堂靈性意義的不同詮釋。

07 美國空軍官校卡達小教堂（Air Force Academy, Cadet Chapel）

SOM 建築師事務所的作品。這是一棟非純粹的教堂；正如上一個世紀流行的建築信念「外型反映功能」（Form follows function），教堂建築或許不需要執著於單一功能、單一形體，而是由需求導引出最後的樣貌。這一棟教堂的一、二、三層平面分屬不同的教堂功能：猶太教、基督教、天主教、佛教。

08 基督座堂（Christ Cathedral），前水晶教堂（Crystal Cathedral）

美國後現代建築大師菲利浦・強森（Philip Johnson）的作品。此教堂秉持著後現代挑戰權威的精神，以迥然不同以往的教堂形式，顛覆了傳統教堂的典型論（stereotype），也推翻了教堂建築之原型（prototype）的預設。重點不在定義教堂為何，而是提出質疑——為什麼不能是？教堂為什麼不能沒有立面？教堂為什麼不能有不同以往的空間原型（比方星形）？為甚麼不能以演奏廳的無柱空間塑造崇拜空間？

09「風、水、光」系列三教堂（The Trilogy：Church of wind, light and water）

日本建築大師安藤忠雄的三座教堂。當建築反主為客，成為反映並烘托自然元素「風、水、光」的舞台時，教堂建築呈現了跨越宗教的普世性。安藤雖不是基督徒，但他費工夫鑽研《聖經》，尋找上帝的別名：聖靈的「風」、生命的「活水」、基督的「真光」，並將個別教堂的元素發揮出來，成為雅俗共賞的詩篇。難怪安藤的教堂感動許多人，尤其是追求「一霎那的永恆之美」的結婚佳偶。

10 千禧教堂（Jubilee Church）

由白派建築（White，風格崇尚現代主義雕刻的純白光滑）領銜代表理查・邁爾（Richard Meier）設計。此棟位於義大利羅馬的教堂以「解構主義風格」（Deconstructivism）詮釋神聖空間。解構主義志在分解完整的意象，將整全以個體組合重新詮釋。解構主義的風格代表有「立體派」、色彩學方面有「蒙德里安」（Mondrian）、構圖方面有康丁斯基的「點、線、面」。透過解構的手法，建築師成功地將教堂和社區活動中心的功能結合，並精心營造出「船」的意象，期許帶動周遭的都市發展風貌。

Part I
相遇經典

主啊，你世世代代作我們的居所。諸山未曾生出，地與世界你未曾造成，從亙古到永遠，你是神。
∞ 舊約・詩篇 90：1-2 ∞

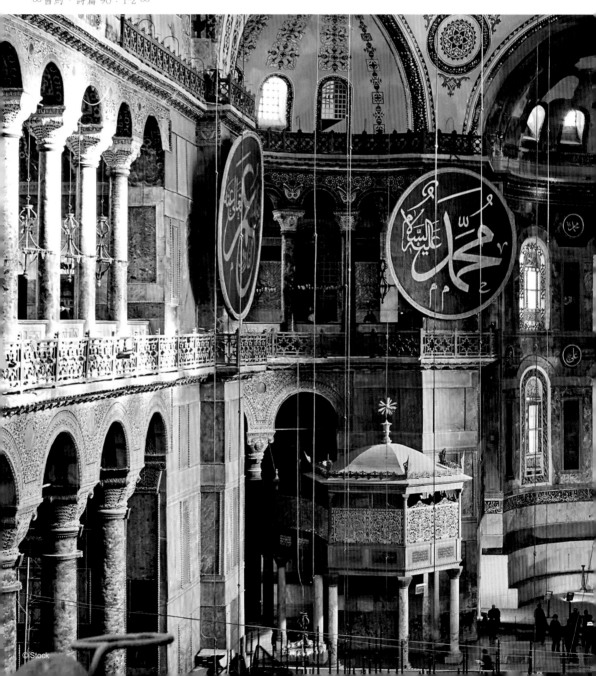

©iStock

01

聖蘇菲亞大教堂

Hagia Sophia / Sancta Sophia, Turkey

Data

座　落	土耳其‧規格伊斯坦堡（Turkey／Istanbul）
規　格	82長×73寬×55高，圓頂直徑33（公尺）
建築期	西元537年，1453年後新增四座清真寺尖塔
建築師	特拉勒斯的安提莫斯（Anthemius of Tralles） 米利都的伊西多爾（Isidore of Miletus）
型　式	拜占庭式（Byzantine）建築

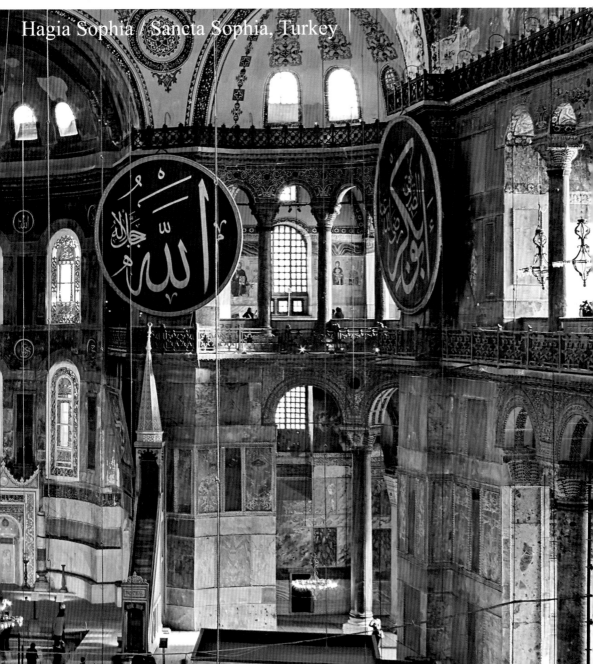

宏偉壯麗　劃時代經典之作

走在土耳期伊斯坦堡街頭，一路上可聞到淡淡的香料味，十足的中東風。位於舊城區的聖蘇菲亞大教堂，以巨大圓頂聞名於世，但從外表看，教堂的四面卻各有一座高聳的清真寺塔樓（minaret，又稱為叫拜樓），我心中納悶：「我們不是要去看教堂嗎？怎麼來到清真寺？」

走進聖蘇菲亞大教堂，首先感受到的是歷史感，它建於西元六世紀，已屹立近一千五百年，令人油然升起一股崇仰之心。教堂原本事奉天主，但十五世紀落入回教徒手中，牆上的基督圖像被塗上灰泥，成為膜拜阿拉的空間。

這座宏偉的教堂經歷不同宗教的使用者仍得以留存，主要是基督教與伊斯蘭教信仰同一位天主，只是名稱不同。我望著穹窿發現基督圖像還在，只是四周有些斑駁的塗料，可能是土耳其政府重新整修，洗去灰泥，還原過去的容貌，讓它罕見地成為同時擁有兩個宗教象徵的教堂。

站在中殿的正中央，我環顧四周，方型的空間動線明顯，不會予人不知從何看起的感覺。高聳的穹窿拉高了視覺感，卻也讓空間變得短淺，難以想像當時的人如何在裡面膜拜。與一般的教堂不同，聖蘇菲亞大教堂的兩側有上下兩層廊柱，走到上層的廊柱，近距離觀賞穹窿上的鑲嵌畫和華麗裝飾，令人目不暇給；往下看又是另一番風景，光線從穹窿的窗格落下，遊客似乎震懾於教堂散發出的宏偉，安靜地四處走動，這座教堂確實具備安靜與冥想兩個功能。

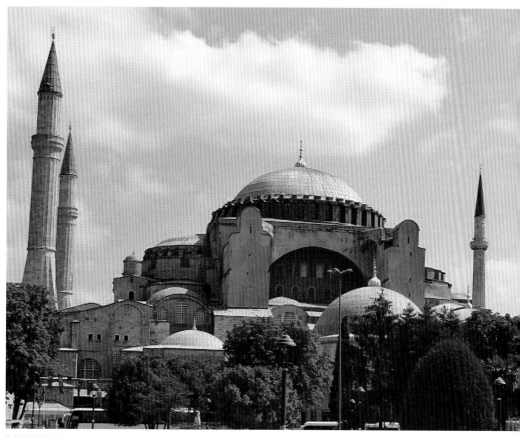

聖蘇菲亞教堂以大跨距圓頂聞名，四周的高聳尖頂叫拜樓，則是後期才加入的回教建築語彙。　（吳範卿先生 提供）

當年興建這座教堂的建築師透過幾何學原理，讓巨大的圓頂不需厚實的柱子支撐，如同漂浮在半空中，這是劃時代的技術，也創造出建築的另一種可能。雖然聖蘇菲亞大教堂前後的使用者不同，先是基督教，繼而是伊斯蘭教，但不論是供哪一個宗教使用，只要是神聖空間，空間內的光是亙古不變的，光就代表上帝，永遠照亮世人。

精密幾何設計　盡現拜占庭帝國雄威

談到聖蘇菲亞大教堂的緣起，就必須上溯到君士坦丁大帝（Flavius Valerius Aurelius Constantine），他是第一位皈依基督教的羅馬皇帝，於西元 312 年建立了拜占庭帝國（Byzantine Empire），為了方便管理富庶的東部，他將首都遷往拜占庭，並更名君士坦丁堡（即今

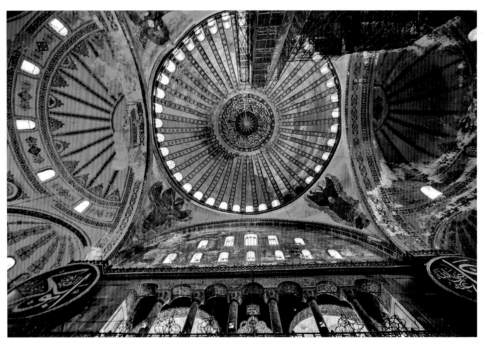

穹窿底部環狀開窗，兼顧力學傳遞與室內採光的需求。　©iStock

伊斯坦堡），建立自己的主教，相對於歐洲西部的西羅馬帝國，拜占庭帝國也被稱為東羅馬帝國。

第四世紀末，基督教已成為羅馬帝國的國教，皇帝與主教並行，但主教擁有帝國的最高權力。第五世紀的西元 476 年，西羅馬帝國被日耳曼民族所滅，從此東羅馬的君士坦丁堡真正成為羅馬帝國的中心和世界第一大城。西羅馬帝國的教皇則靠著高超的外交斡旋手腕，在日耳曼民族的疆土中保有一席之地，成了義大利中部地區的真正統治者。

西元 527 年，查士丁尼一世登基為東羅馬帝國的皇帝後，立志復興衰退中的羅馬帝國，重振東方教會。在他統治下，拜占庭帝國的版圖在西元 555 年前後達到最大。查士丁尼一世同時編纂羅馬法，奠定統治的權威根基，這套法典成為日後西歐諸國的法律和法理的基礎。

君士坦丁大帝在西元 404 年興建第一座聖蘇菲亞大教堂，後因暴動毀於一旦，重建後的第二座教堂啟用一百多年後，西元 532 年因市民暴動同樣付之一炬。暴動平定數日後，查士丁尼一世下令在原地重建教堂，為了重振羅馬帝國的雄威以及統整政教合一的權力，他竭盡所能要蓋一棟前所未有、宏偉壯麗的大教堂，超越當時最著名的穹頂教堂——西元 126 年建造的萬神殿。

萬神殿是有著巨大穹頂的教堂，但當時因技術問題，牆面必須夠厚實，才能確實承載穹頂的重量，因此，萬神殿像個倒扣的碗公蓋在圓柱體上。為了興建出超越萬神殿穹頂的教堂，查士丁尼一世任命當時的物理學家伊西多爾和數學家安提莫斯為建築師，他們透過精密的幾何運算，終於能在立方體的建築物上蓋出巨大圓頂。

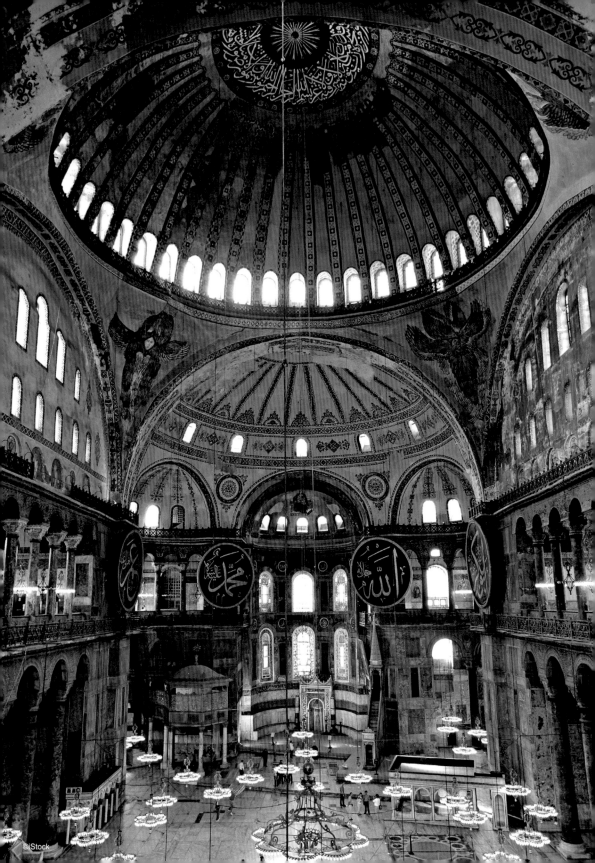

教堂的興建過程彰顯帝國的國威，普天之下，莫非王土；因此從歐、亞、非三地，運來七彩石材，包括以弗所古希臘圓柱、埃及的斑岩、西西里島的綠色大理石、敘利亞的黃石、博斯普魯斯海峽的黑石等，這些顏色將聖蘇菲亞大教堂妝點成國王頭上的皇冠。[1]

查士丁尼一世同時展現強盛的國力，共集結一萬名人力、花費兩萬鎊黃金，西元 537 年，擁有高度近 50 公尺（約十六層樓，後來改建又增高為 55 公尺）巨大圓頂的偉大教堂宣告落成，穹頂直徑 33 公尺，雖不及萬神殿穹頂的 43.3 公尺；但穹頂高度達 55 公尺，比萬神殿的 43.3 公尺更高，且更具輕巧感。

室內柱式之色彩及花紋豐富，值得細細品味。　©iStock

現存最富麗堂皇的拜占庭建築

聖蘇菲亞在希臘語裡的意思是「上帝智慧」，其拉丁語名稱則為 Sancta Sophia，解作「上帝聖智教堂」。這座拜占庭式建築風格的教堂，教堂主體占地近 8000 平方公尺，中央大廳則達 5000 多平方公尺，教堂中殿上方的巨型圓頂距離地面 55 公尺，直徑為 33 公尺，拜占庭風格受仿羅馬式影響的特色之一是巨大尺度的規模，崇高的大穹窿代表宇宙，凸顯人類的渺小，彰顯上帝的宏偉。

中央大穹窿「坐」在四個大圓拱上，支撐力道來自其中兩個圓拱（小穹窿），每個小穹窿下再蓋三個小半圓拱分散壓力。拱頂之間形成的三角形球面，稱為弧三角，讓圓形的穹頂可以安全地套在一個四方形的基座上。此外，教堂以立柱取代厚牆，視覺上較空曠輕巧，且對比同樣有穹頂與立柱的聖彼得大教堂，聖蘇菲亞大教堂的立柱顯得纖細許多。

弧三角 (pendentive) 可分散中央穹窿的壓力。
（張家銘先生繪圖）

運用窗格增加室內採光。 ©iStock

立柱取代厚牆　空間光線更有層次感

中世紀建築盛行仿羅馬式風格——圓拱、圓柱，以厚牆為主結構體，因載重牆面不易挖窗採光，普遍自上面的圓孔取光，如萬神殿的光線即是來自於穹頂中間的圓孔，因此採光不足，室內顯得幽暗、神祕，為增進室內反射光源，以光面的馬賽克鑲嵌畫裝飾壁面。

拜占庭風格則是改良仿羅馬式風格，以立柱替代厚牆，支撐上方的圓拱屋頂結構，解決採光不良的問題，立柱與外牆形成的迴廊，使光線可穿透，經華麗的柱飾和馬賽克的反光後，綻放神祕的光芒，使空間更有層次感。

聖蘇菲亞教堂的建築師利用弧三角解決支撐的問題之後，得以在穹頂與穹窿底部開窗，增加進光量。考慮到穹頂的結構支撐度，建築師先在穹頂圓心向四周貼上肋筋以固定結構，才在底部挖出一格格的窗。從下往上看像是一把打開的傘，又稱傘骨式圓形穹頂。也因為穹頂開窗，站在下方的人就不會覺得頭頂上有厚重感，教堂也因為光源來自四方，更增加層次感。穹頂底下的小穹窿雖然沒有貼上肋筋，但也畫上與肋筋相似的圖形，讓每個小穹窿看起來與大穹窿的造型一致。小穹窿也有開窗，映照在內部的馬賽克拼貼上，透過金屬釉的反光，室內不僅更亮、色彩更鮮豔豐富，給人崇高的感覺，也彰顯上帝的偉大。

拜占庭宮廷史學家普羅科匹厄斯（Procopius）在《建築》（*Buildings*）一書裡，如此描述聖蘇菲亞大教堂的宏偉壯麗：

　　走進這座教堂祈禱時，會發現這座建築物如此完美的形成，

不是因著人類力量或技術，而是神的工作。因此他的心歡愉
地升向神，不願意離開。[2]

聖蘇菲亞大教堂是現存最富麗堂皇的拜占庭式建築，拜占庭風格的裝
飾藝術融合了東方（主要是波斯、兩河流域、敘利亞等）藝術，引用
更多的自然花卉圖案，與傳統的基督教抽象藝術比起來顯得繁複，立
柱的柱頭呈倒方錐形，刻有植物或動物圖案，富於裝飾性。

精緻絢爛的鑲嵌畫

聖蘇菲亞內部的大理石柱子、裝飾及馬賽克鑲嵌畫皆具有高度藝術價
值，鑲嵌畫尤其繁複精緻、絢爛奪目，主題包括聖母瑪利亞、耶穌、
聖人、皇帝、皇后等，不容錯過，其中三幅最具代表性的作品分別為：

• 三聖像鑲嵌畫

耶穌居中、兩旁是聖母瑪利亞及施洗約翰，這幅畫有大半已剝落，幸
好三聖的面容仍完整；且因三聖像神情祥和，被視為聖蘇菲亞教堂最
精采的鑲嵌作品。

• 帝國大門馬賽克

基督坐在寶座上，左手拿一本打開的書籍，書上寫：「願你們和平；
我是世界的光。」《新約·約翰福音》20：19；20：26；8：12，
基督左肩處的圓雕是握有權杖大天使，右肩處的圓雕是聖母瑪利亞，
腳下跪著利奧五世或他的兒子君士坦丁七世，象徵聖子耶穌基督賜福
拜占庭皇帝。

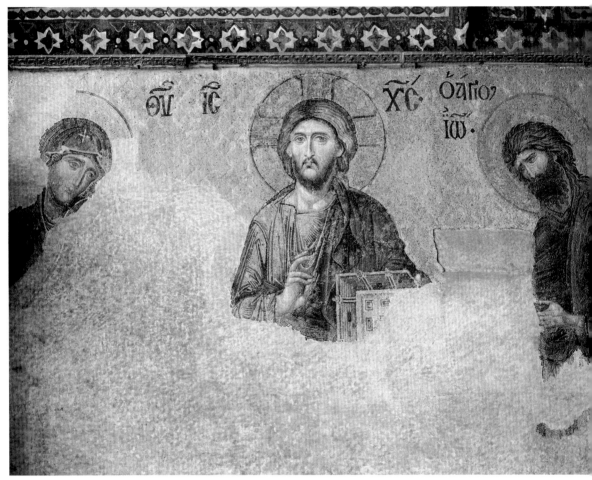

三聖像鑲嵌畫。 ©iStock

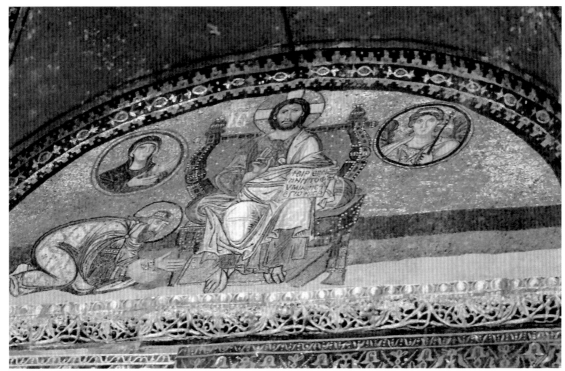

帝國大門馬賽克。 （吳範卿先生提供）

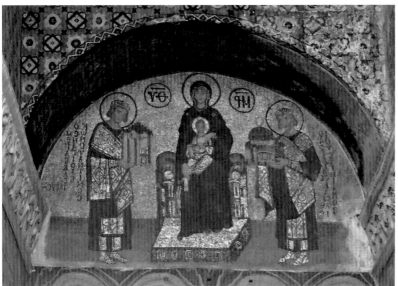

西南大門馬賽克。 （吳範卿先生提供）

- 西南大門馬賽克

聖母坐在寶座上，幼兒耶穌在她的膝上。聖母左右方各有一位皇帝，左方是君士坦丁一世，他呈上君士坦丁堡城市模型；右方則是查士丁尼一世，呈上聖蘇菲亞大教堂的模型。[3]

穹窿是界定空間的重要元素

傳統上，長型教堂是基督教建築正統，其特色是長方型平面，兩旁有外廊走道，端點為半圓型的祭壇，類似《聖經》記載的「聖殿原型」，一般西方教會的標誌就是「拉丁十字架」（Latin Cross，長型十字架）。但在古羅馬大型公共建築中，穹窿是界定重要空間的元素，例如：羅馬萬神殿的圓形穹窿預表宇宙，小型神廟也多是圓形，陵寢亦呈圓形。從耶路撒冷聖墓教堂開始，東方教會的傳統就是「希臘十字架」（Greek Cross，正十字架，具有核心）。一旦預表符號被確認，屋頂構造及空間感，勢必產生極大的差異，孰者勝出，也等於那一派的傳統勝出，政治角力風起雲湧。

拉丁十字架　　　　希臘十字架

第四世紀至第六世紀之間，教義上爭論不休的是基督一性（僅有神性）或二性（神人二性）說。第六世紀查士丁尼一世強勢介入，召開會議否定一性說，底定「一位格、二性互通」，解決了爭論，這也代表東方教會的威信再次被堅立。[4]這座聖蘇菲亞大教堂結合源自羅馬的長方形巴西利卡式（basilica）和希臘式十字架穹窿構造，創造出圓頂式長方形的建築。再次鞏固了東西方教會在教義上統一的普世傳統。

飾以彩色大理石的「世界的肚臍」是歷任蘇丹加冕處，最早原是教堂的祭壇。　（吳範卿先生提供）

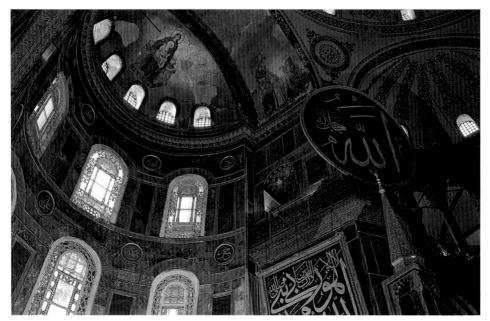

柱飾上頭掛有阿拉伯文書法圓牌。　©iStock

歷經破壞，終成世界文化遺產

聖蘇菲亞大教堂落成後，曾遭三次地震破壞後再修復，十三世紀時，因君士坦丁堡曾被東征的十字軍攻陷，聖蘇菲亞大教堂裡的聖物遭到洗劫。1453 年，鄂圖曼土耳其人征服君士坦丁堡，消滅東羅馬帝國，君士坦丁堡從此歸伊斯蘭教統治，並改稱為伊斯坦堡，此時，興建九百多年的聖蘇菲亞教堂已破敗不堪，後來穆罕默德二世下令將大教堂轉變為清真寺。

與當初設計相違，伊斯蘭世界接收聖蘇菲亞大教堂後，移走基督教原有的鐘、祭壇、聖幛、祭典用的器皿，並用灰泥覆蓋基督教鑲嵌畫，

並添上伊斯蘭教裝飾、掛上伊斯蘭教經文，日後又逐漸加上了一些伊斯蘭建築元素，如敏拜爾（Mihrab，清真寺禮禮拜殿的宣講台）及四座清真寺叫拜樓。

叫拜樓是就十字型平面的部分空間增建，因而改變平面空間其完整性，增建也使屋頂構造顯得凌亂，不若當初設計簡潔的大穹窿加上側圓拱。入口位置本來在西側「帝國大門」，也被改為南側（柱飾上頭立了阿拉伯文書法圓牌），原祭壇改成米哈拉布（Mihrab，清真寺禮拜殿的壁龕），供神職人員宣講《古蘭經》的敏拜爾和飾以彩色大理石的「世界的肚臍」（歷任蘇丹加冕處）等。舊物雖可新用，但其屬靈意涵也被隱藏遮蓋了。

1923 年土耳其共和國建立後，聖蘇菲亞大教堂失去其宗教意義。1935 年 2 月 1 日，土耳其總統將教堂變成博物館，這座一千五百年的大教堂和裡面的鑲嵌畫成為博物館的展示品。1985 年，聖蘇菲亞教堂被選為世界文化遺產，但為了修復教堂內的鑲嵌畫和破損的窗戶等，博物館內出現了高聳的鐵架，即使如此，由大教堂變身的博物館，仍吸引來自世界各地的遊客，每年的遊客高達二百五十萬人次。5

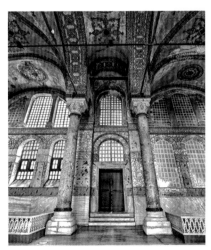

為彰顯國威，興建過程特地從歐、亞、非三地運來七彩石材，將整座教堂妝點得細緻繽紛。　©iStock

從基督到阿拉 亙古不變的光

聖蘇菲亞大教堂從十五世紀落入回教徒手中，牆上的基督圖像被塗上灰泥，成為膜拜阿拉的空間，到今日基督鑲嵌壁畫再重新整修，這當中，從基督到阿拉，再從阿拉重回基督的艱辛歷程，其核心價值就是亙古不變的光。

一般人視聖蘇菲亞大教堂高聳大跨距的穹窿為建築奇觀的讚嘆！但這座教堂真正的企圖卻不在表現人類的權勢，而是要體現基督教的內省和精神特徵。因此，聖蘇菲亞大教堂在外觀上並無太大的驚人創舉，外貌直接反應內部的空間，灰泥覆蓋在棗紅磚塊上。反觀內部空間，卻極力地飾以豐富的黃金玉石鑲嵌，世界各地的花崗石及色彩絢麗的玻璃馬賽克。這些材料在太陽光折射後發出酷似寶石的神祕光芒，令人回想起《聖經》中預言末世的新耶路撒冷城，上帝在其中的黃金碧玉街所展現的榮耀光芒。

回想當時的戰亂時空背景，查士丁尼一世的內心是想要統一鄰邦並發揚光大基督教王國，提醒人們定睛仰望一位值得信賴的大能上帝，以及祂委任的大能君王。因為在戰亂黑暗的時刻，人們心中的無助與徬徨，只有上帝是唯一可靠的基石與幫助。

今日的聖蘇菲亞大教堂雖變身成歷史博物館，但它不變的高聳穹窿、

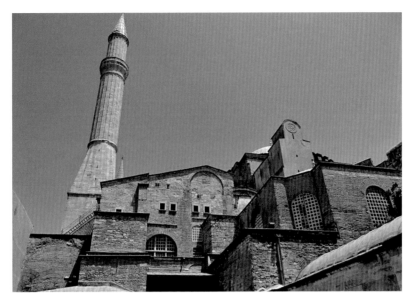

灰泥覆蓋在棗紅磚塊上，外觀並不驚人，基督教的內省和精神特徵才是更重要的。　（吳鶴卿先生提供）

不變的生命之光，仍不斷地頌讚「上帝的聖智」，讓全世界的基督信徒們仍可進入殿中遇見不可見的上帝（Encounter the invisible God）。

　　我到世上來，乃是光，叫凡信我的，不住在黑暗裡。

∞新約 · 約翰福音 12：46 ∞

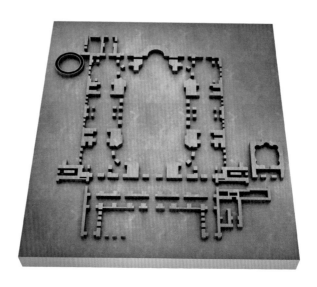

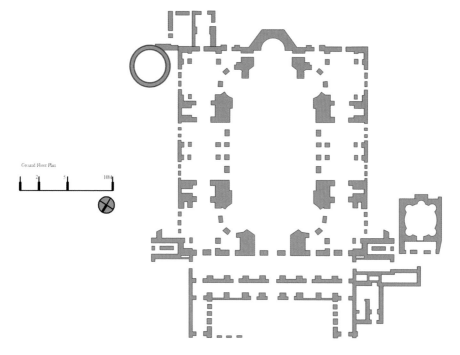

Ground Floor Plan

聖蘇菲亞大教堂

(上)金屬等角透視圖(下)平面圖

* 本書各教堂所附金屬等角透視圖與平面圖皆由張家銘先
生繪製,後面篇章不再重複標註。

Architect

米利都的伊西多爾（Isidore of Miletus, 442~537）

米利都的伊西多爾是一位兼具物理和數學背景的希臘工程師，普林斯頓大學地震工程學榮譽教授卡克馬克 (Ahmet Cakmak) 認為他堪稱當時規模最大的科學學院院長，以幾何設計協助建造聖蘇菲亞大教堂。

特拉勒斯的安提莫斯（Anthemius of Tralles, 474~534）

出身書香世家，是物理學家之子。除了協助重建著名的聖蘇菲亞大教堂，也涉足工程，曾在達拉修建防洪設施。安提莫斯也是出色的數學家，曾解構橢圓弦線，為他日後建造聖蘇菲亞複雜的拱形結構奠下深厚基礎。[6]

我的神啊，我知道你察驗人心，喜悅正直；我以正直的心樂意獻上這一切物。
現在我喜歡見你的民在這裡都樂意奉獻與你。

∞ 舊約・歷代志上 29：17 ∞

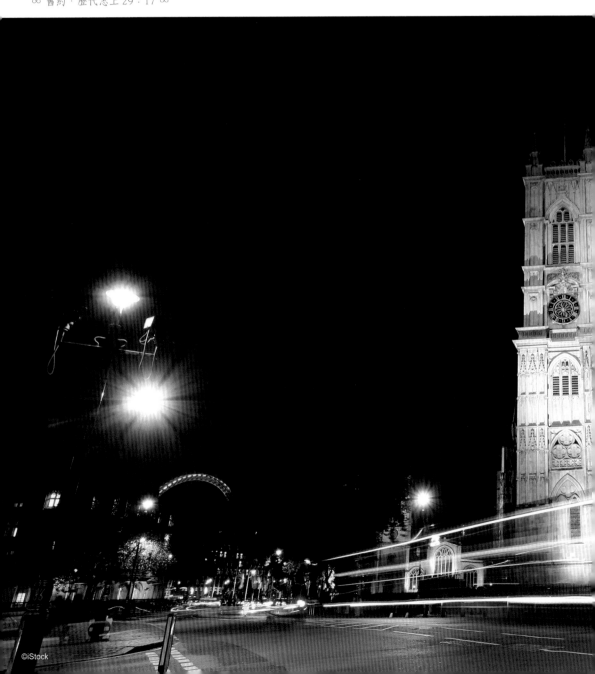

Data

座　落｜英國·倫敦（U.K. ／ London）

規　格｜161 長、11.6 寬、31 高，塔高 68.7（公尺）

建築期｜960 年左右本篤會修士進駐成立修道院，1045 ～ 1065 年建成，現存教堂經過歷代英王分別於 1220 ～ 1272 年、1376 ～ 1498 年、1735 ～ 1745 年多次重建與增建，總計歷時約七百年才完成現今之樣貌。

建築師｜亨利·耶維爾（Henry Yevele）／西面鐘塔原始設計：克里斯多佛·雷恩（Christopher Wren）／西面鐘塔執行者：赫克斯摩爾（Nicholas Hawksmoor）／建築工匠：亨利·漢斯（Henry Reyms）、約翰·格洛斯特（John Gloucester）、羅伯特·貝弗利（Robert Beverley）

型　式｜哥德式（Gothic）及諾曼風格（Norman）建築

02

西敏寺

Westminster Abbey, U.K.

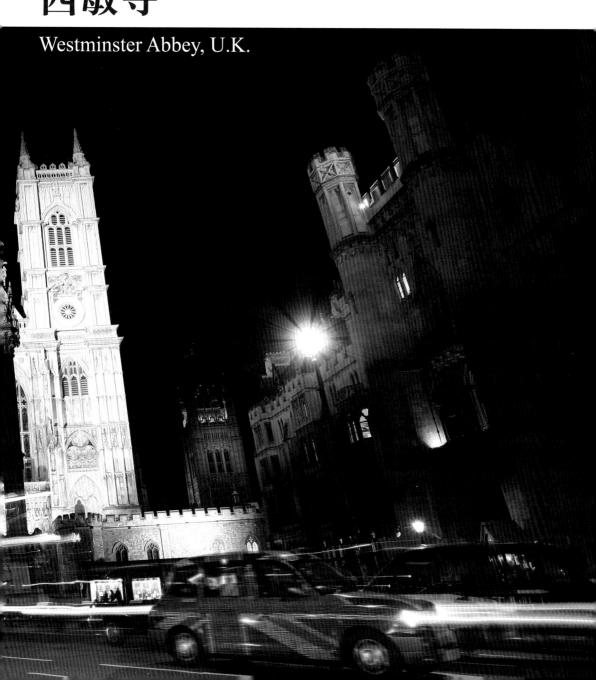

巍峨輝煌　如聞聖詠

西敏寺毗鄰英國國會大廈和大笨鐘（Big Ben），位於倫敦西區，相對於紅色外牆的國會大廈，白色的西敏寺在古典建築群中，顯得格外醒目。近百年來，這裡是伊莉莎白女王的加冕之地、威爾斯王妃黛安娜的葬禮場所，也是威廉王子與凱特王妃的婚禮教堂，教堂北入口供遊客進入；舉辦盛大典禮時，主角則從西側雙塔入口進入，如威廉與凱特的世紀婚禮，透過轉播，可看到新人緩步從走道走向聖壇的畫面。

從外表看西敏寺的北立面，是傳統的哥德式建築，有尖塔與彩繪玫瑰窗，感覺類似後面會提到的巴黎聖母院（Notre Dame），不過玫瑰窗的華麗程度不比聖母院；西立面則是英式哥德風，採雙塔造型，沒有彩繪玻璃，僅有直條玻璃窗，主要是當時英國人認為繁複的彩繪玻璃過於強調人為的創作，在神聖空間裡，顯得有些過度裝飾的罪惡。

英式哥德風重視線條。　©iStock

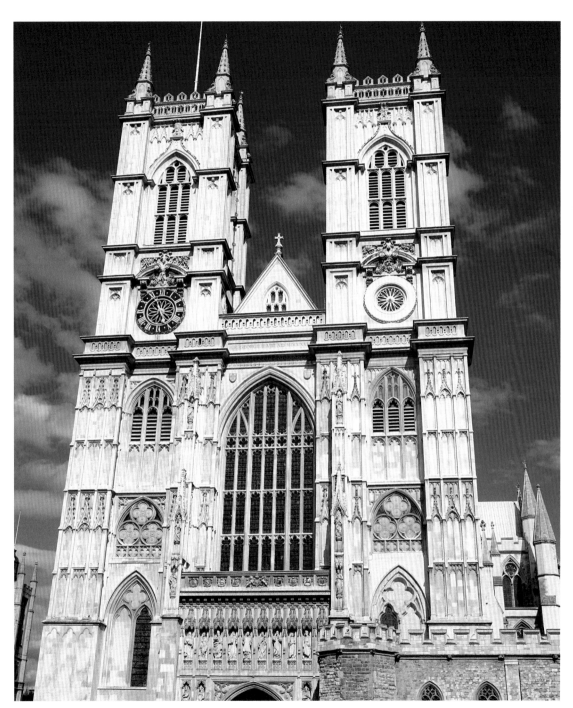

西立面為英式哥德風，採雙塔造型，沒有彩繪玻璃，僅有直條玻璃窗。　©iStock

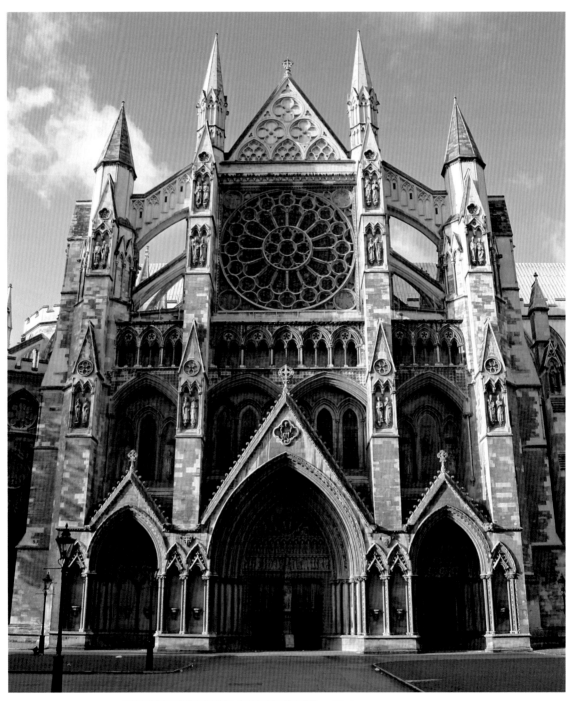

西敏寺北立面是傳統哥德式建築，乍看有點像巴黎聖母院。　©iStock

反而是簡單的線條很像現代的隔柵窗。從風格來看，北立面的建築時間比西立面的雙塔造型來得早。

西敏寺令人印象最深刻的是內部走道顯得十分狹窄，像縱谷般高深，當視線往上投注時，似乎能聽到繞梁的聖樂和天使歌詠聲，崇仰之心油然而生。當我走進西敏寺，視覺上像是走進一個被壓縮的高聳盒子，活動空間雖不大，但光線很充足，光源來自高聳的雙排窗，中殿的牆將教堂分成前後段，阻隔了視線的延伸，兩側各只有三排座位。

內部裝潢上，有些木頭裝飾刻意鍍金，顯得金碧輝煌，天花板的線條明顯，甚至顯得誇大，感覺上是為了線條而線條，不是每個線條都有結構作用，僅是呈現視覺效果。因為光線充足、鍍金裝飾與天花板線條格外華麗耀眼；我覺得西敏寺的內部比法國許多哥德式教堂更明亮而富麗。

網狀的天花板造型令我想起英國的另一座哥德式教堂——國王禮拜堂（King's Chapel），天花板線條盤根錯節，像是蜘蛛網，也像哈密瓜外皮的紋路，英國人很喜歡這樣的設計，法國人卻覺得這些都是假結構，不需要這樣做。

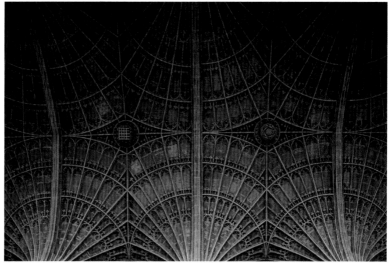

國主禮拜堂的天花板像哈密瓜外皮。　©iStock

源自本篤修道院　滿載英倫皇室軌跡

西敏寺位於倫敦泰晤士河北邊，從英文名 Westminster Abbey，可看出它原本是修道院教堂。西敏寺是結合音譯與意譯的結果，minster 指主教座堂（教區主教的正式駐地）或大型教堂、大寺院，abbey 是修道院。[7]

西敏寺的前身是本篤會修道院，至今每日崇拜和祈禱儀式仍依循修道院傳統。　©iStock

關於西敏寺的起源，據說最早源於泰晤士河畔的年輕漁夫在附近見到聖彼得神蹟，大約於西元 960 年英格蘭國王埃德加一世（King Edgar）在此地成立了本篤會修道院。到了 1042 年，懺悔者愛德華（Edward the Confessor，十一歲起在修道院長大，因其對基督信仰的虔誠而被稱為懺悔者）打敗丹麥人登上英國王位，三年後因愛德華無法履約前往羅馬教廷朝聖，決定以石材重新修建西敏寺以表贖罪。自 1045 年重建至 1065 年 12 月 28 日完工啟用，歷時二十年，建築風格為莊重質樸的諾曼風（十一至十二世紀源自法國諾曼的建築特色，將圓拱置於厚重的角柱上，風格堅實有力）。[8]

愛德華在西敏寺啟用八天後即過世，隔年，來自法國諾曼地區的征服者威廉（William the Conqueror，又稱威廉一世）統治英國，成為第一位在西敏寺加冕的英國國王，伴隨著諾曼人登上英倫群島，原代表法國民族的哥德風格登堂入室，來到當時被天主教廷視為偏陲地帶的英國，代表作是 1130 年興建的坎特布列主教座堂（Canterbury Cathedral），由一代代的英國建築師接棒，落實哥德風格在地化。十一世紀到十三世紀歐洲大陸的教堂興建熱潮延燒到英倫群島，溫徹斯特、伊利、撒利斯布列（Salisbury）、艾斯特（Exeter）等地紛紛誕生了大教堂。[9]

從諾曼到哥德　歷代英王集體創作

亨利三世於 1245 年重建西敏寺時，將原本諾曼式的建築改為哥德式。為了感念懺悔者愛德華，亨利三世特別將其靈柩移往主殿祭壇正後方。擴建工程直到 1517 年亨利七世時代才完成。二百多年期間，英格蘭歷任國王們都曾參與西敏寺的設計，西敏寺成了歷代英王的集體創作。如前所述，西敏寺原是修道院教堂、主教座堂，但 1540 年，英王亨利八世與羅馬教廷決裂，解散修道院，以聖人和院士制度

取代修士制度，並改立英國國教，「西敏寺」從此成為英國新教倫敦聖公會教堂。

因為是服務皇室的教堂，西敏寺歷經英法百年戰爭、四次十字軍東征、黑死病肆虐、英國改教風波、英國殖民地風潮興起等重大事件，但未曾遭受擄掠或洗劫，保存完善至今，已成為英國民族精神的象徵。自威廉一世之後，數百年來，幾乎所有英王的加冕盛典都在西敏寺舉行，1760 年以前的歷代英王和王后都葬於西敏寺。之後如提出物競天擇論的達爾文、科學家牛頓、政治家邱吉爾、作家狄更斯等多位名人也安葬在此，聖人與俗人同列席，這是法國或其他大教堂未曾見過的景象，也是英國國教「入世」及看中「屬世」貢獻的體現。[10]

修道院觀念在耶穌在世的第一世紀甚或更早就有了，是一群為了潛心尋求親近上帝的修道人，選擇離群索居的生活，每日除了生活必需為三餐果腹的勞動，還投注大量禱告、閱讀和抄寫《聖經》經文。久而久之，發展出有規模、有組織、能自給自足的機構。

羅馬帝國亡國後，由於教育不普及，修道院更成為保存學術研究的中心。從四世紀到十一世紀（簡稱中世紀）興起的修道院派，有最早塞爾特修道會，至查理曼大帝於轄區內推行聖本尼狄克（St. Benedict）寫的修道院規條，成為往後歐洲普遍採行的「本篤修道院組織規章」。修道院往往與社會及王公大臣關係密切，九世紀後的修道主義多以改革見長，尤以十世紀在法國中部首創的克呂尼修道院（Abbey of Cluny），以華麗的建築和禮儀著稱；有別於熙篤會（Cistercian，又名「白修士會」，為天主教隱修會，主張生活嚴肅，個人清貧）簡樸的修道院。

英國在十世紀以前曾有數十年被北歐海盜維京人擄掠的歷史，之後建

造了一些修道院，為求隱密，都蓋在河邊。諾曼人（即征服者威廉）1066年征服英國後，大量將本篤／克呂尼模式的修道院引入英國，因此，西敏寺的修道院風格和傳統有別於巴黎聖母院。

西敏寺每日崇拜和祈禱儀式是依循「本篤會修士」的修道院傳統，同樣的祈禱儀式在此詠唱了幾世紀、讚頌著上帝的榮耀，今天依舊如此。保留傳統之外，西敏寺也發展出自身獨特的崇拜形式，改用英語而非拉丁語進行禱告，並且奉《聖經》為圭臬。[11]

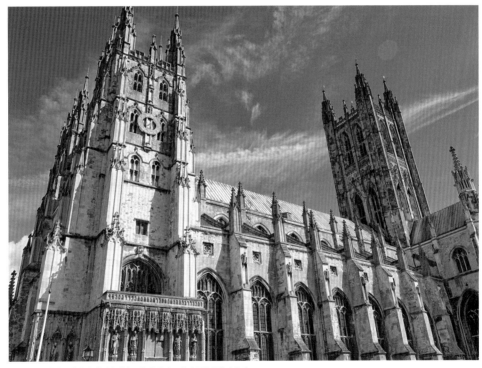

由歷代英國建築師接棒完成的坎特布列主教座堂，落實哥德風格在地化。　©iStock

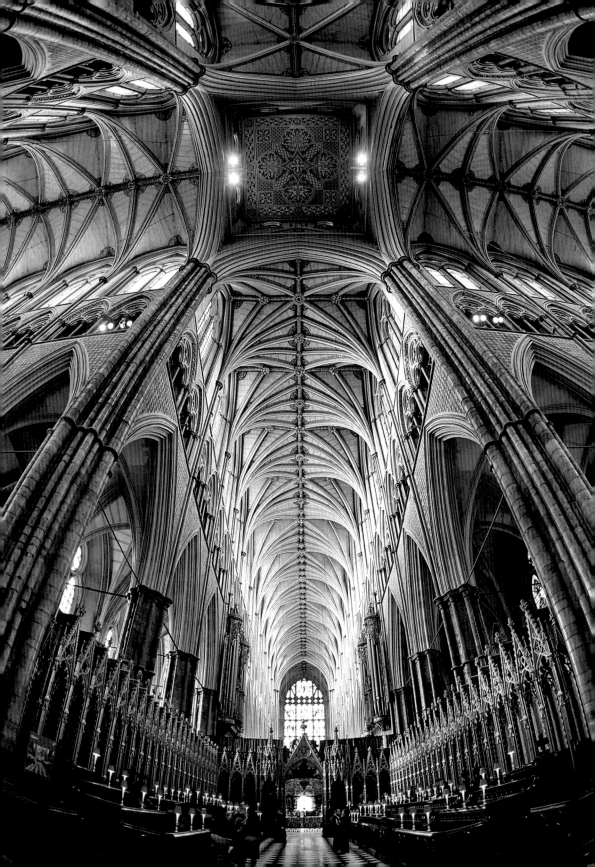

跨世代垂直哥德　深邃挺拔

西敏寺是罕見的「雙正面」設計。原先的主入口在北向，規劃有三個形塑意象的拱圈大門；傳統的西向入口上方雙塔雖宏偉，立面也有垂直分割線以對應平面空間的三大通道，且在大門拱圈邊框上安置雕塑群，但整體來說，設計略嫌簡單樸素。

哥德風格與各歐洲國家接軌後，各有不同發展：法國哥德傾向高度；西班牙中世紀晚期的哥德風傾向平面寬度；英國哥德則傾向平面長度。西敏寺做為第一棟在英國建造的哥德建築，興建過程隨著英國國勢日趨強盛，哥德風格的種子在英國開花結果後，產生不同於歐洲大陸的平面、外觀、色彩、裝飾的風貌。[12]

著重線條設計 殉道者雕塑與二十世紀同步

有別於法國哥德線條素雅，卻輔以多彩玫瑰窗和雕塑；英國哥德在風格上較注重線條的表現，「裝飾哥德風」以弧形S線條著稱；「垂直哥德風」則採用長形線條分割窗面，此類垂直分割是現今保留最多的風格。

西敏寺北立面早在1065年即落成，高度31公尺。立面設置四支「尖矛式垂直柱」，有著蠻族原始的火焰尖矛武器的意向，也有著圈地

西敏寺室內空間比例狹高，巍峨挺拔。上方的交叉尖拱頂鑲以英國哥德專用的中央頂石，黃金與白石輝映美不勝收，增添空間的戲劇性和舞台效果。　©iStock

為王的意思；三座尖拱型入口，整體顯得古意盎然，有濃濃的中世紀風格。

現存的大教堂呈拉丁十字形，但一開始不是如此。英國的哥德教堂偏好能容納更多禮儀功能的十字形空間，1245 年，英王亨利三世進行第一波大整建，將舊堂大部分建築物拆除，只保留了中殿，然後另外重建，當時採希臘十字的等比例開展平面。

第二波於 1376 年開始，將中殿拉長成拉丁十字形的長型平面。1503 ～ 1519 年，亨利七世在東邊端點增建了小教堂，規模幾乎是另一棟獨立的教堂，有著精緻的扇型拱、錐形拱和雕塑，以及美麗的彩繪玻璃，是歐洲數一數二的「錐狀扇形拱圈屋頂」，被喻為曠世傑作。

西立面直到 1735 ～ 1745 年第三波才陸續建成，是舉辦儀式時的主要入口，樣式顯得新穎，有兩座雄偉的鐘樓，高達 68.6 公尺，此設計雖是仿法國風格，卻採用英國風的「垂直哥德風」線條，此外，僅使用線條而非雕塑，亦反映十八世紀清教徒「去圖像化」的訴求。最後，1745 年兩座鐘樓終於竣工。

1998 年，西大門上方增設二十世紀的殉道者雕塑群，名單包括馬丁路德‧金恩博士、聖沙瓦多的奧斯卡‧羅梅洛（Oscar Romero of San Salvador），以及在文革期間遭迫害的中國苗族牧師王志明，他是其中唯一的中國殉道者。[13]

兼容並蓄　戲劇效果十足

此外，八角形「章法室」是英國教堂的特色，中央立起獨立傘形柱，向周圍散開成扇形拱，在角落收邊。拱窗使採光充裕，尺度合宜，不

北立面中央尖拱入口前的雕像。　©iStock

特別高聳，讓人覺得舒服。唱詩席呈長方形，令人聯想到熙篤會派的平面；雙翼殿則令人聯想克呂尼派（Clunians）的平面。在法國風格登陸以前，英國的建築是仿羅馬式，重視外表量體勝於內部完整空間的營造，因此，西敏寺擁有許多英國獨特的改良風格。

教堂東西向為長向，達 161 公尺，東側端點為純金的祭壇，兩邊各有一道側廊，上面設有寬敞的廊台；寬僅 11.6 公尺，然而上部拱頂高達 31 公尺（鐘樓 68 公尺），是英國哥德式尖拱頂高度之冠，故總體室內空間顯得比例狹高，巍峨挺拔。東西軸線的異常狹長空間，一路「擠壓」造訪者往前行進。穿過入口，置身於中央交叉翼殿高塔的正下方，高聳的內部挑高，上方的「交叉尖拱頂」鑲以英國哥德專用的中央頂石，黃金與白石輝映美不勝收，增添空間的戲劇性，並凸顯加冕典禮的舞台效果。[14]唱詩席分割並阻隔了中殿視線，乍看以為教堂中殿變短了，但繞過唱詩席後，才發現別有景致，在空間塑造上，等於結合了拉丁十字架平面的長型朝聖軸線優點，以及希臘十字架的集中於十字交點空間的效應。

現今西敏寺外觀與完成時無太大差異，但室內功能則因改教更迭。除了聖公會的敬拜儀式，教會和國家大聚會都曾於此舉行，主教曾在此祝聖；國會曾在修道院的僧侶餐廳開會，章法室也召開過會議，甚至添加了新雕像，顯然已有「教堂宮殿化」的趨勢。

西敏寺多變的興建過程中反映了英國宗教史和歷史的多元化影響。法國建築風格在漫長歷史中立足於英國，並落地生根，發展出獨有的機能特色，無疑是當今最能擁抱「世界主義」多元特色的大教堂。

Spiritual Insight
以奉獻回應守護　見證人生重要時刻

如此戲劇性的狹長教堂，不禁讓人聯想到漫長人生的各樣風浪，需要主耶穌基督的保守看顧。神是超越萬物的，但祂也是與我們同在的。神臨在此狹窄深邃的空間中，當會眾經由崇拜仰望創造主時，就能深刻體會到主耶穌在人們一生中的帶領與保護，耶穌就像海洋中的一艘大船，承載子民衝過一次又一次的挑戰與難關。

中殿及祭壇的氛圍，更可讓人聯想起《舊約·尼希米記》8：1：「他們如同一人聚集在水門前的寬闊處……祭司以斯拉將律法書帶到聽了能明白的男女會眾面前。在水門前的寬闊處，從清早到晌午，在眾男女、一切聽了能明白的人面前讀這律法書。眾民側耳而聽。」它的二、三、四層全圍繞著尖拱迴廊，重要祭典或儀式時，可容納多層的賓客觀禮。

西敏寺的成功之處，不只在於重塑《新約·啟示錄》羔羊寶座的崇高，搭配頌讚、尊貴、榮耀、權勢。它也是一座屬於皇室及人民的殿堂，盛大典禮都是由重要人物走過漫長紅毯，在上帝的見證下宣誓，在祭壇前奉獻自己。透過高角度俯視攝影機及電視轉播，將儀式傳送到世界各角落，每一次世紀婚禮或加冕典禮，都再次將普世焦點拉回大公教會悠久的歷史傳統。西敏寺緊緊著人民的感情，因為每一次奉獻禮都代表著世代的冀望，是超越宗教情操的奉獻，也是跨世代的歷史里程碑。

西敏寺西大門上方增設的二十世紀殉道者群像。　©iStock

「奉獻」是對偉大使命或情感對象的委身。《舊約‧歷代志》記載，以色列人在大衛王帶領下，為建聖殿發起自願奉獻貨財，獲得豐富的建殿奉獻時，王召集人民聚在一處禱告，這是以頌讚開始，中段立志奉獻委身，結尾祈求祝福的禱告；同時是立約的儀式，每一次重大奉獻都是立約的時機，紀念上帝的作為並重述委身。人們屏息聆聽，王代表人民在前，為自己和民族認罪，隨後舉辦宗教慶典。

在《舊約》中，奉獻心志建造的建築是跨世代的重要歷史事件，也將成為激勵人們繼續奉獻的工具。偉大的建築像一座永久的祭壇，不論社會如何變遷，當人們選擇步上紅地毯彼端時，也選擇了與「超然神性存在」連結，尤其是這麼一棟深邃狹長的教堂。

我又聽見在天上、地上、地底下、滄海裡，和天地間一切所有被造之物，都說：但願頌讚、尊貴、榮耀、權勢都歸給坐寶座的和羔羊，直到永永遠遠！

∞ 新約‧啟示錄 5：13 ∞

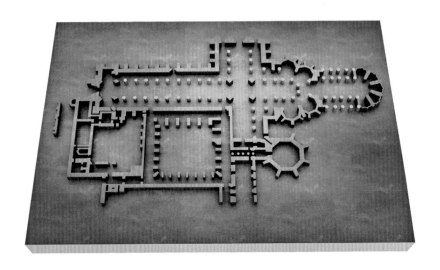

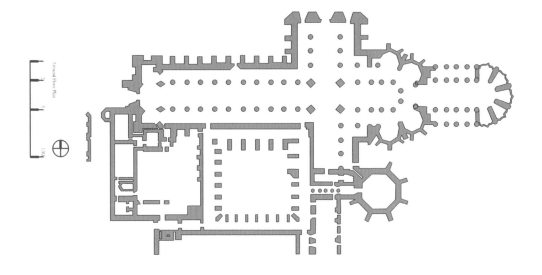

General Floor Plan

西敏寺

(上)金屬等角透視圖 (下)平面圖

Architect

亨利·耶維爾（Henry Yevele, 1320~1400）

英國建築師，主要活躍於中世紀晚期。雖然亨利三世於 1245 年開始進行西敏寺的重建，但大部分的工程則是十四世紀理查三世時期在耶維爾督導下完成，亦即現今西敏寺最早的樣貌。[15]

克里斯多佛·雷恩（Christopher Wren, 1632~1723）

英國天文學家、建築師，生於宗教世家，其父為溫莎（Windsor）副主教，叔父為伊利（Ely）主教。雷恩是西敏寺西面鐘樓的原始設計者，他極力創作出代表英國倫敦的簡練垂直線條，不被法國哥德裝飾風格影響。也有人把雷恩歸類為英國巴洛克風格，因他的設計著重細部收頭，及整體呈現的視覺效果。1666 年倫敦大火，災後重建工程中，雷恩設計與監督了五十一座教堂的建造，其中最為人稱道的就是 1710 年完工的聖保羅大教堂（St. Paul's Cathedral），因其 111 公尺的雙尖塔處立於倫敦市區，成為當地最高建築（1710~1962）。

尼可拉斯·霍克斯摩爾（Nicholas Hawksmoor, 1661~1736）

英國建築師，設計風格富含巴洛克風，結合高貴與厚實之感。1679 年起為雷恩工作，負責執行現場督導，成為他的得力助手。雷恩逝世後，霍克斯摩爾繼任西敏寺的總建築師，過世前負責西面鐘樓的執行，但 1945 年鐘樓落成前即已過世。

我的心平穩安靜，好像斷過奶的孩子在他母親的懷中；我的心在我裡面真像斷過奶的孩子。
∞ 舊約‧詩篇 131：2 ∞

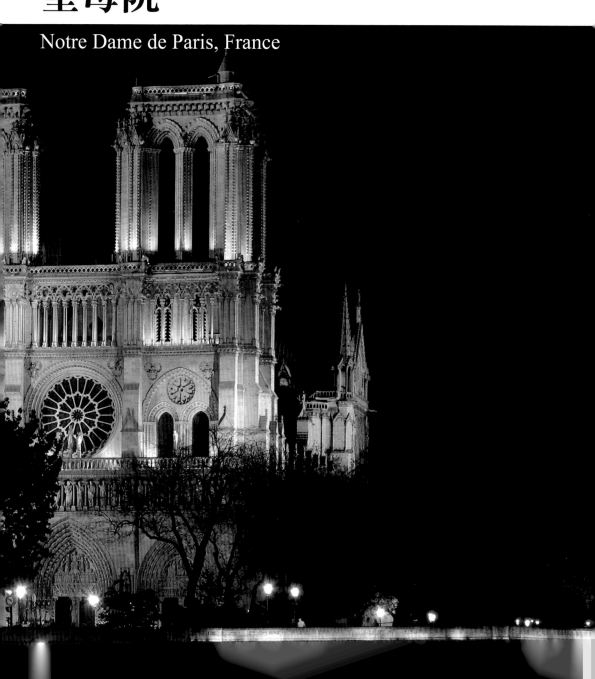

Data

座　落│法國‧巴黎西堤島（France／Paris, Ile de la Cite）
規　格│130 長、48 寬、高中央尖塔 90（公尺）
建築期│1163 ～ 1345 年
建築師│尚‧德‧謝耶（Jean de Chelles）
　　　　皮耶‧德‧蒙特厄依（Pierre de Montreuil）
　　　　尚‧哈維（Jean Ravy）
　　　　歐仁‧維奧萊－勒杜克（Eugène Viollet-le-Duc）
型　式│哥德式建築

03

聖母院

Notre Dame de Paris, France

玫瑰花窗與吐水獸的魔幻時刻

坦白說，當我走在聖母院的教堂裡卻看不到壁頂時，心裡有點怕怕的，不是敬畏神的害怕，而是不太敢抬眼看向高處，幽暗的視覺效果會讓我聯想到鐘樓怪人。不過正因壁頂昏暗，在明暗對比之下，更能凸顯教堂內玫瑰花窗的美，如果屋頂採光多一點，過強光源可能會使玫瑰花窗的繽紛相形失色了。

巴黎聖母院最為人稱道的設計之一就是玫瑰花窗，製作精美，每個小窗格都有一幅關於《聖經》故事的繪畫。十九世紀負責修繕聖母院的建築師歐仁‧維奧萊－勒杜克曾說：「每當站在玫瑰花窗下，只要時間久一點，彷彿就會聽到窗角傳出音樂聲，窗上所繪的人物則開始翩翩起舞。」我沒有真正聽到音樂，因為觀光客人數實在太多，根本沒有辦法駐足太久，但為了看清楚每幅繪畫，眼睛不停轉動，時間久了真有種迷幻的感覺，只能趕緊到側邊禱告殿休息。[16]

聳立在塞納河中西堤島（Ile de la Cite）的聖母院，節骨嶙峋的建築體警醒地看守著城市。教堂外的下層牆面有賢者雕像，上層牆面有一些石像，遠觀像是一個人蜷伏在牆上，爬上鐘塔才發現原來是吐水獸，有些還是人面獸身的造型。這些攀附在屋簷的吐水獸睜大雙眼，蓄勢待發撲向敵人。這驚悚的畫面使人回想起《新約‧彼得前書》5：8 所載：「務要謹守、警醒，因為你們的仇敵魔鬼，如同吼叫的獅子，遍地遊行，尋找可吞吃的人。」

造訪過這麼多座教堂，還沒看過那麼多隻吐水獸，聖彼得大教堂的外

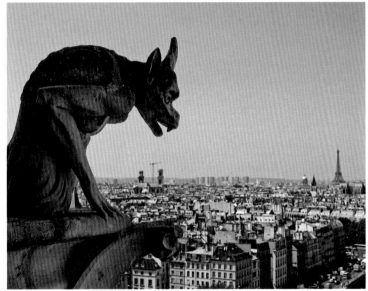

吐水獸其實是聖物，靜靜守衛著巴黎聖母院。　©iStock

牆上甚至都是使徒雕像。我頗為疑惑為何下層牆是賢者雕像，是屬靈空間、是很純潔的地方，上層卻有這麼多怪獸雕塑？有些人認為這些怪獸主要是護衛教堂，就像台灣寺廟屋簷上會有麒麟像，印度神廟也有類似的動物雕像。不過也有人解讀是《新約・啟示錄》裡也提到很多奇形怪狀、凶猛無比的怪獸，可能是當初建造的人將這些怪獸具象化，告誡世人外面的世界充滿危險，趕緊進到教堂來。

離開前，我刻意回頭望了一下，屋頂上的吐水獸真的有點像鐘樓怪人呢！或許當初法國大文豪雨果也是從中得到靈感，才寫出《巴黎聖母院》（又名《鐘樓怪人》）吧！

可惜的是這次到聖母院時，祭壇因整修而被封起。隨著觀光客大增與年代久遠，為了保護古蹟，許多古老教堂會局部整修，有些地方則是直接封起來，不准靠近，對比二十多年前到訪時，可以自由自在地四處穿梭，心中不免感嘆，要觀賞這些古蹟建築真的要趁早，否則最後可能只允許在外面拍照了。

立面大門上刻的都是《聖經》故事。

巴黎庶民的宗教修煉

隨著法國民族主義興起，法國人不想再蓋羅馬式教堂，更希望有屬
於自己的教堂。1121 年，法國人第一棟哥德風教堂是巴黎聖丹尼斯
（Abbey Church of Saint-Denis）修道院，院長蘇傑（Abbo Suger）
改革仿羅馬式的缺點如內部簡陋、缺少拜占庭金屬鑲嵌的華麗感等，
改採哥德建築的特徵，引用光線，並在聖壇端點的半圓型空間大量減
少牆的厚度，在尋求建築體高度增加和減重過程中，將哥德式風格的
線條不斷往上推，以外露結構的「飛扶壁」支撐屋頂，讓半圓形牆壁
呈鏤空、虛多於實的狀態，並鑲上彩繪玻璃。

聖丹尼斯為熙篤會修道院，是法國宗教的中心，與皇室淵源頗深，法
國歷代皇帝多葬在此處，著名的查理曼大帝便是在此宣誓加冕及安
葬。它採用哥德風的建築手法立刻普及到其他教堂，立了原型典範。

因此，當 1160 年巴黎市中心原有的羅馬式教堂毀損不堪使用，當年
被選任為巴黎大主教的蘇利（Maurice de Sully）便決定建造一座可
與聖丹尼斯媲美的宏偉教堂。[17]

巴黎聖母院即是標準的哥德風教堂，自 1163 年埋下第一顆基石之
後，耗時一百八十二年（1163 ～ 1345 年）才建成。有別於多數教堂
是由國王或教廷出資興建，聖母院是由巴黎市民一磚一瓦慢慢砌成，
可見王室和庶民建造教堂花費的金錢和時間成本比例完全不一樣。對
巴黎市民來說，修建聖母院的過程本身就是宗教的修煉。[18]

城市教堂興建熱潮與女性地位抬頭

從七世紀開始，穆斯林薩拉森人（Saracens）開始入侵東羅馬帝國的版圖至北非。1054 年，發生歷史上著名的東西方教會大分裂，決裂的關鍵點是有關「三位一體」教義的認知差異，到十一世紀大致恢復和平——日耳曼有奧圖王朝、伊斯蘭勢力減弱了、諾曼人安居法國東北部。隨著經商開始活絡，在穩定的政治、經濟環境下，城市興起，城市間相互競爭的結果，興起一股教堂興建熱潮，從十一到十三世紀短短兩百年內，在法國建造了八十座主教堂，巴黎聖母院就是其中一座。

同時間，巴黎和牛津的修道院本著改革風氣初衷，陸續成立新大學，擺脫教會對教育的壟斷，這段時間他們發展了新的哲學思想，藉由理性和邏輯思考重新驗證神學信仰，推崇希臘亞里斯多德學派的思辨，巴黎在十二世紀已成為歐洲思想的重鎮。

此時正值十字軍東征，1050 ～ 1300 年間，歐洲教皇勢力如日中天，建立了中央集權的教會政府，挑戰皇帝和國王的支配地位，並發起持續將近兩百年的十字軍東征，占領穆斯林統治的西亞地區，並在當地建立一些基督教國家。第一次十字軍東征（1096 ～ 1099 年），是回應拜占庭皇帝請求協助征討落入土耳其人手中的拜占庭地區，此舉討伐至耶路撒冷，也成功奪回聖城。[19]

後來幾次十字軍東征都不若第一次成功，但頻繁的東征使得歐洲男性必須外出打仗，女性一肩扛起家計，其地位慢慢抬頭，她們渴望安慰的需求，連帶提高聖母的地位，人們轉而敬重耶穌的母親瑪利亞，因此，這一時期的宏偉新教堂都是供奉瑪利亞的，除了「巴黎聖母院」，還有沙特爾、蘭斯等各地聖母院。

巴黎聖母院線條優雅細緻，如同身材曼妙的女性，是標準的哥德式建築。　©iStock

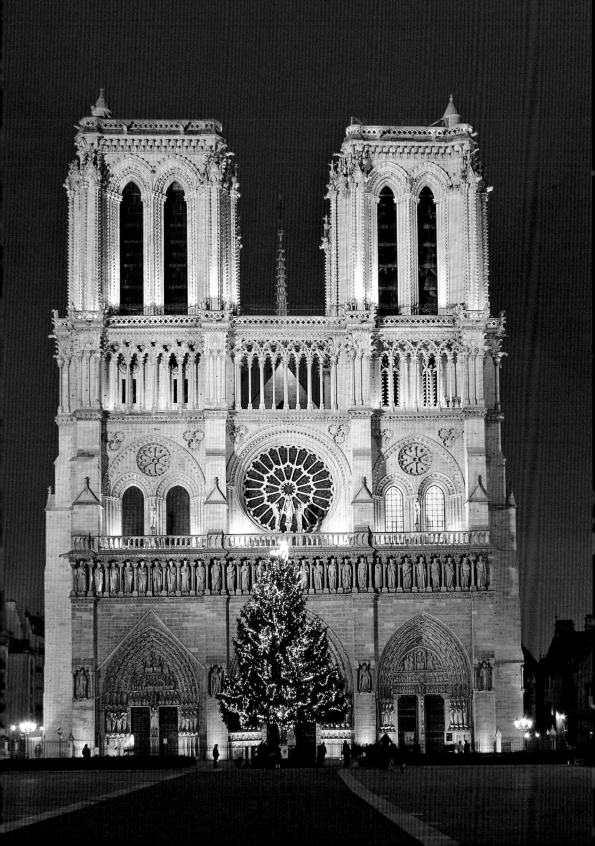

纖細曼妙　預見巴黎優雅時尚

有別於粗獷的仿羅馬式教堂，巴黎聖母院外觀如同身材曼妙的女性、線條優美，溫柔的玫瑰花窗優雅又細緻，是標準的哥德式建築。與土耳其聖蘇菲亞大教堂牆面和柱體巨大氣勢及給人雄偉壯麗印象相比，可以清楚看出法國人和羅馬帝國的審美觀不同。哥德式教堂具備的纖細特色，為教堂建築注入柔美的女性特質，作為法國的民族風格，前瞻性地預見巴黎成為時尚的中心。

聖母院是歐洲建築史上劃時代的標誌。正立面風格獨特，結構嚴謹，外觀被壁柱縱向分隔為三大塊，三條裝飾帶又將橫向劃分為三部分，最下面則有三個內凹的門洞。

內部空間反映立面的水平三分法，下層是門和廊柱、中層是玫瑰窗、上層是屋頂。為了撐起傾斜 55 度、寬 48 公尺的屋頂構造，聖母院用了許多木桁架支撐夾層，每一根橫梁都來自不同的樹幹，因此被暱稱為「森林」，其實人站在裡面往上看，也真如同置身森林。

基本格局承襲自老教堂，規劃成五個中殿，包括一個中央主線及雙側各兩個支線。相對來說，整棟建築尺度規模都放大許多，中殿有 12.5 公尺寬，中央尖塔為 90 公尺高。

十一世紀的大教堂通常配有主教與教區的座堂，以因應日益增加的聖職人員和行政需求，功能多樣化。主教轄下成立「座堂理事會」主掌

行政和敬拜事務。標準的主教座堂有唱詩席，位於祭壇後方，提供詩班、主教和聖職人員座位；中殿是市民宗教活動的場地，前方有望彌撒的祭壇、洗禮池和講道用的講台；中殿兩側有許多小祈禱室，為死者作彌撒用的，通常由富商或行會捐贈興建。

第一座哥德大教堂聖丹尼斯為大主教座堂，大教堂平面為單邊單排廊柱，但發展至聖母院時，已是單邊雙排廊柱，並輔以禱告殿，反映平民信徒空間需求增加，故禱告殿變多。基本上，聖母院的平面維持前、中、後段：前段入口廳接著長型中殿；中段交叉拱下方的空間，稱為交叉殿；十字形平面空間延伸左右，成為右翼殿、左翼殿；後段是神職人員專屬空間，稱為後殿，呈半圓形狀，包含唱詩席空間、祭壇、地下墓穴（存放聖人石棺或聖物）。唱詩席牆後的空間隱藏著神職理事會議室、敬拜準備室／器皿室或禱告室等，禱告殿周邊設有獨

聖母院模型。

立的告解空間。

聖母院瘦骨嶙峋的外牆是先砌好石牆再挖空，側邊用飛扶壁工法撐起，喜歡這樣設計的人認為看到光線透進來，石材得以呈現出彷彿細線一樣輕盈的效果；不喜歡的人則說像殘障的教堂，覺得既然要鏤空的外牆，何必先蓋好再挖空。鏤空的設計是為了讓陽光漫射進教堂裡，光線透過一層虛牆、一層實牆，交錯灑進室內，展現層次多變的光影。

對比羅馬萬神殿完全仰賴穹窿頂的光源，光線是直接由上而下射入；聖母院完全沒有穹窿，都是尖拱，從室內抬頭看不到屋頂，以側面採光，這也是哥德建築的特色。另外，義大利人喜歡在穹窿和立面牆的接觸角挖洞，稱為角壁採光，但法國人要穹窿和立面牆接觸面是完整的，幾乎不使用這項工法。

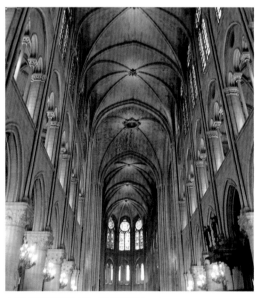

人站在聖母院裡面往上看，如同置身森林。　©iStock

● 哥德式三大特徵：飛扶壁、尖拱、肋筋

十二世紀仿羅馬式風格達到巔峰，一直持續到之後一百年，在不同國家被復興，以新的樣貌重現的蠻族。哥德原是一支未開化的蠻族，稱謂帶著貶意，風格粗狂又張牙舞爪。哥德建築三大特徵是飛扶壁、尖拱、肋筋，[20]這三種工法都不是哥德建築發明的。飛扶壁在羅馬式建築就出現過，用來支撐穹窿和圓拱；尖拱、肋筋相互搭配，讓屋頂型式更自由脫離圓拱半徑寬度的限制，做出「交叉拱」，使肋筋將力量集中到四角柱上，降低對載重厚牆的倚賴，才能讓哥德教堂的空間更流暢，走道轉折更輕便。回教徒很早就發現了尖拱比圓拱更能有效分布力量。

● 立面採光手法

從聖丹尼斯大教堂到沙特教堂（Chartres Cathedral）、巴黎聖母院、理姆斯聖母教堂（Reims Cathedral）、亞眠聖母院（Cathedral Notre-Dame of Amiens），可清楚見到教堂中殿高度不斷增加，立面的玫瑰花窗、彩繪玻璃漸漸取代穹窿，平面愈來愈趨簡潔寬闊。從入口、中殿到後殿的空間均有採光，而非以往大穹窿由上而下的單點採光。如同聖丹尼斯修道院院長蘇傑所言：「教堂整體沉浸在美妙又延續的光，透過神聖之窗照射進來。這種光並非強烈的光，而是被篩過的霧光，透出多彩層次，讓人回想起晶瑩剔透的屬天耶路撒冷。這是一種新生之光，指向基督。」

● 平面比例的探索

修道院的修士們花大量時間禱告、禮拜、潛心鑽研並抄寫《聖經》。

他們推崇聖人奧古斯丁（Aurelius Augustine）和經院哲學家亞奎那（Thomas Aquinas）的作品，從裡面汲取創作的靈感，將《聖經》的預表符號，轉換成一系列理性的數學邏輯。亞奎那認為美的組成是比例的和諧和光亮度的合奏。

聖奧古斯丁 1：2 的完美比例，控制聖母院立面與平面的規劃——建築的全長：交叉殿的寬度、交叉殿的寬度：交叉殿的深度、中殿的寬度：側面走道的寬度。從平面圖的空間比例，以及玫瑰窗的分割比例，可清楚看見比例原則的實踐，攤開聖母院的平面，可看出 1：2 的比例，一倍的後殿加上中殿，等於二倍的交叉殿寬度。[21]

和諧的韻律感則是指個體如何不脫離群體、存在於整體中，使之達到平衡。和諧感的呈現可從教堂從入口至端點分成五等分的走道空間，後殿的半圓形空間被切成中央對齊五等分，接續著單邊另五等分的禱告側殿。

• 玫瑰花窗

聖母院大量的玫瑰花窗，帶入有趣味的採光及感動力的光亮度，光線透過玫瑰花窗進入室內，暈染一層近似夢幻的色彩。左右翼殿各有一扇精緻的玫瑰花窗，彩繪玻璃的尺度驚人、用色大膽，以紅、藍、紫光（聖者顏色）描繪細緻複雜的故事圖案。佇立下方冥思片刻，感受那道光的浸濡，緩緩洗去罪愆和塵世的煩擾，撫慰疲憊的心靈。然而它不僅是美麗的表面裝飾，更是複雜結構的一部分。它利用輪型結構（如編織花邊的細骨幹）平均分攤重量，將鑲嵌玻璃以對稱的方式安在框架裡，製造如織布般的華麗效果。

北玫瑰花窗於 1250 年落成，是國王路易的贈禮，最高為直徑 12.9 公

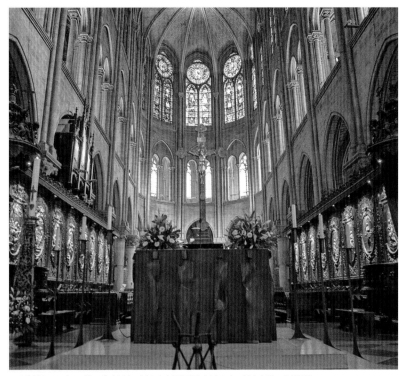

聖母院從入口、中殿到後殿均有採光，讓室內空間沉浸在霧光之中，層次多彩，晶瑩剔透。　©iStock

尺，若包括下方橫腰帶，總高度達 19 公尺。中央人物是聖母瑪利亞
懷抱著耶穌，以十八道放射狀花瓣外展，呈現《舊約聖經》國王和先
知的圖像。第一圈外展形成八個圓型徽章、第二圈為十六個圓形徽
章、第三、四圈各有三十二個徽章。玫瑰花窗的主題數字為「八」，
以此倍數成「十六」、「三十二」、「三十二」，總數為「八十八」。

南玫瑰花窗於 1260 年落成，南窗預表得勝的基督，祂掌管天堂，周
圍環繞著見證人。第一圈外展形成十二個圓型徽章、第二、三、四圈

各有二十四個徽章。玫瑰花窗的主題數字為「四」，以此倍數成「十二」、「二十四」、「二十四」、「二十四」，總數為「八十四」。南玫瑰花窗的聖徒團由十六位先知、四位門徒（馬太、馬可、路加、約翰）居中央。[22]

到十八世紀中期，為了改善教堂內的採光，教會拆除部分老式花窗玻璃，改為單一塊面積較大但圖樣欠缺華麗感的新式透明玻璃，如今僅有教堂西、北、南三面的玫瑰花窗保留原始的設計。

• 雕塑

巴黎聖母院外牆的雕塑是舉世聞名的。建築立面由四個巨大的飛扶壁支撐，兩道寬寬的立面橫腰帶將可能顯得零散的元素恰如其分地整合在一起。中間的大型玫瑰花窗下方欄杆中央站著聖母瑪利亞與聖嬰，左右兩側分別是亞當與夏娃——原罪的來源者，也是人類的起源，下方一排為國王長廊，有二十八座猶太王的雕像。[23]

三座主立面大門雕刻的都是《聖經》故事，中央門的主題為「最後的審判」，上方是上帝坐在白色審判的大寶座上，四周天使、以色列族長、先知、殉道者環繞，彷彿告誡上教堂的人切莫為惡、不忘行善，頗有示警的意味。中央門框立柱上是聖嬰與瑪利亞。

教堂最上層為兩座高塔，登上塔樓可見屋簷邊的吐水獸。這是根據《聖經・以賽亞書》記載的撒拉弗（Seraph）雕飾的，但因沒人看過此獸的長相，所以任憑創作者想像奔馳。另有守護獸雕塑，有些仿如《聖經》動物「基路伯」（Cherubims），也有人形吐水口。這些看似怪獸的動物其實是聖物，守衛著巴黎聖母院，如同侍立在上帝寶座

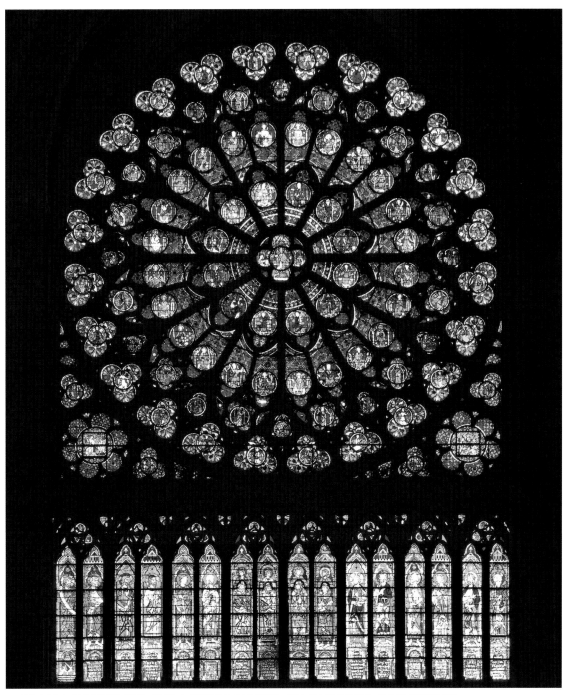

聖母院的玫瑰花窗利用輪型結構均分重量，將鑲嵌玻璃以對稱的方式安在框架裡，製造如織布般地華麗效果，暈染出如夢如幻的色彩。　©iStock

旁一般。十九世紀修復聖母院時，建築師在交叉殿加上一個尖塔，基座上有銅綠的十二先知。

• 歷經破壞《鐘樓怪人》間接促進修復聖母院

聖母院在法國大革命（1789 ～ 1799 年）時遭到嚴重破壞，1831 年，雨果出版《鐘樓怪人》小說，故事主角柯西莫多先天畸形、獨眼、駝背，被副主教克羅德・孚羅洛（Claude Frollo）收養，從小在聖母院長大，負責敲鐘。流浪的吉普賽少女愛絲梅拉達（Esmeralda）在聖母院前廣場載歌載舞歡度「愚人節」時，被孚羅洛看上，指使柯西

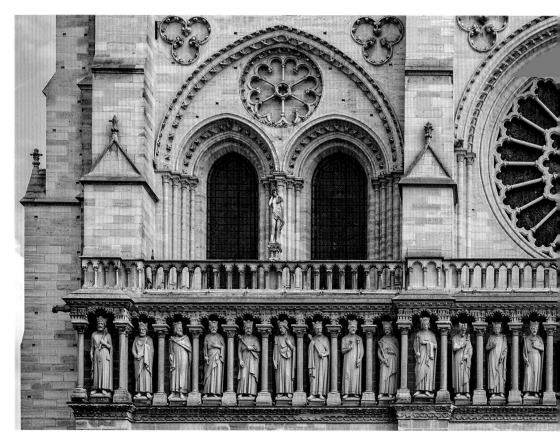

西立面的雕塑舉世聞名，中央花窗前是聖母瑪利亞、聖嬰以及亞當與夏娃，下方則是二十八個猶太王。 ©iStock

莫多劫持少女，柯西莫多卻因此愛上愛絲梅拉達。畸戀的結果自然是悲劇收場，但故事體現主教與國王之間的權勢張力，揭露主教的荒淫和陰暗人性面，以愛心為名，操控雖有怪獸外貌卻是天使心地的柯西莫多。[24]

《鐘樓怪人》出版後，聖母院殘破不堪的問題受到重視，有心人士發起募款，政府當局也開始注意到聖母院的建築慘狀。1845 年，建築師歐仁・維奧萊－勒杜克和拉素斯（Jean-Baptiste-Antoine Lassus）開始修復聖母院，工程持續二十年，如今看到的聖母院，即是修復後的面貌。

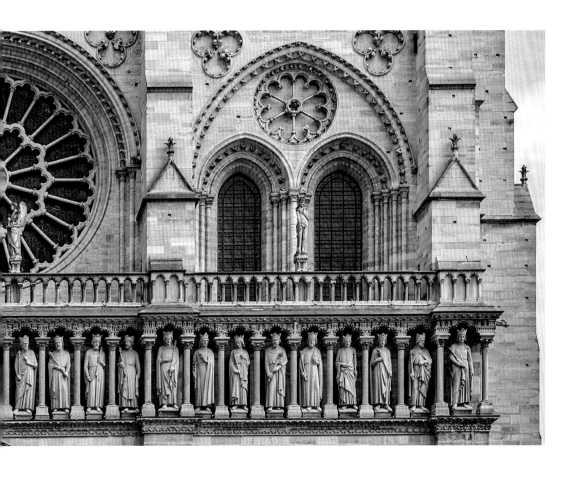

心存溫柔　慈愛力量大

中世紀中葉，橫掃歐洲的宗教狂熱和獻身背後的推動力量，是默想基督的道成肉身、受難和復活。紀念基督捨身時，聖母瑪利亞成為重要人物，母與子的故事，聖殤的悲慟具有極大的感染力。聖母瑪利亞是慈愛的母親，不管何等的滔天大罪，上帝都能賜下饒恕。騎士精神興起後，她成了崇拜的焦點，若我們不能理解這些教堂的建造是為了對一位永遠仁慈美麗聖母瑪利亞的崇敬，就無法體會大教堂設計者要傳達的感動。

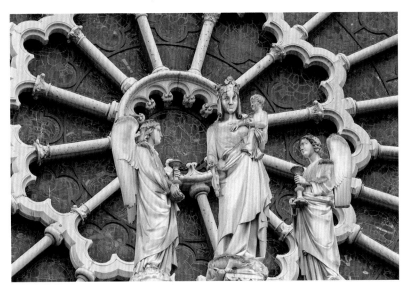

經過風雨洗禮，聖母依然以獨特的優美氣質，吸引著各地的朝聖者。　©iStock

曾有人做過統計，進入大教堂祈禱時，女性信徒多半會到耶穌腳前，而男性信徒通常會到聖母瑪利亞腳前，這些偏好反映了性別所趨。

上述經文清楚地描述真正和平的企求，如同孩子在母親的懷裡安然躺臥，是一種熟悉自在的氛圍。將相較「羅馬式」景仰卻有距離的人神關係，轉變為母子血親般的親密關係，只有與這種關係有共鳴，信徒才能為主捐軀。

經過蠻族入侵的中世紀初期歲月、幾番血腥殺戮的十字軍東征，巴黎聖母院無疑是心靈的慰藉，是騎士們歌誦崇拜、值得拿出英雄氣概奉獻的對象。今天，它依然優雅婉約地矗立於經過風雨洗禮的西堤中島，如同聖母溫柔地觀看著世人，為他們不斷向上帝祈禱，以獨特的優美氣質吸引著趨之若鶩的朝聖者。

◆

只在你們中間存心溫柔，如同母親乳養自己的孩子。

∞ 新約・帖撒羅尼迦前書 2：7 ∞

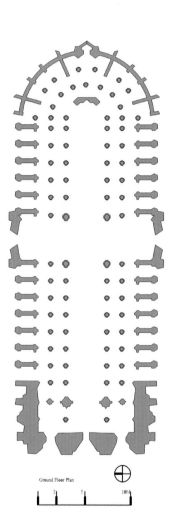

Ground Floor Plan

2 5 10M

聖母院

(左) 金屬等角透視圖 (右) 平面圖

Architect

由於聖母院是由巴黎市民逐步砌成，參與修建聖母院的人也很多，最早一批巴黎聖母院建築師提到尚・德・謝耶負責擴建教堂的北翼殿，後繼者皮耶・德・蒙特厄依完成了教堂的南翼殿，而尚・哈維則完成了唱詩班屏風。法國大革命時期，聖母院遭受到極大損害，一度殘破不堪。十九世紀時，歐仁・維奧萊－勒杜克負責全面整修教堂，當今所見之巴黎聖母院有非常多視覺要素都是由他重新詮釋。[25]

歐仁・維奧萊－勒杜克（Eugène Viollet-le-Duc, 1814~1879）

法國建築師，出生於巴黎，以修護中世紀建築聞名，是法國哥德復興建築（Gothic Revival）的核心人物，其作品啟發了現代建築，1879 年於瑞士洛桑逝世。

Data

座　落｜梵蒂岡（Vaticano）
規　格｜220 長、150 寬、138 高（公尺）
建築期｜1506 ～ 1626 年，廣場 1655 ～ 1667 年
建築師｜多納托‧布拉曼特（Donato Bramante）／拉斐爾‧聖齊奧（Raffaello Sanzio）／巴爾達薩雷‧貝魯其（Baldassare Peruzzi）／小安東尼奧‧達‧桑加羅（Antonio da Sangallo the Younger）／米開朗基羅‧迪‧洛多維科‧博那羅蒂‧西蒙尼（Michelangelo di Lodovico Buonarroti Simoni）／賈科莫‧巴羅奇‧達‧維尼奧拉（Giacomo Barozzi da Vignola）／賈科莫‧德拉‧波爾塔（Giacomo della Porta）／卡洛‧馬代爾諾（Carlo Maderno）／聖彼得廣場：濟安‧勞倫佐‧貝爾尼尼（Gian Lorenzo Bernini）
型　式｜文藝復興（Reinassance）和巴洛克（Baroque）建築

我自出母胎就被交在你手裡；從我母親生我，你就是我的神。　　∞ 舊約‧詩篇 22：10 ∞

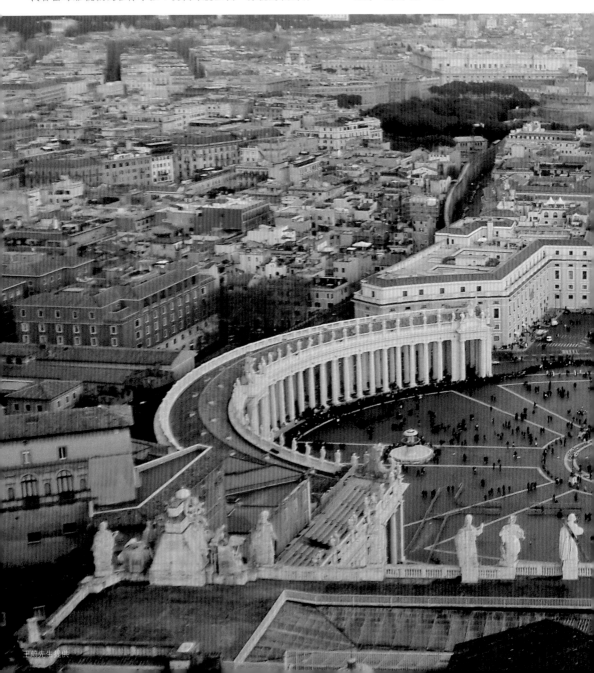

王爾先生 提供

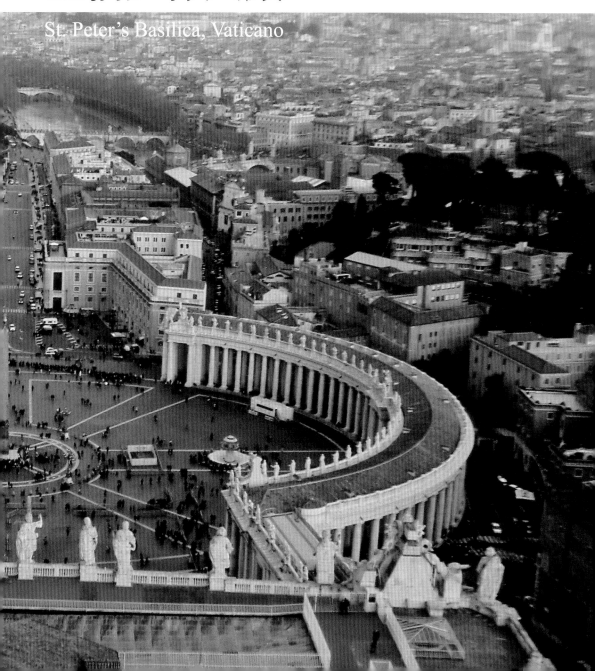

04
聖伯多祿大殿

St. Peter's Basilica, Vaticano

世界第一大教堂　氣勢磅礴

第一眼看到聖伯多祿大殿，幾乎所有人共同的感受是雄偉而氣勢磅礴，是的，它是世界最大的教堂，占地大，達 23,000 平方公尺；廣場大，長 340 公尺、寬 240 公尺；量體大，可容納六萬人。在本書介紹的十座教堂中，我最欣賞聖彼得大教堂磅礴的氣勢。

從協和大道起步，走到大廣場，再從柱廊之間進到教堂，一路上層次分明，好比朝聖之路帶給我行進的感動。聖伯多祿大殿不單是一座教堂，它同時擁有廣場與大道，不僅形塑出屬於自己的都市空間，也串連整座城市的記憶。

這世界最大教堂卻位於世界最小內陸國家梵蒂岡，參訪者一踏入聖彼得列柱廣場，馬上能感受到教堂的特殊臨場感。此廣場設計之初，即考量到許多特殊機能，首先是淨化吵雜的行人動線，營造正入口的莊嚴感，再以環繞雙臂的意象迎向朝聖者，形塑專屬天主教的建築原型——慈母擁抱歸來的孩子。廣場列柱同時界定了國家主權，一邊是梵蒂岡，一邊是羅馬市區。此廣場乃是巴洛克時期大師貝爾尼尼的傑作，他的精彩雕刻作品被收藏在教堂內，但數量最大的雕塑群卻是廣場列柱上方的聖人雕塑，俯視著前來朝聖的人們。

從遠方靠近廣場時，大教堂正立面上緣浮現米開朗基羅「直徑 42 公尺的圓頂」，大穹窿浮在挖空的厚實鼓牆上，穩坐「拉丁十字形平面」交叉翼殿上方，由馬代爾諾設計的東側正立面因著大穹窿頂，產生一股向上的張力。如果我們以直升機鳥瞰此教堂及廣場，就可看到

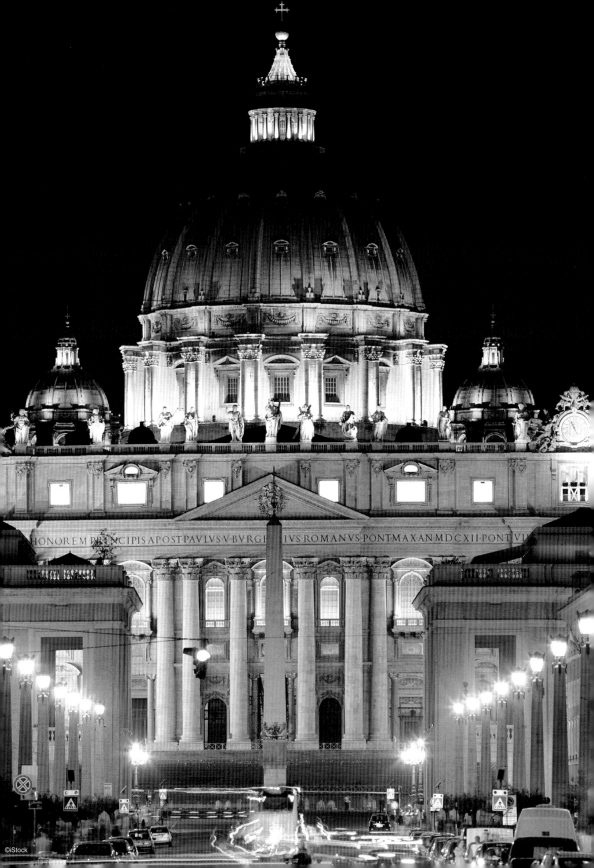

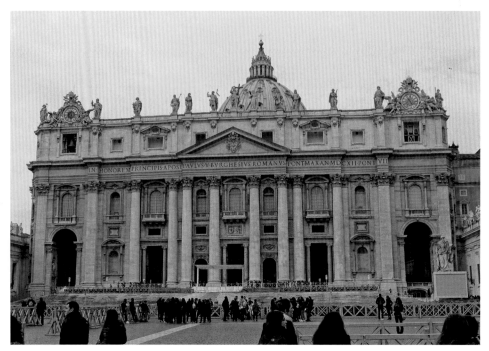

西側正立面由馬代爾諾設計。 　（王蔚先生提供）

幾何圖形操作的明顯痕跡，如同文藝復興時期大師達文西所標榜方形和圓形的交集、平面和立面的交叉點。

當我走進聖伯多祿大殿時，立即被矗立的柱子震懾住了，高聳又厚實，空間十分明亮，這是哥德式教堂較難呈現的空間效果。身處其中給人一種沉穩、安詳的感覺，確實是屬於世界級的代表建築物。

協助教廷重振威信　堪稱教堂典範

聖奧古斯丁（Augustine of Hippo）在《上帝之城》（*City of God*）書中重新詮釋了〈啟示錄〉記載的新耶路撒冷城。梵蒂岡城即是一座在世的「上帝之城」。1929 年 2 月 11 日教宗庇護十一世（Pius XI）與伊曼紐爾三世（Vittorio Emanuele）國王及最高元首墨索里尼（Benito Mussolini）簽訂協議，承認梵蒂岡教廷擁有前教廷國境的主權，允許持有大公傳承的教堂，如拉特朗聖若望大殿（St. John's Basilica in Lateran）等，若干城堡、皇宮及梵蒂岡丘上的宮殿庭園等。

位於梵蒂岡的聖伯多祿大殿，最早可溯源於西元四世紀，當時由君士坦丁大帝下令興建，採用當時公共建築常用的巴西里卡（basilica）空間形式。十六世紀時，教宗尤利烏斯二世（Julius II）下令拆除重建，歷時一百六十年，經歷二十二位教宗、十一位建築師才完工。興建過程中，從文藝復興時期的希臘十字平面到巴洛克時代改成拉丁十字平面，最後加上了前面的梯形及橢圓形廣場。

尤利烏斯二世重建聖伯多祿大殿，他當時的宏願是蓋一座普世大教堂，以東方拜占庭教會和西方羅馬教會針對教堂原型的共識進行。1510 年之後，改教風潮因奧古斯丁派的德國修士馬丁路德而加速引爆。[26]

雖說教廷的腐敗已有一段時期了，但導火線是 1517 年布蘭登堡的亞

伯特主教事件。亞伯特向富格銀行借貸一萬金幣，買了曼茲（Mainz）主教的職位，教宗里奧十世（Leo X）允許他販售贖罪券[27]募資，募得的資金一半償還銀行借款，一半用來興建聖伯多祿大殿。贖罪券素來為衛道人士所不齒，聖伯多祿大殿浮濫的建造經費缺乏審慎監督，被諷為錢坑。

面對宗教改革的外壓力，加上馬丁路德成功導致教廷與德意志聯盟瓦解，更正教興起勢如破竹，教廷失去對德國、奧地利、瑞士及北歐國家的掌控。飄搖的情形之下，聖伯多祿大殿必須是成功的典範，成為教廷重申威信的壯麗之舉。建築本體要能引發觀者共鳴，又能針對宗教改革者指控的缺失做出回應，緊接著十六世紀在教廷的領銜之下，藝術風格從崇尚人文的文藝復興轉為引發宗教激情的巴洛克風格。

文藝復興建築是十四世紀在義大利隨著文藝復興運動而誕生的建築風格，主要是基於對中世紀黑暗時代沉悶黯淡的藝術氛圍提出批判，希望藉助希臘、羅馬的古典比例，重新開啟理想社會文化藝術的協調秩序。

天特會議是教廷召開的最高層大公會議，十八年（1543 ～ 1563 年）召開二十五次[28]，集結了天主教智庫針對教義或行政措施訂出規章，產生了洛克風格。諭令鼓勵感人的殉道圖像，神祕的宗教經歷、童貞女受孕圖像、彌撒儀式戲劇化，拉丁十字架以表徵耶穌基督釘十字架等。這些新措施的目的是刺激感官，提升對宗教豐富內涵的認知，藉以襯托反對勢力更正教的敬拜儀式之單薄貧乏。更正教則將「圖像爭議」的老議題端上檯面，譴責羅馬教會的虛華及偶像崇拜；更正教徒推崇簡樸，打著改革名號將成千上百座教堂的華麗裝飾去除。

忠誠駐守在教堂門口的瑞士衛兵，服裝據說是米開朗基羅所設計。　©iStock

1563 年，教廷發布天特諭令，禁止建造奇形怪狀的教堂，同時明禁赤身裸體、與《聖經》偏差的裝飾，只有古典圖像可盡情使用。這些規定影響了聖伯多祿大殿最後階段的建築裝飾，文藝復興風潮戛然而止，設計再次翻案。

十六世紀雖是風雨不斷，但教廷令人意外的大張旗鼓、捲土重來。透過與西班牙、葡萄牙開啟航海時期殖民地風潮，由新興修會「耶穌會」領航海外宣教的務實做法，將天主教勢力遠播至大西洋彼岸。[29]

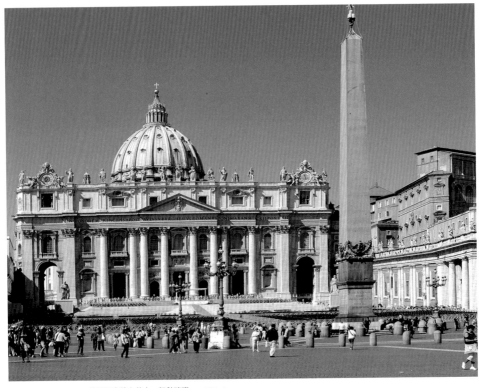

廣場可容納六萬人，氣勢磅礴。　©iStock

聖伯多祿大殿的興建除了建築物本身，同時需要連帶處理都市意象問題。傳統上，此教皇宮殿與羅馬帝國第十四任皇帝哈德良（Publius Aelius Traianus Hadrianus Augustus）的陵寢天使古堡界定不清，教皇宮殿以奇怪的東南—西北角度配置在荒煙蔓草的空地上，舊聖伯多祿大殿也是如此，與舊羅馬城的關係薄弱，行進儀式的街面需要進一步形塑，才能產生配得上大殿的街道。再者，必須探討大殿與皇宮，以及整體梵蒂岡的定位與關係。[30]

十八世紀興建的廣場解決了以上問題，當時被委任處理聖伯多祿大殿周邊的貝爾尼尼，選擇以橢圓形廣場將大教堂連結至前方的視覺走廊——協和大道，它是羅馬舊城直通梵蒂岡的大道，長約 500 公尺，連接跨台伯河的兩道橋——聖天使橋和艾曼紐橋，河岸兩側可眺望最美的羅馬風景，橋本身也是充滿藝術雕塑的傑作；大道也能通往台伯河西岸的聖天使古堡，將這些重要地標連在一起，除了有儀式的便利性以外，也有延伸視覺的用意。[31]

中世紀的哥德教堂傳統是沿著本篤會或熙篤會等修道院支派的理念興建，選址以離群索居的偏郊為首要考量（在原有教堂的基礎上興建），隨著市鎮發展而漸漸「入世化」；但聖伯多祿大殿不同，其所在地是彼得的埋葬之處，相傳他最後以倒釘十字架的方式殉道，骸骨被帶到羅馬保存，並建造一座教堂加以紀念。

伯多祿是耶穌十二門徒的領袖，被封為第一位教宗，從他開始衍生了二千年大公教會傳統；他的骸骨存放之處，順理成章成為天主教廷座堂的所在，理應是最宏偉、最壯觀，也是創作菁英的設計擂台。

即便聖伯多祿大殿在建築史上地位崇高，但在教會歷史上卻極具爭議性，因募資興建的過程中，羅馬教廷一度陷入財務危機而使用了贖罪

券，最後一發不可收拾地引發宗教改革，大公教會從此分成兩支：天主教與基督教，這恐怕不是歷屆教宗或發起人能預見的。

建築常成為掌權者的工具，改教風潮下誕生的大教堂變成教廷重振威信的地方，它的典範、風格必須推崇教廷主張，並蘊含普世教會的精神。聖伯多祿大殿是一座複雜的教堂：面對的議題廣泛，被賦予的功能眾多，參與的設計師如雲。其設計風格雖無法單一純粹，但承載的內涵和藝術作品無疑是世界之最，因此被譽為「世界所有教堂的典範」。

Scenario
大師接力打造　獨樹一格的建築藝術寶庫

聖伯多祿大殿興建過程中，風格一路擺盪，最後成為文藝復興風格與
巴洛克風格的綜合體。這與宗教改革的背景有關，在當代被稱為「普
世教會風格」，其實回顧歷史，整體無可避免地呈現一種「羅馬風
格」，成為裝飾華麗、建材穩重、比例勻稱的代名詞。

聖伯多祿大殿是所有教堂的典範。　©iStock

教廷瑰寶　橫跨文藝復興與巴洛克

它也是文藝復興時期的偉大傑作，就像教廷的瑰寶，由教宗集結四位知名藝術家傾全力設計及建造。歷經多位建築師的結果就是每個繼任者都會修改前人的設計，所以聖伯多祿大殿的設計圖修改了好多次。最早布拉曼特規劃的教堂外觀是方正形的希臘正十字，後來拉斐爾改成長形的拉丁十字架，從視覺效果來看，因為拉長了前廳的距離，站在教堂門口反而看不到穹頂了，這是很弔詭的地方。

米開朗基羅接手時，認為拉斐爾的設計過於繁複，又改回希臘正十字，並將內部空間改成菱形，透過擴大柱子的厚度與增加禱告室來自然隔出空間；不過最終版本由馬代爾諾一手包辦，又回到拉丁十字的外型，我推測是舉行儀式的需要，長型教堂可容納更多人。

十七世紀時，教宗烏爾班八世（Pope Urban VIII）為了避免讓群眾全擠在教堂內，聘請巴洛克大師貝爾尼尼在教堂前蓋一座廣場，形狀是中間未連結的橢圓，從上向下俯瞰，就像聖母張開雙臂擁抱信徒，廣場前的協和大道可延伸教堂的視覺感。

聖伯多祿廣場橢圓廊柱的設計是四排列柱、三排通道的環狀廊柱道。上方由楣梁連成屋頂，屋頂上置放一百四十座栩栩如生的聖人雕像。在梵蒂岡的官網中曾提到貝爾尼尼如是形容：

> 考量聖彼得是所有教堂的典範，展開雙臂是給予所有大公教
> 會信徒們母性的歡迎與擁抱，堅認信仰可以抵擋異端，期盼
> 消除對峙、重返母會，為叛逆的孩子闡明真正的信心。

從入口大廳可直走到中殿，左右兩側有很多禱告殿，上有雕塑與壁畫。正中央的華蓋由貝爾尼尼設計，蓋在第一任教宗伯多祿的墓上，既可標示墓穴的位置，四根架空的螺旋柱，又不會擋住主祭壇的視線。

巨大的穹窿則是米開朗基羅的傑作，他刻意拉升穹窿的高度，讓民眾站在教堂前就能看到，因此從外面看的穹窿不是半圓體，比較像顆雞蛋。他參考布魯內萊斯基（Filippo Brunelleschi）聖母百花大教堂（Basilica di Santa Maria del Fiore）的建築工法，採用雙層穹窿，外層是箍筋搭建，內層則用混凝土，同時蓋內外層，結構支撐比較穩固，也可以表現教堂的宏偉；穹窿和立面牆中間有環形開窗，類似聖蘇菲亞大教堂。[32]

聖伯多祿大殿出自多位建築師之手，如果彼此的設計調和得不好，蓋出來會四不像；聖伯多祿大殿卻像一部集結多位好萊塢巨星的電影，獨樹一格成為一座令人稱道的教堂。建築施工期長達一百多年本已不同凡響，而歷任建築師都留下各自的痕跡，也使這座教堂成為收藏知名建築師作品的寶庫。

聖伯多祿大殿橫跨了文藝復興和巴洛克兩種風格，並打破既有框架，調和成義大利風格。文藝復興風格強調建築物必須按人體比例才是平衡，聖伯多祿大殿的壯闊顯然打破了這項規則；另一個打破的框架是希臘傳承的古典柱式有一定規則，柱子寬度由粗到細分別是多立克式（Doric Order）、愛奧尼克式（Ionic Order）與柯林斯式（Corinthian Order）。米開朗基羅的設計中，教堂內部大量運用柯林斯式，並放大原本的寬度，因其強調華麗的柱頭，可發揮米開朗基羅的雕塑技藝，讓一片片類似棕櫚葉的石雕，活生生地從柱頭上伸展開來，增加了華麗的程度。

從聖伯多祿廣場入口處看柱廊，柱廊會像魚肚一樣向外凸出，據說往廣場中心點移動，在某一個點上會看到柱廊形成一直線，可惜我前進後退地嘗試了許多次，還是拍不出直線的效果。

文藝復興的源起與特色

文藝復興源自佛羅倫斯的商賈圈。十一～十三世紀的中世紀初期，因經商貿易形成了城鎮，興起市民參政風潮，需要興建公共領域的市政廳、禮堂等，同時因有錢人收藏藝術品，並出資贊助創作，培植了一代代藝術家創作出雕塑、繪畫和建築等領域的作品。

十字軍東征帶回東方教會保留的古希臘、古羅馬文獻，社會興起研究希臘、羅馬哲學及傳統的風氣，學習以其為代表的古典風格，在安定中找到秩序和規律，發掘並使用希臘人推崇的「黃金比例」，甚至找出新的比例和原型，使之更適應人體，其內涵就像是一個小宇宙。

天才達文西研究第一世紀羅馬建築理論家維特魯威（Vitruvius）的《建築十書》，整理出「維特魯威人」概念：人體以肚臍為中心，手臂畫圓形，求出以兩手臂平伸為直徑的圓形空間。人站立時，身高為雙臂展開的長度，以此畫成主要的兩種空間型態——幾何原型的圓形和正方形。

希臘「古典柱式」概念正是強調建築比例如同人體比例，反映宇宙的和諧與規律，體現了畢達哥拉斯、柏拉圖的影響。

讓人感受十字軸線交叉點的高聳穹窿圓頂，傳達出神臨在的磅礴氣勢。　©iStock

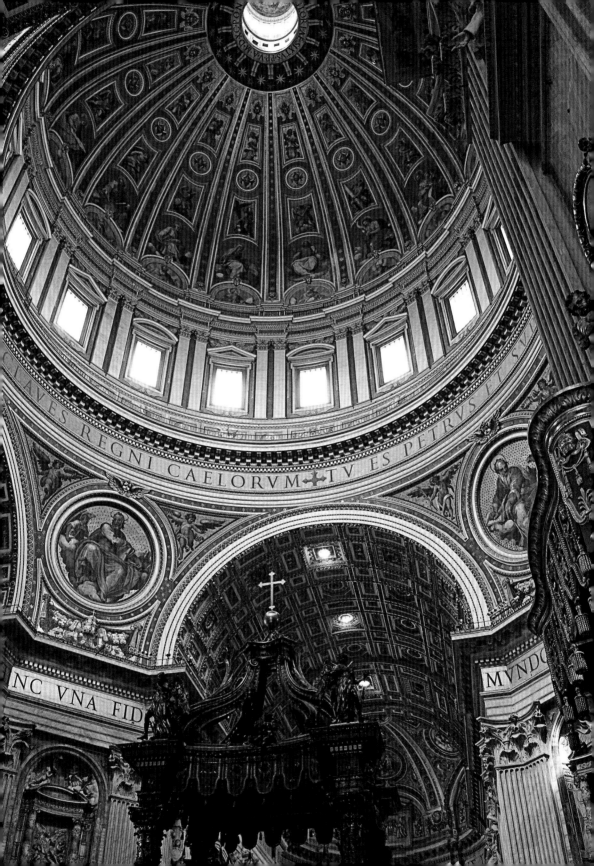

- 古典柱式（Classical Order）

古典希臘柱式分成多立克、愛奧尼克、柯林斯式、綜合體（多立克加愛奧尼克），羅馬柱式則有托斯坎（Tuscan）。這些柱式以擬人化方式引用，「多立克」為男子、「愛奧尼克」為女子、「柯林斯式」為年輕女子。柱式有固定的尺寸章法，搭配門楣比例；但柱式的性別不重要，與建築整體高度搭配才是主要考量，例如，雅典的巴特農神廟採用多立克式、宙斯神廟是柯林斯式，羅馬的朱彼特神廟則是托斯坎式。古典柱式也被用在異教神殿中，因此早期基督教沿用舊神廟基礎興建教堂時，做了一定程度的文化轉移及改良，至今持續用在大教堂上。

- 巨柱式（Giant Order）

巨柱式是文藝復興泰斗——米開朗基羅發展出彈性運用傳統柱式的方法，他不是專業建築師，但被委任的工作都成就非凡，無論是雕塑、繪畫或建築。正因為多元性，使他得以擺脫同期建築師偏重傳統比例

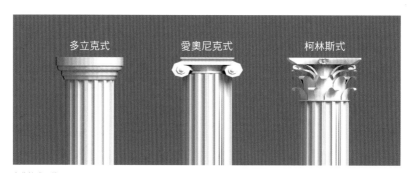

古典柱式一覽。　（張家銘先生繪製）

的束縛，從雕塑家獨特的視角來打造建築物，利用柱廊拉高的比例，以立體層層往內堆疊代替垂直堆疊的希臘柱式。

古典柱式規定代表男子的多立克柱在底層，中間層為代表女子的愛奧尼克柱，最上層為代表年輕女子的柯林斯式柱。到了文藝復興時期，規矩有些變化，但仍在一定的古典框架下運作。另一個手法是將古典柱式等比加大、加寬，例如米開朗基羅最著名的手法用於聖伯多祿大殿內部的四根巨柱，將普通柱式加大並拔高幾倍而得到的特殊效果。

馬代爾諾設計的西側入口是標準的巨柱式、大框架柯林斯式成為正立面一、二樓的主要語彙，貼立在厚牆和開窗口上，窗口同時使用愛奧尼克柱（第一層）和托斯坎柱（第二層），窗框使用山形牆、半圓牆。韻律有致的圓柱和扁柱將立面切成約略九等分，使之產生立體陰影的變化和韻律。立面是根據文藝復興建築物的分割比例做成，往往是 1：2，每一柱距相對於柱高為正四方形的倍數，同樣的空間比例亦出現在內部中殿廊道的等分處理。

巴洛克風格及及眾建築設計師的貢獻

巴洛克原義為扭曲畸形，珠寶商用以形容長歪的珍珠，帶有貶意；卻成為羅馬教廷捍衛主權的活潑風格。巴洛克風格的特點為色彩、動感及裝飾，旨在營造戲劇性效果，將感動投注給觀眾，引起共鳴。經常引用的手法有明暗對比（chiaroscuro）、矯飾（mannerism），即一種刻意誇大的手法；扭曲（grotesque）、盤旋（spiral）往往出現在立體雕塑，為求 360 度全面的觀賞角度，壁頂常出現虛擬天堂、白雲及眾天使環繞的畫作景象。

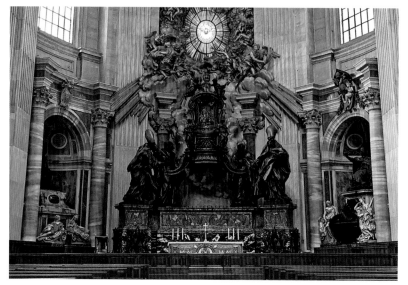

聖彼得大教堂是眾多建築師、藝術家群策群力而成，是文藝復興時期的偉大傑作。　©iStock

聖彼得大教堂的內部空間大多出自貝爾尼尼之手，平面規劃卻經歷了數次修改，以因應當代潮流和宗教氛圍。

• 1506 年 布拉曼特

布拉曼特提出「方與圓」平面架構源自文藝復興樣式，為達文西和當代學者所推崇，從肢體動作和比例中找到自然原型。乍看之下，與聖蘇菲亞大教堂的四方形平面類似，但此方形蘊藏著純粹型態（formal purity）和中央核心制（centralised），將圓形、正方形以及希臘十字架併在一起，四方形平面因此引發新聖城的想法和意象。

此中央核心平面設計最後未被採用，因無法決定是否拆毀君士坦丁所

建造的舊教堂，以及搬動聖彼得的遺骸。至布拉曼特過世時，僅有西側端點被拆毀，交叉翼殿立起新的大拱圈，這些最後於 1585 年被教宗西斯都五世（Sixtus V）下令拆毀了。教宗尤利烏斯二世去世後，工程停頓了一段時間。[33]

• 1513 年 拉斐爾

拉斐爾是新任教宗里奧十世委任的。雖然他的畫家名聲更勝於建築師，但曾設計羅馬另一棟佛羅倫斯風格的教堂 Sant'Eligio degli Orefici。拉斐爾提出的平面方案與布拉曼特稍早的另一方案類似，採用長型拉丁十字架平面，中殿長度比例約為翼殿的兩倍。

• 1520 年 貝魯其

因宗教改革等若干因素，拉斐爾的拉丁十字架平面提案被否決，貝魯其重新規劃一個拉丁十字架，使之更壯麗，看起來完全不像文藝復興的純粹風格。

• 1536 年 桑加羅

桑加羅是布拉曼特的對手，他在中央穹窿做文章，推崇半圓形穹窿，底部是雙排的列柱。正入口立面重新規劃大量體造型，並加上雙塔，看起來氣派壯麗。

• 1547 年 米開朗基羅

據說米開朗基羅攻擊了桑加羅的品味和鋪張浪費，他設計的穹窿確實比較低調節約，此舉似乎是繼完成西斯汀教堂〈最後的審判〉壁畫後

的自我推薦。至於品味，立面雙塔和尖塔元素讓大教堂隱約有哥德式教堂的風格，但與線條單純的古典文藝復興風格不搭。

桑加羅過世後，米開朗基羅接任聖伯多祿的建築大任，當時已是七十一歲高齡，主要建造穹窿及周邊，從遠處山丘上觀望才看得清楚這些部分。他回歸布拉曼特為希臘十字架平面的穹窿所做的規劃，加強中央交叉翼殿的主支柱，同時增加外牆厚度成為穹窿的扶壁。外牆的裝飾柱反疊皺摺，包覆著牆面，使原本輕巧的布拉曼特平面、複雜的桑加羅量體，轉成扁平厚重的羅馬量體，輔以建築裝飾。穹窿下緣的鼓樓以挖空厚牆的山形窗，表達光影的對照，增加建築物的厚重感。

• 1607 年 馬代爾諾

十七世紀繼任的建築師為避免米開朗基羅的個人色彩過濃，偏離聖伯多祿大殿的主體性，在教堂內部只保留了〈聖殤〉（Pieta）雕像。1626 年最終版由馬代爾諾加上中殿空間，容納彌撒儀式，以及誘導行進至穹窿空間下。此舊殿在 1606 年由教宗保祿五世（Paul V）下令拆除，主要考量為禮儀功能和空間所需。新落成的中殿將聖伯多祿與梵蒂岡皇宮連在一起，單邊有六個紀念禱告堂，二樓的祝福廊道接連至皇宮的主要通廊，馬代爾諾成功地串連了這一群崇拜空間。

• 1626 年 貝爾尼尼

華蓋是穹窿下方唯一的永久性設施，全部用銅打造，重量驚人無法移動。教宗保祿五世企圖在第一任教宗——伯多祿的墓上做一個永久的頂篷，既可以標示墓的位置，又不會阻擋末端的主祭壇。教宗伍朋八

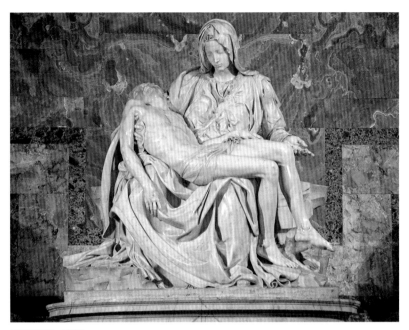

米開朗基羅的〈聖殤〉。 ©iStock

世（Urban VIII）任命貝爾尼尼製作，希望一舉解決教堂內部中心焦點的問題。

十七世紀的完成品褒貶參半，一方面，延長中殿解決了動線、基本容量的問題，提供更多室內空間讓藝術家們可填滿藝術作品；另一方面，龐大單調的立面量體遮住了後方的穹窿，使得建築物缺乏動感。比較馬代爾諾其他作品，聖伯多祿似乎是折衷的藝術表現。從紙上規劃至今已過了兩百年，聖伯多祿大殿經過多位建築師群策群力，整體建築看起來大致完整。

展臂歡迎　猶如新婦

聖伯多祿大殿雖不是羅馬區主教座堂，拉特朗聖若望大殿才是主教座堂，但聖伯多祿無疑是最大、最豪華的一座教堂，是聖城梵蒂岡的正式入口，做為新婦代表，穿戴整齊、披戴華冠，等候迎接丈夫主耶穌再來；也代表眾大公教會，以雙臂歡迎信徒前來朝拜，代表信徒將崇拜歸於寶座的基督。新婦以及母親的代表，預表著信徒的信心之路，從青澀的新婦漸進成熟至成為環抱信徒的母親。

雖然建造過程爭議不斷，引發宗教改革之爭，以及天主教內部的反省風潮。但教廷到了十五、十六世紀已疲態百出，腐敗與改革迫在眉睫。過去幾百年，更正教的兄弟雖分支出去了，但聖伯多祿大殿依然靜靜矗立於此地，繼續展開雙臂，遙望普世教會合一的日子，直到新天地及新耶路撒冷再現於聖城。

我又看見聖城新耶路撒冷由神那裡從天而降，預備好了，就如新婦妝飾整齊，等候丈夫。

∞ 新約·啟示錄 21：2 ∞

Data

座　落　｜ 梵蒂岡（Vaticano）
規　格　｜ 40.939 長、13.41 寬、20.7 高（公尺）
建築期　｜ 1473～1481 年
建築師　｜ 巴喬・蓬泰利（Baccio Ponteli）
　　　　　喬瓦尼・德・多爾奇（Giovanni de Dolci）
型　式　｜ 文藝復興建築

同場加映

西斯汀教堂

Sistine Chapel, Vaticano

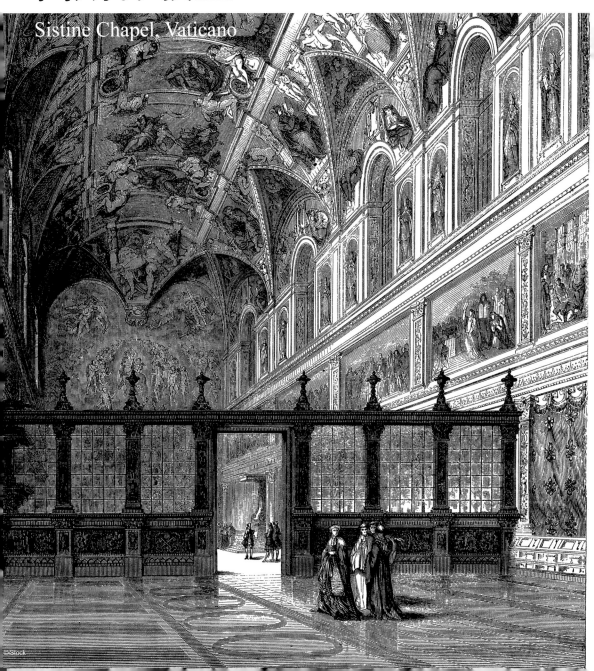

©iStock

新教宗產生之地　比例吻合所羅門聖殿

在梵蒂岡所有參觀動線中，西斯汀教堂是唯一禁止拍照的教堂，它毗鄰聖彼得大教堂北側，以一側門和通道連接，由教宗西斯都四世（Sixtus IV）發起創建，「西斯汀」之名即來自教宗「西斯都」。

這座教堂相當空曠，除了祭壇以外沒有長條座椅，因為它是教宗的私人教堂，與主教們開會的地方，也是每屆天主教教宗產生之地。紅衣

西斯汀教堂天花板是由米開朗基羅繪製。　（戴恩澤先生提供）

主教們聚集於西斯汀教堂裡，以投票方式選出新任教宗。若達成結果，就將票放入火爐燒了，冒出白煙；反之，則灑色粉冒出黑煙。新任教宗隨後會出現在聖彼得大教堂的正中陽台，向全世界的信徒祝福與致意。

西斯汀教堂主要有三層：一、用拱頂支撐的地下室，二、教堂下的夾層，三、小教堂。根據梵蒂岡博物館官方導覽，西斯汀教堂的體積尺寸正是《舊約聖經》記載所羅門聖殿的尺寸。根據《舊約聖經‧列王紀上》第六章記載，所羅門建的聖殿長 60 肘、寬 20 肘、高 30 肘，根據考古學家考證，當時的肘約相當於公制 45 公分，因此《舊約聖經》所載的聖殿應是長 27 公尺、寬 9 公尺、高 13.5 公尺，由此推論西斯汀教堂企圖設計一個所羅門聖殿一倍半大的空間。

若果真如梵蒂岡導覽聲稱的「西斯汀教堂尺寸和所羅門聖殿完全一樣」，所羅門聖殿建造時使用的應是另一種肘，約相當於公制 67.5 公分。歷史上阿拉伯人的確使用過這個長度當作一肘，是否為當時建殿者使用的單位仍待考證。無論如何，在羅馬另建一座聖殿的企圖是非常明顯的。[34]

米開朗基羅傳世名作的訊息

每逢旅遊旺季，在烈日下大排長龍數小時、也要參觀西斯汀教堂的人仍然絡繹不絕，到底這座小教堂的魅力何在？大家都知道西斯汀天花板和祭壇上的壁畫是米開朗基羅的不朽名作，但它們到底表達了什麼訊息？

西斯汀教堂於 1481 年完工後，波提切利（Sandro Botticelli）等文藝復興初期畫家以耶穌基督為題創作了一批壁畫，後來根據教宗尤利烏斯二世的命令，由米開朗基羅繪製天花板和剩下的壁畫。

濕畫（frescoes）是中世紀晚期至文藝復興時期常用的繪畫技巧，將顏料與溼石灰混色後，加上蛋彩，再一層層地仔細繪製在牆上，以豐富內部空間。相傳米開朗基羅並不樂意接這份工作，因他自認是雕刻匠，卻屈服於朱利奧二世的要求，最後還是單獨完成了〈最後的審判〉、〈亞當誕生〉、〈挪亞方舟〉等巨作。

拱頂溼畫展開全景：單邊六個拱圈，連接至穹頂後展開 11×3 的長型框架，成為溼畫的基本架構。穹頂中央為一系列共九幅的《聖經》場景，內容從〈創世紀〉第一章至第九章，依序為——

・主題一「世界的創造」：劃分黑暗、製造日月、劃分水陸。
・主題二「人的創造和犯罪」：創造亞當、創造夏娃、逐出樂園。
・主題三「挪亞與洪水」：挪亞方舟、挪亞獻祭、挪亞醉酒。[35]

穹頂邊框繪示《舊約》男女先知和列王，屋頂與牆壁連接處的弧面繪有耶穌的祖先。

這些壁畫構圖角色凸顯，展現人體肌肉線條，鑲在虛擬的建築框架裡呼之欲出，與建築物的拱頂結構成功地合成一體；用色鮮豔，配合觀者的視角扭曲轉身，格外栩栩如生引人入勝。其中最著名的是「創造」系列，上帝以充滿動力的活潑形象呈現，祂是萬有存在的第一因；亞當受造後與上帝的眼眸對視，表明了人具有靈性能與上帝有關的特殊地位。[36]

端點祭壇壁畫為著名的〈最後的審判〉，是米開朗基羅完成穹頂繪畫之後，隔了一段時間又被教宗格肋孟七世（Clement VII）及其繼任者保祿三世（Paul III）委任繪製的。這幅名畫以畫面中央的耶穌為

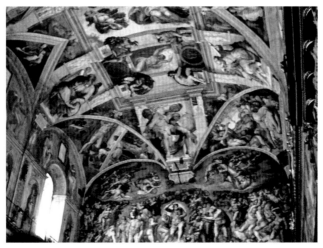

米開朗基羅繪製的內容取材自《聖經・創世紀》。　（戴恩澤先生提供）

核心，世界宛如轉輪般，以順時鐘方向，從耶穌舉起的膀臂右邊旋轉升起，再從左側墜入地底。耶穌以君王形象出現，周圍環繞著四百多位不同的人物，使徒和殉道者殷切期待著這場審判，罪人則嘶吼著悲傷，墮入地獄受苦，每個人的表情差異極大，姿態也因戲劇性的一刻而扭曲掙扎。整體構圖分成四層：天使群像、耶穌基督為中心的天堂、被拖入地獄的人群、地獄。[37]

距離祭壇最近的地獄層是根據但丁《神曲》所描繪而成，圖中死去的人們驚惶失措地被趕上小船上渡河到彼岸，準備受地獄火焰等各樣的折磨。觀者清楚可見細膩的景象，格外具有警惕效果。面對祭壇的左右兩側牆面各繪有〈摩西傳〉及〈基督傳〉，《舊約》的摩西素來預表《新約》的耶穌，兩人都是大祭司。

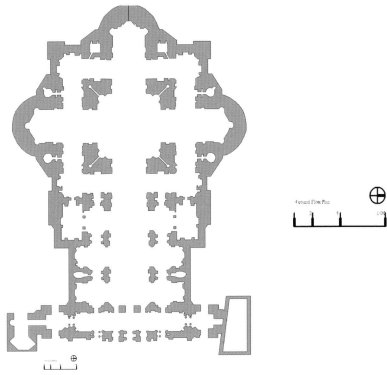

聖彼得大教堂

(上)金屬等角透視圖 (下)平面圖

西斯汀教堂

(上)金屬等角透視圖 (下)天花板平面圖

Architect

布拉曼特（Donato Bramante, 1444~1514）

義大利建築師，將古羅馬建築轉化為文藝復興的建築語言，為極具影響力的建築大師。

拉斐爾（Raffaello Sanzio, 1483~1520）

義大利畫家兼建築師，畫風秀美，人物清麗，著名作品包括「聖母」系列，為梵蒂岡教宗創作的大型壁畫〈雅典學院〉，以及許多著名的肖像畫等。

桑加羅（Antonio da Sangallo the Younger, 1484~1546）

文藝復興時期義大利建築師，生於佛羅倫斯建築世家，活躍於當時的歐洲。

米開朗基羅（Michelangelo di Lodovico Buonarroti Simoni, 1475~1564）

文藝復興時期義大利傑出的雕塑家、建築師、畫家和詩人，與達文西（Leonardo da Vinci）、拉斐爾並稱「文藝復興藝術三傑」。他雖以壞脾氣著稱，但畢生致力於藝術創作，對後世的藝術家影響深遠。畫風著重人體的健美，著名的作品包括雕塑〈大衛像〉、西斯汀教堂天花板的〈創世紀〉穹頂畫和壁畫〈最後的審判〉等。

馬代爾諾（Carlo Maderno, 1556~1629）

義大利建築師，活躍於十七世紀初期的羅馬，作品引領早期巴洛克風格，曾參與修建聖彼得大教堂正立面。

貝爾尼尼（Gian Lorenzo Bernini, 1598 ～ 1680）

義大利雕塑家、建築家、畫家，以巴洛克風格見長。曾負責聖彼得教堂祭壇上方的銅質華蓋，以及教堂前廣場和柱廊，此外也為烏爾班八世和亞歷山大七世兩位教皇建造墓穴，其他著名的作品還包括為納沃納廣場設計的四河噴泉等。

比撒列和亞何利亞伯，並一切心裡有智慧的，就是蒙耶和華賜智慧聰明、叫他知道做聖所各樣使用之工的，都要照耶和華所吩咐的做工。凡耶和華賜他心裡有智慧、而且受感前來做這工的，摩西把他們和比撒列並亞何利亞伯一同召來。
∞ 舊約．出埃及記 31：1-2 ∞

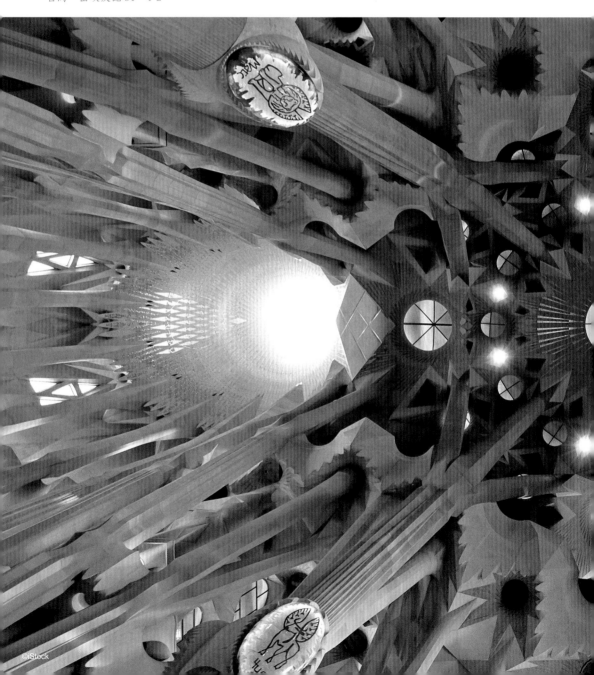

Data

座　落｜西班牙‧巴塞隆納（Spain ／ Barcelona）

規　格｜90 長 ×45 寬 ×45 高；中央高塔 170；
　　　　中央交叉殿 60 長 ×30 寬（公尺）

建築期｜1882 ～ 2026 年（預定）

建築師｜安東尼‧高第‧科爾內特（Antoni Gaudí i Cornet）

型　式｜加泰隆尼亞現代主義（Catalan Modernisme）風格

05

聖家堂

Sagrada Familia, Spain

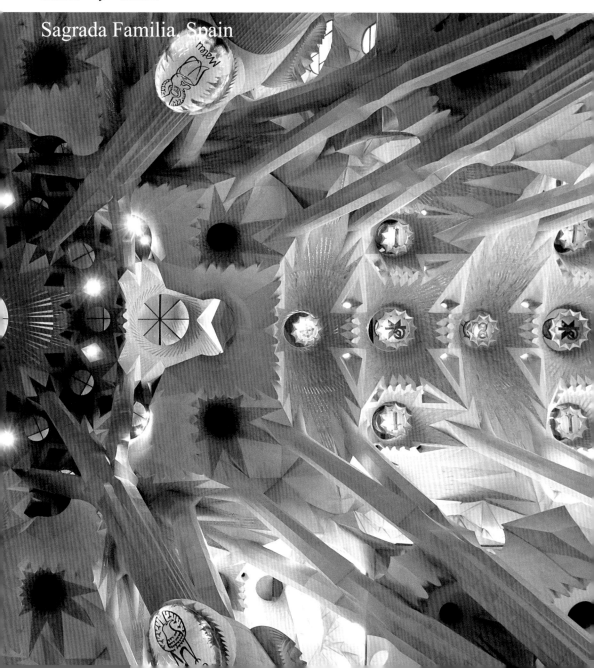

親切愉悅　宛若闖入七彩魔法森林

1996 年我初訪聖家堂時，只看到兩面立牆，其中建築物入口立面運用了許多雕塑語彙，外觀類似沙雕，不過卻連屋頂都還沒蓋好，四周都是興建中的鷹架，第一印象與想像中有些落差。

隨後，羅馬教廷宣布投入經費，各項工程開始陸續趕工，從 2000～2010 年間完成多座屋頂工程的建造。2010 年 11 月 7 日，教宗本篤

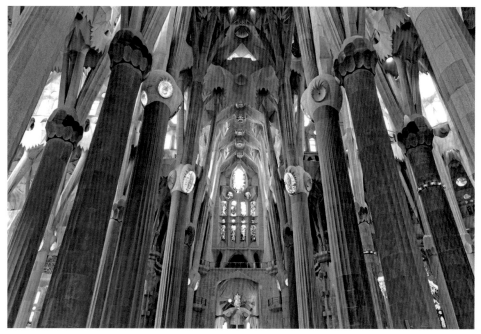

聖家堂內部有如七彩魔法森林　©iStock

十六世親臨主持新教堂奉獻儀式，聖家堂正式獲得「宗座聖殿」頭銜。

2015年初再度造訪聖家堂，經過二十年，感受與前次大不相同，教堂外觀輪廓已大致浮現，目前僅剩一面立牆還在施工，預計建造的十八座高塔完成了八座。除了立面與高塔外，還有許多矮尖塔，上面掛滿了各種水果形狀的雕塑品，彷若結實累累，真的會讓人萌生伸出手摘一顆來嘗嘗的渴望。

因為它持續在興建，距離預計完工的2026年尚有十一年，讓人有點難以想像這棟教堂建造完成後的全貌。進到聖家堂裡面，覺得心情很愉悅，就像到朋友家拜訪一樣親切。

一般古典教堂大多是一體成型，外觀明亮、裡面光線昏暗，只有局部採光，讓人不由自主地安靜下來。但我走入聖家堂時，忍不住嘖嘖稱奇，感覺像是闖入了一座七彩魔法森林，絢爛的光線從天而降，宛如陽光從稀疏的樹葉縫隙灑下。室內廊柱是仿樹幹化的造型，柱體沒有繁複的雕刻，但往上一瞧，中段有橢圓形球體，像是長出樹瘤般，球體上端的柱子分叉，如樹枝向周圍散開一樣連接著天花板。

天花板做成倒立花朵狀，一朵朵向下盛開，有的中間挖空採光，有些則裝上太陽和星星形圖徽。我在現場時，親眼看到吊車正在安裝圖徽。建築師高第還使用加泰隆尼亞民族風的裝飾，紅黃交錯的現代形式彩繪玻璃，正是炫目的光源。

聖家堂像是一棵棵不斷向外生長的大樹，採用骨架支撐，透過屋頂的採光設計不僅使光線明亮，建築本體也給人一種輕巧的觀感，反映出高第對神活潑、明亮的解讀。相對於早期古典教堂旨在呈現神的遙不

可及，以及人的地位卑微，在教堂內時往往要輕聲細語，聖家堂裡面卻是人聲鼎沸的熱鬧，一方面是因為教堂本身名氣大，另一方面也是因為整體氣氛使然。

建築奇才高第虔心奉獻之作

觀覽建築物的重點之一是設計的一致性與和諧性，本書介紹的教堂大多在風格上擁有一致性，有許多同期作品或接續作品護航，能在歷史的發展中清楚定位。唯獨西班牙建築奇才高第的「聖家堂」，具有前無古人、後無來者的獨特風格。

高第是虔誠的天主教徒，他比任何教堂建築設計師更清心修道，除了一生奉獻給蓋大教堂，遺產也留作建教堂基金。他其實無意標新立異，只是一心一意、鍥而不捨地進行建築實驗，要為西班牙找到可在歷史定位的民族風格，同時將宗教熱情和理念轉化為不朽的大教堂建築。透過聖家堂，我們瞭解高第如何理解上帝，他將聖家堂視為上帝託付給他的任務，並賦予他建造的能力。

聖家堂座落的位置既無依山傍水，也不是在特別的山丘上或具有紀念性廣場的前面，而是在巴塞隆納專有的正四方街廓上。其獨特的建築外觀，使它成為巴塞隆納最知名的觀光地標；高聳尖塔在平屋頂的市鎮容貌中，顯得格外亮眼。而高第設計高塔的靈感來源，正是距離巴塞隆納市區車程約一個半小時距離的西班牙聖山蒙瑟列山（Montserrat），其花崗岩山頭如同上帝的手指般林立，饒富趣味高聳入天際。

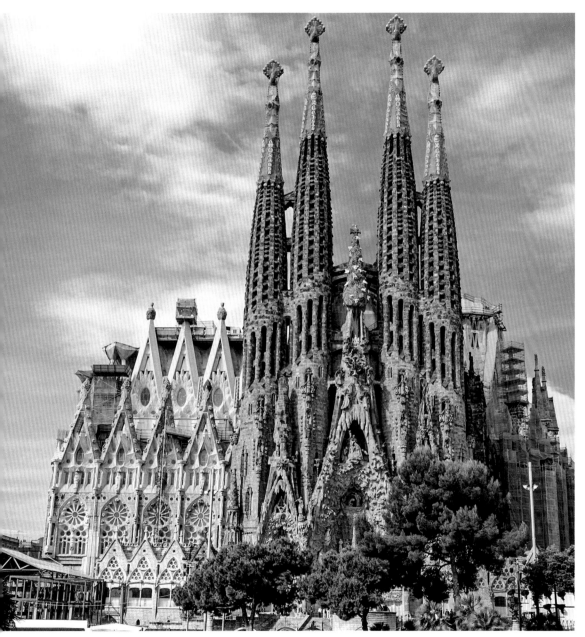

聖家堂是建築奇才高第的虔心奉獻之作。　©iStock

歷經兩次世界大戰　未完工即已列入世界遺產

聖家堂起初由一位去梵蒂岡朝聖歸來的書商發願興建，自 1882 年開始興建，至今已一百三十三年了。由於資金完全來自個人及募資，因此捐款多寡直接影響工程進度的快慢，時至今日尚未完工，但已被列入世界遺產。

一開始受委任的建築師是德維拉（Francisco de Paula del Villar），他將聖壇下方的聖穴以哥德式風格設計，但一年後因與客戶意見不合而求去，改由當時年僅三十一歲、原為雕刻家的高第接手，高第依原

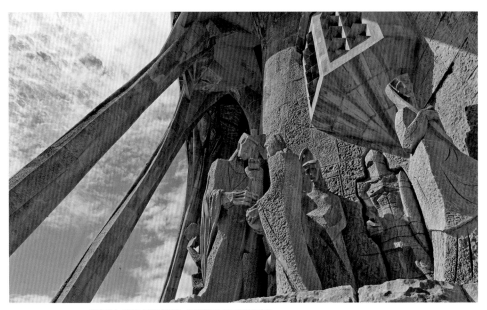

聖家堂自 1882 年開始興建，至今蓋了 133 年尚未完工。　©iStock

設計圖完成了地下聖壇工程後，開始全面重新設計教堂本體。

他在 1902 年完成建築設計，八年後在巴黎展出建築模型和位於東側的誕生立面（Nativity façade）設計圖，1917 年完成位於西側的受難立面（Passion façade）的設計，但直至 1926 年高第過世時，只完成誕生立面的第一個塔樓，剩下的三個塔樓及東側誕生立面則到 1930 年才全部完成。

聖家堂興建過程中經歷兩次世界大戰，主戰場雖不在西班牙，但 1936 年西班牙爆發持續了三年的內戰，戰事激烈，許多平民和軍隊遭到大規模空襲。不但使原本進度緩慢的教堂建築工程中斷，甚至破壞了已完成的一點點進度。直到內戰結束，聖家堂於 1940 年復工興建，先修復被破壞的工程，後來繼續用了三十多年時間，完成由高第設計的西側受難立面和中殿主體。西元 2000 年起，多座屋頂陸續完工，2010 年教宗本篤十六世到訪時，教堂內部已大致完成，今剩下最後位於南側的榮耀立面（Glory façade）及細節工作持續進行中。[38]

融合新哥德、現代主義風潮與在地語彙

偉大的建築物必定是時代的產物。聖家堂的建築風格採用新哥德風格，融入巴塞隆納當地的「加泰隆尼亞現代主義風格」，此風格企圖結合既有的民族風格和國際風格，並適度與歐洲大陸的現代主義風潮對話。

帶動新哥德風格的是專長古建築修復的法國建築師奧維萊─勒杜克，他主張理性擷取哥德風格的建築結構與設計並加入新的元素，有別於認同表象裝飾以激發感情的「浪漫主義」（Romanticism），新哥德

主義堅持「結構即裝飾／美學」，尤其法國人的新哥德主義傾向理性和原創性，高第也是共鳴者之一。他認為哥德風格對建築結構頗為有效，但藝術性可再提升。他套用哥德風格的骨幹，然後無顧忌地發揮想像力馳騁的力量，設計時不受限於複雜的結構技術問題，而是分析個別結構系統及元素的用法與效果，深入掌握其中的瑕疵並加以改善，另創新局，他的代表作就是巴黎聖母院。

高第所處的年代也是新藝術（Art Nouveau）風格盛行的十九世紀末二十世紀初，此風格訴求浪漫的視覺觀感，但加入新元素進行設計，新藝術鼓吹者並不抗拒新材料，在建築和室內設計領域，新藝術設計展現崇尚自然寫實的裝飾，他們創作時會擴充自然元素，例如：海藻、花草、昆蟲等。這一點在高第設計聖家堂時，可說是信手拈來，隨處皆是。

高第並從新哥德風潮轉而發展有機仿生風格，引用在地的自然語彙，發展成「新加泰隆尼亞風格」的現代主義，特色為傳統鮮明的紅黃色（紅黃區間條紋為加泰隆尼亞的旗幟）、多彩和拜占庭的畫風。從屋頂尖拱結構可看出中世紀初期南歐的回教色彩。整體來說，是一種厚重深開窗的建築風格。

祭壇上的華蓋引人向天。　©iStock

Scenario
現代最後一棟古典大教堂

「聖家堂」的獨特之處在於它是現代建築時期最後一棟古典大教堂，位於建築歷史的轉折點，設計手法沿用古典建築的比例、對位、平面，但嘗試結合新的結構工法。

高第很早就完成了聖家堂的平面圖，設計圖卻是邊蓋邊想，採用工作坊的形式，與建築團隊一起討論，從細部設計開始，構想尖塔、柱子，最後擴及整體，像是螞蟻窩不斷向四周擴張，所以每個立面的建造方式看起來獨立、不連貫，不像文藝復興時期的建築物都是由建築師規劃整體結構，再交由工匠分別施工。

它的平面為「拉丁十字架」：中殿有五個走道，雙翼殿有三個走道，半圓端點有七個禱告殿。平面的長寬比例引用中世紀修道院標榜的1：2，例如，教堂總長度為 90 公尺，寬度為 45 公尺，交叉殿高度亦為 45 公尺；中央交叉殿長度 60 公尺，寬度為 30 公尺，翼殿高度亦為 30 公尺。

聖家堂基地長寬各為 370 公尺，是 45 度「東南－西北向」的平坦地形。教堂主入口則在「東南向」，不過全棟落成之後，主入口應在「東北向」。建築方位加上巴塞隆納充足的陽光氣候，聖家堂至少有兩面牆終日受光。[39]

教堂的三個立面分別以耶穌一生的重要場景——誕生、受難、榮耀為主題，各立面分別有四座高塔，共十二座，代表著十二使徒；交叉翼

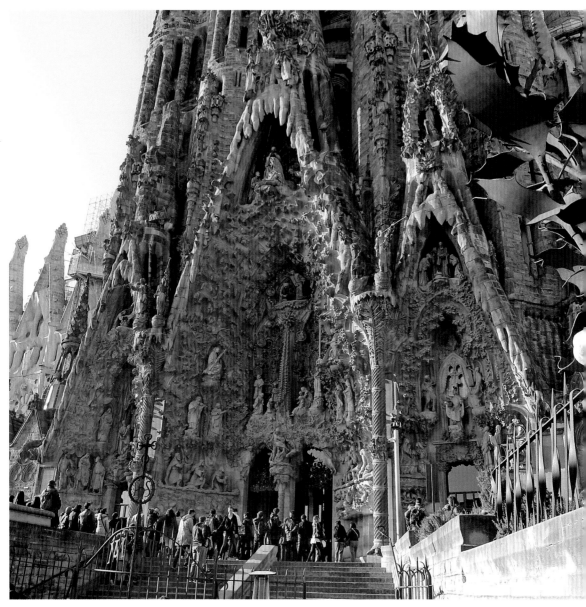

高第將建築物視為雕塑，述說著一則則《聖經》故事。

　遇見世界十大教堂

殿有四座尖塔紀念四福音書門徒（馬太、馬可、路加、約翰）；祭壇上方的尖塔是奉獻給聖母瑪利亞的；中央有尚未開始興建的高塔是紀念耶穌的，預計高度達 170 公尺，全部竣工時將會有十八座高尖塔。

祭壇兩側是兩間聖物間（sacristies），加上三個大祈禱殿：中央聖壇「耶穌升天殿」、西側「受洗殿」及「懺悔殿」。四周環繞著廊柱，做為儀式通道，並與外界隔離。[40]

• 誕生立面

誕生立面在高第去世後四年才完工，迄今已近百年。此立面呈現慶祝耶穌誕生、神的兒子道成肉身的畫面，高第特別使用加泰隆尼亞地區盛產的建材，表面呈土黃色，有種自然風化的味道。外觀上沒有以玫瑰窗或繁複的飾物打扮成五顏六色，而是以鑿空的手法展現光與影的實虛面。立面剪影活像綴滿寶石的皇冠──配獻給新生王的皇冠，也是以石頭一體成型打造的皇冠。

高第將建築物視為偌大的雕塑，以減去法挖空，剩餘的面積自然成為立面，其中幾乎找不到「硬」幾何線條，僅有融為一體的建築量體。立面由各部位的石塊建材一塊一塊搭接起來，像是一氣呵成的建築有機體。石塊上的雕塑爭相述說著《聖經》故事，例如「愛門」中央門楣仿《聖經》「生命樹」的塑造，如同舞台劇般安置了不同的角色，從遠處觀望，它的詭異與中世紀哥德的莊嚴頹廢（sublime）古堡不遑多讓。

• 受難立面

西側的受難立面材質明顯比誕生立面新穎，表現的是耶穌被釘在十字架上的故事，聽說此立面設計圖由高第畫好，但由雕刻家蘇比拉克斯

誕生立面。 ©iStock

（Josep Maria Subirachs）執行建造。高第刻意用有稜角的直線條來設計，意圖表現被折磨得瘦骨嶙峋的耶穌身形，以及受難之處「骷髏地」的意象。立面分成上中下三層，每一層有不同的雕塑主題，最上層是耶穌被釘在十字架上，一旁跪著祂的母親與信徒、中層是一群士兵押解耶穌前往受刑地，最下層則是一群圍觀的民眾。

為了塑造陰暗的氣氛，設計採用向外突出的柱子，由高處斜插入地面，彷彿監獄的柵欄般遮擋了陽光，給人冷峻的觀感。這些向外延伸的柱體其實沒有支撐結構的功能，只是裝飾並強化觀者的感受，同時在視覺上形成延伸效果。立面支撐力主要來自內部廊柱和穹廊。這種類似舞台劇場編排的方式，宛如將當時情境一幕幕重演，身為教徒的我站在立面之前久久不能自己。

若說誕生立面像溶化的糖衣，受難立面的外觀則「硬」了許多，充分感受到悲傷的苦澀。由於位在西側，終日為陰影籠罩，完全切合主題的氛圍。此立面與上方的四個尖塔意象迥異，幾乎呈上下分段的局面，但一樣具有戲劇性。

聖家堂像是不斷向外生長的大樹，天花板做成倒立花朵狀，一朵朵向下盛開，採光明亮，給人輕巧的感覺，反映出高第對神活潑、明亮的解讀。 ©iStock

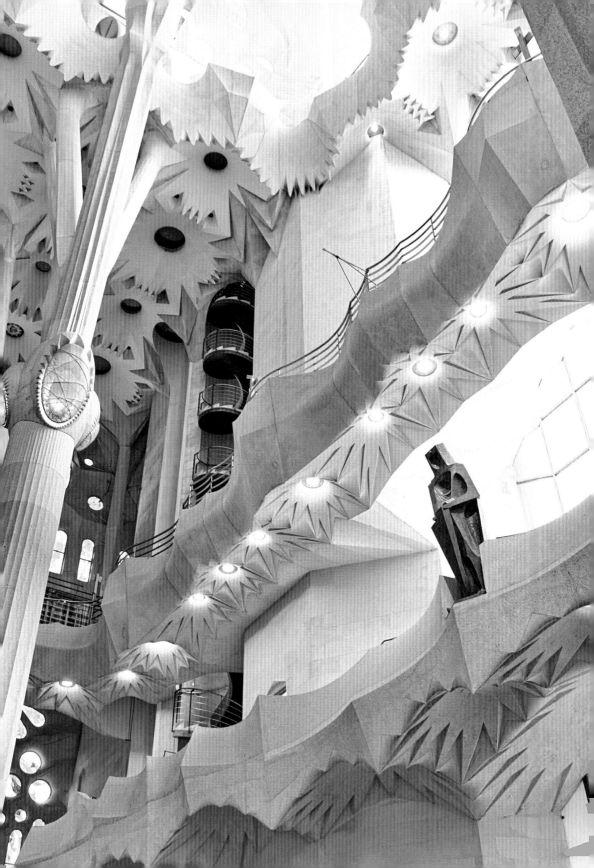

• 榮耀立面

榮耀立面位於南側，目前仍在興建中，大部分是後繼設計師根據高第的原始草稿施工。此立面述說耶穌將帶領所有人上天堂、得榮耀的故事，前有七根立柱代表七宗罪，表示人需要克服七宗罪[41]才能上天堂。上中下三層構圖分別是：基座以垂直線條象徵囚籠的意象，描述人被七大罪性綑綁，必須藉著修煉信心的功課，才能升天突破枷鎖。上層為天堂的七德，充滿天使、雲霧及三位一體（父、子、聖靈）真神的居所。明顯的七等分切割法，延續著受難立面垂直向上的線條，視線隨之蜿蜒而上，有著靈性提升的效果。

• 祭壇

半圓形空間主要容納唱詩席，以及懸浮在半空中的華蓋和耶穌雕塑。十根環繞的柱子撐起上方的屋頂結構，同時夾著七座禱告殿。其中一個地下安放著高第的墓棺及小崇拜空間。

• 象徵式建築語彙

高第在聖家堂引用相當多象徵建築語彙，尤其在建築和雕塑的表現手法上，每一部分都有相對應的主題。以中殿而言，有別於中世紀大教堂設計師常引用「船」的意象，聖家堂的形象是森林，柱子以自然迴旋和向上微彎的姿態，模仿樹林中枝椏向上竄長的樣貌，頂起天空及浩瀚繁星的意象。高第的仿生樹豐富多變，每一棵長相都不同，各有樹節及小樹枝。穹頂的採光天窗像是昆蟲的眼睛，又像花瓣向外婀娜多姿地伸展。室內的多色採光，如同樹葉篩過投射入林中的陽光，光度不強卻輝映成趣、錯落有致。

高第使用了很多在地藝術創作如「「陶瓷拼貼」手法。　©iStock

• 西班牙的哥德風格

若說教堂建築的道德正確性是以設計師的宗教情操評論,那麼高第的聖家堂肯定是歷史上數一數二的教堂建築。它重實踐甚於理論的操作模式,跨領域集結工作團隊,在大環境極其不易又缺乏資金的情況下,誠屬難能可貴。

高第及其後繼者都認為哥德風格是最適合演繹大教堂的風格,但應該如何以現代手法改善舊式哥德?也就是如何「去哥德化」,同時保有原始哥德的「靈性」?

高第認為哥德具有強烈的法國民族風格,看似多餘的支撐結構(飛扶壁、肋筋)主控了外觀美學,他決定創造屬於西班牙的哥德風格,去除那些使建築物看來如同「殘障」的輔助支撐結構,並利用現代建築的混凝土結構,發明以曲線成型的屋頂結構,降低對柱子和飛扶壁的仰賴。高第的教堂屋頂不需採用支撐穹窿的肋筋,反而可自由地落在單點支柱上。這些柱子又細又長,如同樹枝分叉頂到波浪形屋頂,饒富空間趣味。這些「預力曲線」可謂高第的「仿生象徵」手法,他原為雕塑家,不會特別注重建築理論,因而發展出獨特設計構思,在有

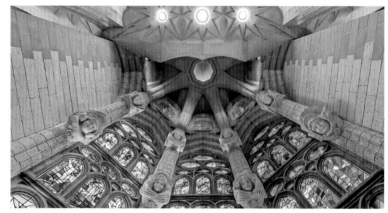

彩繪玻璃帶有哥德精神，造型有蜂巢、花朵等大自然元素。　©iStock

機的概念中傳遞新藝術風格潮流的「自然」及「花草」元素。

高第毫無偏見地使用在地特色的藝術創作，例如採用「陶瓷拼貼」（Trencadis）[42]手法，將不高貴的陶土應用在外牆裝飾上，並將仿水生植物花卉等重現在教堂外觀上。多處使用陶瓷拼貼的地方為樹形柱、尖塔、蜂巢門、葡萄蔓、有機型態的窗戶等不規則的矩陣，他認為大自然蘊含著最大的寶藏，也是上帝給予世人最好的禮物，相較傳統教堂經常運用的光或透明亮度，這些仿生形狀更能展現創物主的偉大。

聖家堂體現新哥德精神，但還是看得到傳統哥德教堂的影子，例如立面有彩繪玻璃，而且玻璃色彩反映在外側立面的意象也各有不同，誕生立面的彩繪玻璃絢爛奪目，象徵欣欣向榮；受難立面則是簡單的白色玻璃。為了呈現大自然的景觀，彩繪玻璃造型有蜂巢、花朵等形狀，與巴黎聖母院花俏精細的玫瑰花窗上色彩斑斕的彩繪玻璃有很大不同。

經過嚴密數學計算的曲面

高第人生最後一段日子為聖家堂設計的許多部分，都成為日後接手者

©iStock 　聖家堂內部的旋轉樓梯。　©iStock

興建的參考，其中包括「雙曲面」、「拋物線體」、「螺旋」、「橢球」等，這些曲面形狀都是經過嚴格的數學計算求出來的，不同空間形式對應不同形狀的屋頂。以螺旋形體而言，他設計出「雙迴旋柱子」（double twisted column，亦有人稱之為 solomonic column），模仿樹的生長型態；「雙曲面」形式的操作，專用在開窗口和拱頂，「拋物線體」專屬於拱頂、屋頂與柱子之連接面，「橢球」則用於樹形柱的主幹上。

雙迴旋柱是這些設計中最為特殊的，從四方形柱底發展至多邊形平面，一路向上迴旋，有點像兩條巨蟒纏繞，柱子是同基座的雙螺旋交叉體，朝相反方向旋轉向上，讓柱子能因應結構做出旋轉，承載各面向的受力。此舉突破了古典柱式，卻仍符合古典注重比例的規範原則。

熙篤會立於聖奧古斯丁的「完美」1：2 比例[43]，與希臘大數學家畢達哥拉斯（Pythagoras）主張單弦琴測定弦的音程比例──確定八度（1/2）、完全五度（2/3）有不謀而合之處。聖家堂平面最大長度 90公尺，相對最大寬度 60 公尺，恰為 2/3。[44]

勇於嘗新的當代精神　完工日期交給上帝

在教堂建築史中，我們看到古典教堂的裝飾都是工匠一筆一刀慢慢雕塑，工程很可能因為某工匠過世，後繼無人，只好停擺；但工業革命後，機器取代人力，任何物品都可以大量製造。高第想恢復過去強調手工製作的方式，因此費時許久。

以當時的時空背景，不可能用全石材建造，聖家堂的柱子大多是混凝土，且因高第是雕塑家出身，也會使用石膏做為建材，裡面是中空，將細節做好再逐一貼上去，算是半現代建築。我在聖家堂地下室工作坊中還看到 3D 列印設備，顯示現代人勇於結合舊建築並嘗試創新工法，也見識到新科技發展帶給建築的可能性。

雖然聖家堂對外宣稱預計於 2026 年完工，但我不免擔心過度趕工的結果會犧牲了建築品質，親臨現場時即注意到許多近年新蓋好的部分區域，遠不如高第時代完成的地方精緻。

◆

又使眾人都明白，這歷代以來隱藏在創造萬物之神裡的奧祕是如何安排的，為要藉著教會使天上執政的、掌權的，現在得知神百般的智慧。

∞ 新約・以弗所書 3：9-10 ∞

聖家堂的平面為「拉丁十字架」。

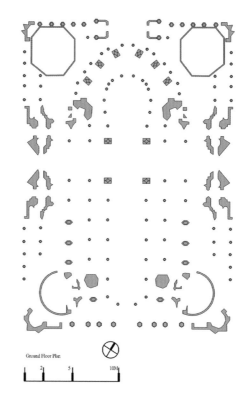

Ground Floor Plan

2 5 10M

聖家堂

(上) 金屬等角透視圖 (下) 平面圖

Architect

安東尼‧高第‧科爾內特（Antoni Gaudí i Cornet, 1852~1926）

西班牙「加泰隆尼亞現代主義」建築家，新藝術運動的代表人物之一。

高第的空間解構與雕塑優異天分是因小時候生病無法到處玩耍，便把注意力轉移到觀察大自然，為日後師法自然的建築風格奠定基礎。他發現自然界幾乎不存在純粹的直線，他曾說：「直線屬於人類，曲線屬於上帝。」因此他的作品中幾乎找不到直線，大多採用充滿生命力的曲線與有機型態的物件來構成。

對自然世界的好奇和偏愛使他發展出建築新顯學，一種仿大自然動物的生理構造，詮釋並複製於再造的教堂構造裡。教堂等於高第的小宇宙，他將對天父上帝的敬畏崇拜反映在崇仰受造之物的豐富和美麗當中，以純粹的創作解讀上帝的智慧與榮耀。

聖家堂模糊了建築與雕塑的界線，徹底推翻了主流教堂建築風格。但因西班牙在國際建築領域不具領銜地位，也不是羅馬教廷歷代權謀角力的重點國家，同時戰爭頻繁，無人著書提倡他的設計理論，加上他行事低調以至於逝世多年後，這棟建築仍未受到應有的重視。終生未婚、過著獨身禁欲及勤儉淡食生活的高第，一生中有四十三年都貢獻在聖家堂的設計上。高第去世時留下了許多寶貴的資料、設計稿和模型，而要閱讀、解讀這樣獨樹一幟的建築物，只能從他本身如何汲取創作泉源來理解。[45]

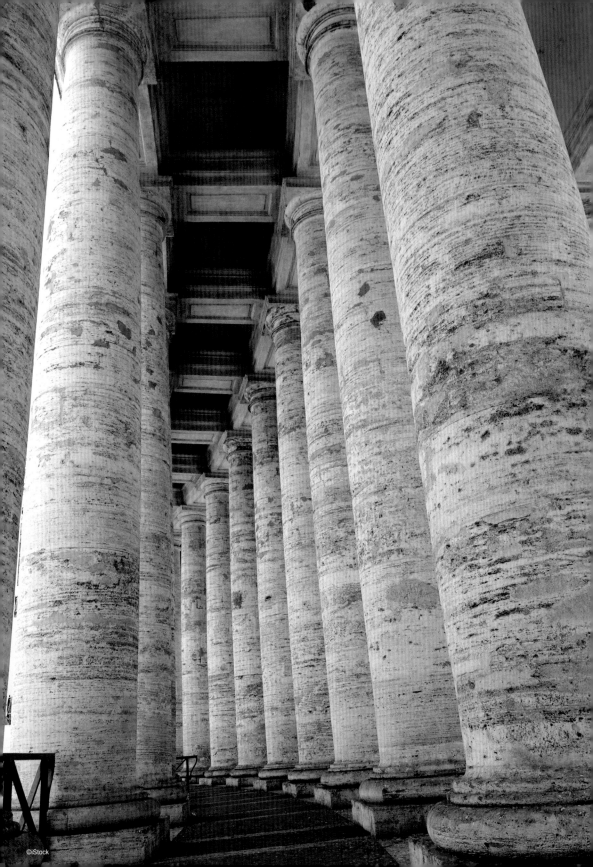

Part II
解讀現代

人子阿，你要將這殿指示以色列家，使他們因自己的罪孽慚愧，也要他們量殿的尺寸。他們若因自己所行的一切事慚愧，你就將殿的規模、樣式、出入之處和一切形狀、典章、禮儀、法則指示他們，在他們眼前寫上，使他們遵照殿的一切規模典章去做。殿的法則，乃是如此，殿在山頂上，四圍的全界，要稱為至聖，這就是殿的法則。

∞ 舊約．以西結書 43：10-12 ∞

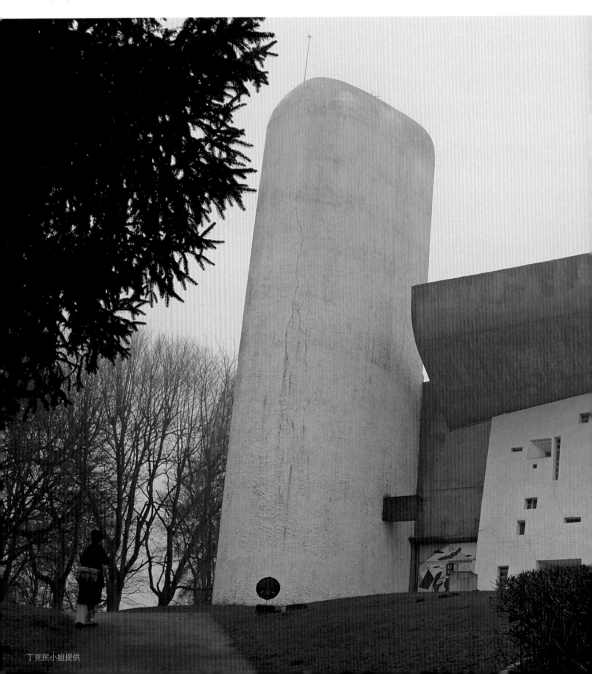

丁竟民小姐提供

06

拉特瑞修道院 & 廊香教堂

Convent of La Tourette & Ronchamp Chapel, France

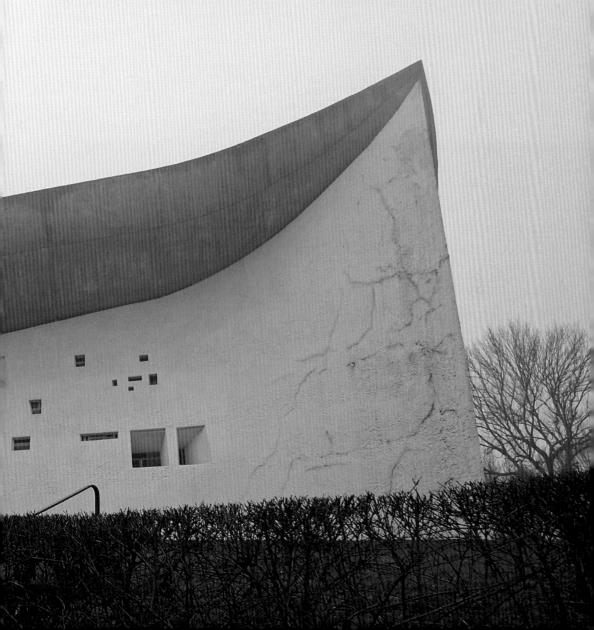

拉特瑞修道院
祭司的居所
Convent of La Tourette

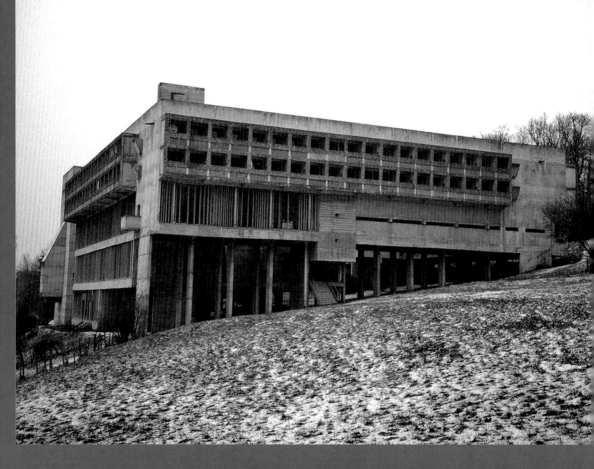

Data

座　落｜法國‧里昂近郊（France／Lyon）
規　格｜48長、12寬、10高（公尺）
建築期｜1957～1960年
建築師｜柯比意（Le Corbusier）
型　式｜現代（Modern）／國際風格

簡單、純粹　宛若浮在山坡上的大皮箱

1996 年，我趁旅歐之際前往拜訪拉特瑞修道院和廊香教堂，僅管這兩座教堂幾乎是一前一後接連著建造，但表達的語彙完全不同，拉特瑞修道院線條規矩，四四方方；廊香則是不規則造型，雕塑性極強。我簡直不敢相信是同一位建築師的作品，尤其是出自現代建築大師柯比意之手……

拉特瑞修道院教堂位在埃弗丘上，為了克服傾斜的丘陵地形，柯比意選擇不填平地基，而是利用高低不一的柱子架高建築物，將底層架高，從遠處看就像是一只浮在山坡上的大皮箱。

修道院外觀為ㄇ字型，主要做為修士的宿舍，當我走進其中一個房間裡，感覺室內空間只比監獄好一點，這些修士將一生奉獻給神，過著苦行僧的生活，一切從簡，讓人蕭然起敬。

教堂橫躺在ㄇ字型開口處，分成主殿和副殿。教堂門厚度像銀行的保險庫大門，關門會有厚沉沉的聲音，裡面像冰箱一樣冷，室內外溫差極大，在冬季進入教堂，猶如進入冷凍庫一般。

教堂內部維持柯比意一貫的風格，混凝土材質表現出簡單、純粹，窗口設計成細細的長方形，約與人同高，屋頂與立面牆中間留有空隙，用自然光影的變化創造出簡單又蕭穆的空間，這樣設計在當時算是創舉，有別於天主教古典教堂的宏偉炫目。

整座教堂就像一個盒子般，由於光源主要來自側面窗口，屋頂區域常是一片黑，身處其中不會刻意抬頭仰望，只會專注於身邊事物，感覺到與世隔絕。此外，教堂內沒有吸音設計，如果講話聲音稍微大一點就會產生回音，所以室內總是靜悄悄的，很適合修士修行。

主殿旁的副殿供禱告用，外型像中文的頓號（、），柯比意刻意在屋頂開了三個天窗，牆上分別漆上紅、黃、藍色，當光線從天窗灑下時，在以灰色為主色調的教堂中具有畫龍點睛的效果。

我在羅馬念書時，暑假期間，申請到拉特瑞修道院參訪，我們跟著修士一起做早課，四處拍照和畫圖。回到學校後，不僅臉上的表情變了，連身形也明顯消瘦了，原來在修道院裡每天只喝蔬菜湯和吃一顆蘋果，體內毒素想必都排光了吧！隨著教堂名氣愈來愈大，愈來愈多人前往參觀，於是教會決定將修士撤離，教堂僅在週末進行禮拜。透過拉特瑞修道院的官方網站，得知如今平日可開放參觀及住宿並提供膳食，但必須提前兩週預定，住一晚（含早餐）約為三十七歐元，就可體驗住在修道院的感覺。

主殿旁的副殿供禱告用，外型像中文的頓號（、）。

柯比意接棒建造　既古典又現代

1956 年，在里昂區道明修會（Domenicans）修士的委任下，柯比意開始規劃這棟位於埃弗丘上的修道院，主要為了道明會的黑衣修士們居住與生活而建，必須有一百間房間提供給教師及學生使用，其他空間有工作坊、休憩室、圖書館及餐廳等。

在歷史上，從未有一個年代如此激烈討論，教堂建築應該以功能為主、形式法則為輔，或以形式法則為主、功能為輔。若從《聖經·以西結書》的前半部經文來看，聖殿形式是上帝命定的，不可隨意更改；但後半部經文似乎暗示聖殿的形式不重要，重要的是法則——聖殿在山頂上，四周的全界要稱之為至聖。如此看來，神聖空間應不止於形式，建築的形式還能怎樣發揮，仍有偌大的空間可以探討。

聖殿的法則成為每一個聖殿或教堂設計師永不停止追尋的議題。十八世紀耶穌會的修士勞吉爾神父（Abbe Laugier）在其著作《論建築》中，為文闡述建築柱式的結構邏輯，並強調這些邏輯組成的比例、尺寸，符合《聖經》的建造法則。[46]

從哥德時期的中世紀晚期和文藝復興時期，至十八世紀新古典主義／折衷主義時期，各家各派所追尋的聖殿法則仍未臻完全。到了現代建築時期，由熟悉古典建築規範又秉持著現代精神的柯比意接棒，透過拉特瑞修道院暨教堂和廊香教堂做了全新的詮釋與表現。

凜冽樸實　以現代建築語彙創造穩定的空間感

這是一座非羅馬、非哥德、非新古典風格的教堂，乍看之下，為其凜冽樸實的外觀瞠目結舌，四面八方觸目所及全是清一色的混凝土，與修士們清貧的生活形象相呼應。

建築物內規劃一教堂供修士們崇拜，以四通八達的廊道連接各主要空間動線。因建築地形是丘陵地，傳統修道院四方院和廊道的建築型式無法適用，柯比意得想法子克服難題。兩層樓的走廊必須是分開的，以降低行走穿越造成的聲響，它們與廊柱的形式有別，改用錯綜的遮陽板。圖書室、工作坊和休憩室都安排在建築物頂層，底層放置了餐廳與廊道，以十字形穿越中庭通到教堂，中層放置最大宗的修道院間室。

這樣的量體堆疊，以立柱支撐飄浮立於山丘上，不影響原有的地形樣貌，建築物也沒有配合傾斜地形層層退縮。柯比意察覺到這基地與世隔絕的獨特性，決定保留特色，以類似羅馬人建的拱型水道，另找出一個完整的水平面，使修士的房間群如景觀上方的漂浮空間，形塑這座合院型式的方正量體修道院。

教堂則是位於四方中庭的U形建築群側面，為鋼筋混凝土建築物，結合了水平條式側面採光，以及嵌在厚重量體的採光。前者需要大片連續性玻璃；後者著重於塑造焦點光源及端景，是創造戲劇性效果的採光，開口以及可關閉式百葉控制。密閉式走廊的採光，則以介於壁頂和牆面如裂縫的開口處理光線射入。

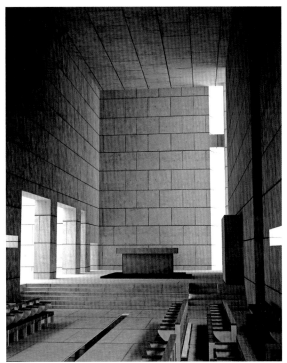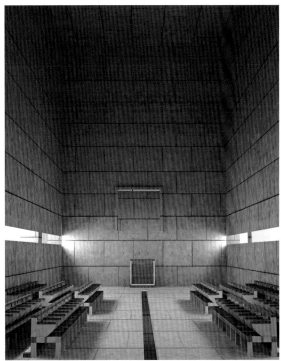

拉特瑞修道院室內的 3D 透視圖。　（張家銘先生繪製）

柯比意的晚年成熟運用許多別處用過的建築語彙，例如在印度常用的
遮陽板、畫家蒙德里安式樣的窗子分隔線等。整棟拉特瑞修道院符合
機械形象，也就是藉由遮陽板及抽象窗戶分割，做出類似汽車引擎般
的排氣百葉造型，既運用基地特色，又可獨立於基地之外。

教堂內祭壇的設計再簡單不過了，唯一的裝飾是透過天井光源投射下
來的長條狀焦點光源，祭壇兩旁的成排座椅，以混凝土一體成型，使

空間格外素淨，也反映修士的簡樸生活。小教堂的長方形平面有異常高的壁頂，回顧《聖經》有關所羅門聖殿的影像，以狹長的立方體傳遞給下方群聚的修士們神聖空間的崇高印象。混凝土牆面是很好的回聲體，唱詩時餘音繞梁，襯著隱約的下方採光，一反古典教堂光源在上的手法，是很封閉又分外集中的空間。

教堂平面有貌似對稱的配置，但實際上，左右兩邊卻是不對稱的平面：左側有個延伸的禱告殿，右邊有聖器室。現代建築的精神講究不對稱空間，但不失均衡有致的規劃。柯氏用完整的量體創造穩定的聚會空間感，又融合了所信仰的現代建築語彙和原則。

教堂地板有一流水的渠道，令人想到《新約聖經‧啟示錄》21：6 所載：我要將生命泉的水白白賜給那口渴的人喝。

以紅、黃、藍三原色所形塑的採光井代表事物的純粹，也反映中世紀宗教繪畫代表神聖的色彩。

看似不對稱，但不失均衡有致。

神聖獨一　毋需高牆隔絕

來此造訪的人，毫無疑問能感受到教堂空間的神聖性、獨一性，它與世隔絕，如同天外飄來的修道院；本身是封閉的個體，但無高牆隔離人群；嘗試與周遭地形融合，卻又與環境有別。教堂的內部空間是內斂的，雖然過著團體生活，卻是獨處內省的個別空間。這是一棟成功傳達離世隱修，卻又想融合地景的建築，誠如在所矗立的山丘上，四周的世界稱它為聖。神聖，幾乎就是這棟教堂的設計目標。

你們要歸我作祭司的國度，為聖潔的國民。這些話你要告訴以色列人。

∞ 舊約‧出埃及記 19：6 ∞

修士們雖過著團體生活，卻有獨處內省的個別空間。

廊香教堂

厚實的平安倚靠

Ronchamp Chapel

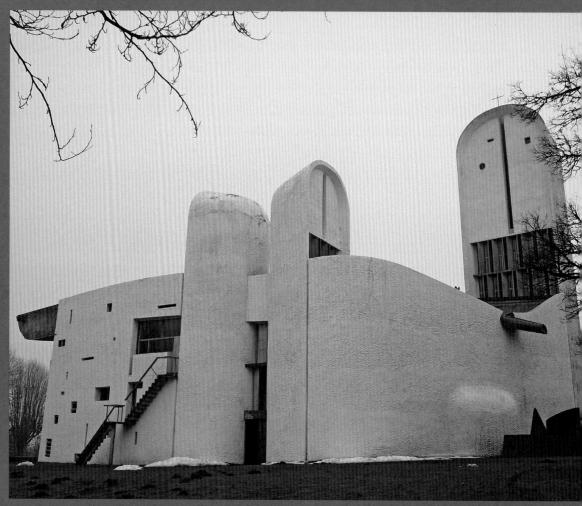

丁竟民小姐提供

Data

座　落｜法國‧弗朗什孔泰大區上索恩省（France ／ Haute-Saône）
規　格｜45 長 ×20 寬 ×20 高，塔高 45（公尺）
建築期｜1950 ～ 1954 年
建築師｜柯比意（Le Corbusier）
型　式｜現代／浪漫主義建築

傑出的雕塑性建築　側立面神似帕德嫩神殿

廊香教堂是建築界公認柯比意最傑出的雕塑性建築作品，也是最不像他風格的建築物。教堂蓋在山坡上，我去的時候是冬天，山路崎嶇又溼滑，一路上只要抬頭，就會看到遠處有個深色尖角與隱隱約約的白牆，好不容易走到山坡頂，彷彿看到一艘宏偉的軍艦橫亙在眼前。一路向上的行進路線只會看到建築物側立面，像極了希臘帕德嫩神殿，或許柯比意曾到過帕德嫩神殿，並將其朝聖路徑移植到廊香教堂上。

我實在難以相信這棟高度雕塑性的教堂出自柯比意之手，建築界對此也是議論紛紛。柯比意的建築不是一向四四方方的嗎？廊香教堂彷彿是他在最後階段顛覆了一生所追求的主張。白色石牆搭配著深色屋頂，有人說屋頂像一頂修女帽，也有人說像一隻大蟹螯，想必是因為他畫設計圖時桌上擺了一隻螃蟹……一切的答案都隨著柯比意過世而石沉大海，只留下滿滿的問號。

走近後，發現教堂建築其實不高，大約和拉特瑞修道院差不多，但類三角形的屋頂，尖角斜斜往上，拉高了建築物的高度，才會出現類似軍艦的外型。教堂的正中央還是一個長方形，但柯比意巧妙地利用弧牆柔化了四個角，教堂四周以厚重的鋼筋混凝土牆包裹，向上翻揚的屋頂面完全由包在牆內的柱子承重。大門面向南方，東面則利用突出的屋簷設計成戶外崇拜空間，西面有座高塔，屋頂有一座落水頭，供排水之用，是古典教堂常見的設計，一般會雕刻成動物或人形，水從口中排出，但柯比意則將落水頭設計成豬鼻子形狀，頗有趣味，而且落水頭正下方就是一座盛水池，十分環保。

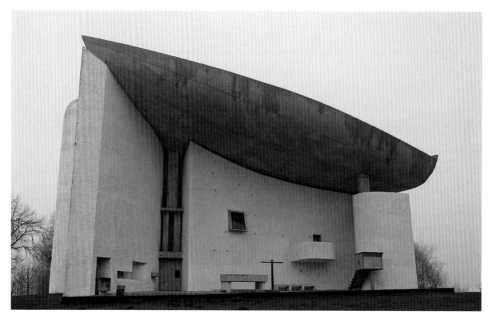

有人說屋頂像修女帽，也有人說像大蟹螯。　（丁竟民小姐提供）

感性浪漫　一座最貼近現代精神的教堂

教堂大門嵌上柯比意的抽象畫作，繪有星星、金字塔和手掌，有趣的
是手掌像是臉書的按讚符號，其實這是柯比意建築常見的「張開的希
望之手」（The Open Hand），張開的手朝外，象徵給予與接受。柯
比意的建築都是簡簡單單的四方形盒子，畫作卻是抽象畫，或許是他
與畢卡索同期有關，也可能是他們有私交，受到畢卡索影響。如果將
這幅畫作放在其他建築物中，想必是格格不入，但放在這座形狀奇特
的教堂，卻是神來一筆。

廊香教堂是如此與眾不同，引來許多非議，有人說整棟教堂雕塑意味濃厚，加上奇特的外形，神學意涵薄弱，沒有肅穆感；另有人認為這棟教堂感性浪漫，與柯比意強調的理性美學相悖離。

我認為柯比意想表達的或許是教堂可以千變萬化，透過雕塑與光影的變化自有不同的詮釋，在教堂的設計上開了另一扇門，也啟發後人對教堂不同的想法。而且這棟教堂和現代精神最接近，因為從行進路線及人的體驗感來看，它充分表達了抽象、非對稱、反中軸、反莊嚴入口廣場的現代手法。

建築物的功能除了是居住的空間，應該與人有情感上的連結，不是人去遷就冷冰冰的建築物，而是建築物設計要符合人味。

廊香教堂絕對是柯比意人生的大突破，也是建築人畢生一定要造訪的知名建築物之一。

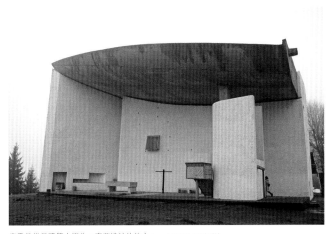

廊香教堂是建築人畢生一定要造訪的地方。　（丁竟民小姐提供）

落實神聖空間「光」的表情和體驗

　　廊香教堂位於法國東部貝爾福（Belfort）附近的山丘上，遺世獨立，其閃耀的光輝，吸引世界各地的朝聖者前來。最初，廊香教堂是一座朝聖教堂，主要是為了聖母瑪利亞而建。二次世界大戰時期，不幸遭逢砲火摧毀，戰後羅馬天主教會想在原址重建一座能與現代藝術與建築觀念融合的教堂，以展現新氣象，於是請來柯比意，並設計出這座

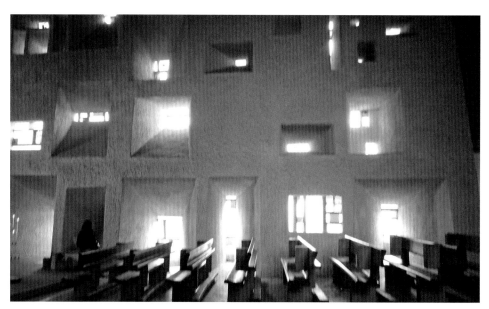

座位刻意排在窗口旁，信徒聽道的同時就能感受到上帝的榮光。　　（丁竟民小姐提供）

與一般正統教堂建築大不相同的作品。 [47]

柯比意對平面素來不太重視，曾說：「平面不是漂亮的圖。」這與他的主張有關──建築設計不是平面設計。從這棟小教堂尤其可清楚看見這樣的理念，全棟建築從三座獨立的牆面設計而成，思考其個別採光的表情、功能，以及連接、搭接方式時，建築物就呼之欲出了。最終產生的平面，意外地與柯比意建築常見的公共雕塑「張開的希望之手」有三分雷同。

教堂內部為非對稱的空間，十字架、祭壇與座位不約而同偏向右邊，弧形角落收邊處為禱告空間和儲藏室，如此室內空間看來完整乾淨。座位刻意排在窗口旁，信徒坐在座位上剛好可以照到窗口打進來的光，聽道的同時能感受到上帝的榮光。

教堂沒有複雜的動線安排，所以柯比意恰能在此落實神聖空間「光」的表情和體驗。為此，柯比意刻意在牆上開了大小不一的窗口，而且開口大小由外而內逐漸放大，並在窗口鑲嵌彩色玻璃，彩色的光線投射進入室內，延續了傳統教堂中玫瑰花窗的精神，只可惜有些彩繪玻璃已遭竊，讓人不免遺憾。

內外層次分明　感受上帝榮光

若傾身探入窗口，發現柯比意為了刻鑿出像山洞般的窗口，故意將牆壁加厚至可容納整個人爬進去，深刻感受到光穿透玻璃照射在身上的溫度。

其他的窗開口有採光天井、百葉窗、直條邊緣窗、剪影窗、星點窗

等。從外部觀看有趣味，從內部觀賞美不勝收。白牆所圍成的空間對比暗色的屋頂和地板，再次強調室內空間的明暗對比和層次感，將視線導向牆面。

除了窗口引光，柯比意也刻意在屋頂與前面中間處留有 25 公分寬的縫隙，光線可以微微透入，讓室內不會顯得陰暗厚重，反而有種輕巧感；此外還設計了天井，三方採光之下幾乎不需要另外加裝燈具。

廊香教堂座落在一個背著山的南面順向坡上，訪客一路從南邊緩步而上，如同一步步靠近希臘帕德嫩神殿一般。柯比意將最富表情的建築一景安排在此向，可說是雕塑性極高，對應觀者的接近和視角。

廊香的牆面出乎意外地厚實，深切窗戶如同鑿進山壁的洞窟一樣，錯綜、無規矩可言地配置在牆上。此牆的學問大了，與一般立牆不同，從左側如同大筆一揮向右，由薄至厚，向內凹成一弧形，好比透過魚眼的廣角鏡頭觀賞，有向外擴大伸展的效果。觀者立足點正巧可以看見東側牆與另一道弧牆的搭接銳角，兩牆烘托之下，使屋頂的帽沿延伸面格外高聳，有如拿破崙的帽子。這種效果絕非坐在桌前就能想出來的設計，必須靠操作雕塑和建築模型才能揣摩出來。

教堂入口在南邊，夾在左側高塔與厚牆縫隙之間；敬拜區立在東向，迎接旭日東升，東向牆為兩面牆，外側環抱戶外崇拜空間。由於廊香是一座朝聖教堂，平日聚會不多，但每逢特殊節日，來自四面八方的朝聖者會在此聚集，因此柯比意特別設計了戶外聖壇與講台，讓信眾們可以在戶外的草坪上圍繞聖壇，舉行各項敬拜和儀式。

戶外除了裝飾性樓梯之外，唯一的突出物是屋頂的吐水頭，將水排放至下方的洗滌池。水一分為二形成兩股，洗滌池可做為戶外洗禮儀式之用。

廊香教堂是人與光的對話。　（丁意民小姐提供）

側重人與光的對話　建築朝聖者的最愛

廊香教堂是人與光的對話。不同的光述說著不同的內心景況，等於是
人與神的對話，因為神就是光。「光」導引人行進趨前，是冥想的對
象，能洗滌罪行，使人成聖。

強烈的光無法靠近或佇足，只能離遠一些。採光天井的光讓人想下跪祈禱，因為光本身有向上提升的效果；百葉窗的光歡迎人站在陰影中、思考一生的作為；直條邊緣窗、剪影窗、星點窗的星點光等，讓人聯想到自然界的各種型態，例如：星星、天際線等。

廊香教堂屋頂像什麼？船首、螃蟹螯，還是修女帽？白色外牆襯著藍天綠地，與自然環境融合，如同紀念雕塑予人聖潔的即視感；但雕塑般的建築，神學意涵略嫌薄弱，且建築師並未針對造型做說明，留給後人自行臆測。建築評論家普遍認為此棟空間及造型設計全然跳脫柯比意倡導的理性美學，走向另一種感性浪漫氛圍，令人意外，但這棟建築物卻因與眾不同，成為建築朝聖者最愛到訪之處。

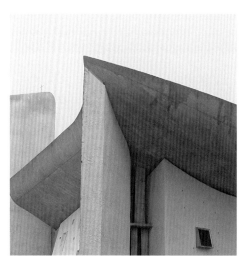

從不同角度觀看，廊香教堂屋頂也像船首。　（丁竟民小姐提供）

承諾與應許　叫你們在我裡面有平安

這棟曾毀於二次世界大戰、重建於承平時期的朝聖小教堂，是寧靜小鎮的祈求獻禮。它遙望著曾經煙火漫天的藍色天空，如同合掌的雙手伸向天際線，將和平的禱詞默默地送給穹蒼。這是一個未曾被討論的意象：一對禱告的雙手聯想到少女下垂眼簾的禱告表情；兩片厚牆包裹著無限的可能性，每一個都與和平禱詞有關。當耶穌離去前夕，祂留給惶恐不安的門徒的，不也是回應同樣的禱詞嗎？「要叫你們在我裡面有平安。在世上，你們有苦難；但你們可以放心，我已經勝了世界。」

從人發出給神的，是一種寄望、一種企求。從神發回給人的，是承諾與應許。

◆

我將這些事告訴你們，是要叫你們在我裡面有平安。在世上，你們有苦難；但你們可以放心，我已經勝了世界。

∞ 新約．約翰福音 16：33 ∞

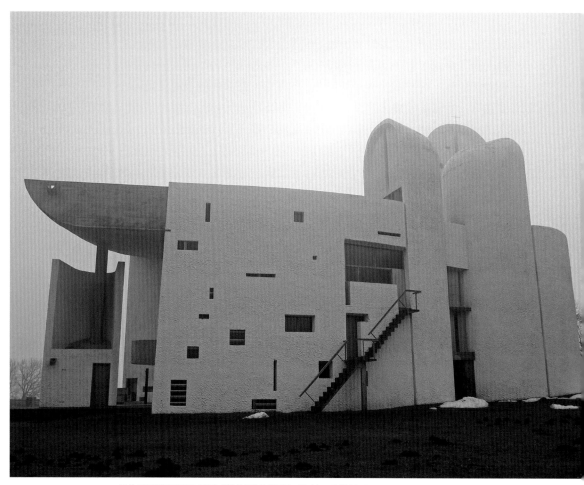

雖然空間及造型設計和柯比意倡導的理性美學迥異，卻別有一番感性浪漫。 （丁竟民小姐提供）

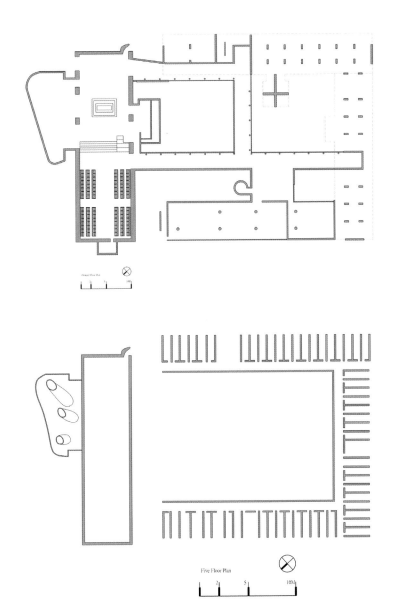

拉特瑞修道院

(上)一樓平面圖(下)二樓平面圖

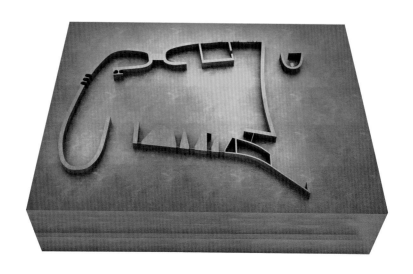

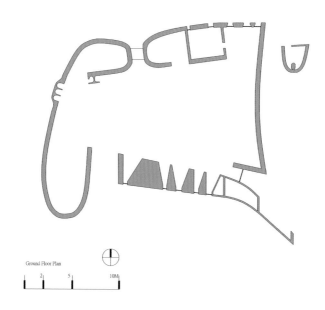

Ground Floor Plan

2 5 10M

廊香教堂

(上) 金屬等角透視圖 (下) 平面圖

Architect

柯比意（Le Corbusier, 1887~1965）

瑞士裔法國建築師勒‧柯比意的真名是 Charles-Edouard Jeanneret，他是現代建築運動的主將，也是本世紀最重要的建築師之一。儘管他沒有受過正規的學院派建築教育，卻從當代的建築發展趨勢和美術源流汲取創作的養分。

柯比意雖貴為一代大師，但他在歐洲本土作品不多，不算得志，只能蓋一些小型建築物。二次大戰後百廢待舉，基於社會需求，他蓋了很多廉價住宅，導致他的評價不高，後來轉到印度一展長才，足跡遍至俄羅斯，孜孜不倦的精神令人敬佩。

從 1923 年出版《邁向新建築》的論調，可得知柯比意對教堂建築的想法：

> 教堂不是一個速成的作品；它是一齣戲劇、是對抗地心引力的嚮往、是感情
> 豐富的神遊。

建築是一項高難度的操作，將量體集合體現「光」，在光的襯托之下形體才有意義。光與影產生最佳的效果在四方體、錐形體、圓形體、圓柱體或金字塔等形體。

柯比意發展了各式混凝土相關工法，他提出「建築為居住的機器」（Building is machine.）的口號，目的是讓人安身其中，功能決定建築物的長相，應該用最合理、最符合經濟法則的方式設計結構系統，展現現代主義工業生產的理性精神。

1926 年柯比意提出著名的「新建築五點」，採用框架結構，牆體不再承重：

‧底層挑空：獨立支柱使一樓挑空，主樓層離開地面。

‧屋頂花園：利用屋頂水平且空間大的特性，將花園移到屋頂。

‧自由平面：建築物由立柱支撐，各層牆壁不再需要載重，位置端看空間的需求來決定。

‧水平帶窗：立柱內縮，所以四面皆可開窗，可得到良好的視野。

‧自由立面：由立面來看各個樓層像是個別存在的樓層間不互相影響。

柯比意也強調人類與建築必須有感情的聯繫，他宣稱「建築賦予材料感情的因素，超越功能的考量。建築具可塑性、具有內在規律，是諸多目的的結果；熱情能將死石轉化為戲劇」。這種看似矛盾的張力，存在於柯比意的作品裡，尤以他的教堂作品更為見長。

耶和華—以色列的君，以色列的救贖主—萬軍之耶和華如此說：我是首先的，我是末後的；除我以外再沒有真神。
∞ 舊約‧以賽亞書44：6 ∞

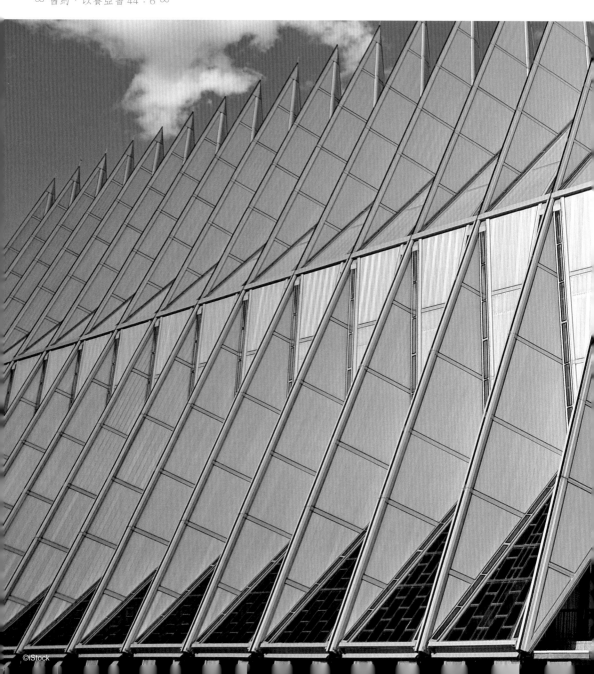

Data

座　落｜美國・科羅拉多泉市（USA／Colorado Springs）
規　格｜85 長 X 26 寬 X 46 高（公尺）
建築期｜1962 年
建築師｜SOM 建築師事務所
型　式｜現代風格

07

美國空軍官校卡達小教堂

Air Force Academy, Cadet Chapel, USA

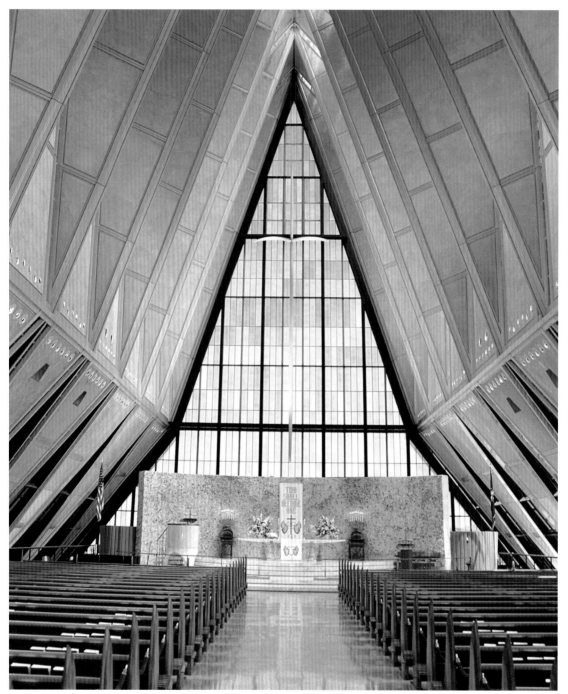

二樓基督教崇拜空間。　©iStock

　　　　遇見世界十大教堂

兼容並蓄　涵容多元信仰

試想，走在科羅拉多州的美國空軍官校校園內，一棟棟陽剛的軍事建築，卡達小教堂算是眾多建築中，最具藝術性的建築物。

卡達小教堂其實可容納一千二百人，稱小教堂有點奇怪，但美國校園內的教堂，幾乎都以 chapel 小教堂來稱呼，所以筆者也尊重此一傳統，稱它為小教堂。座落在美國空軍官校校園的一角，遠方高山聳立，背景為藍天，教堂的四周沒有高樓，是一個展現獨特造型的完美舞台。

從遠處觀看，教堂得天獨厚的單獨矗立在平台上，連續而重複的三角尖塔像樂高積木，又像是一架架並排的飛機，有一種類似噴射機頭的勁量感，又像火箭砲般剽悍地準備一飛衝天的氣勢。

教堂外觀已令人驚豔，走進裡面，除了主要樓層（二樓）基督教禮拜堂，還有一樓的天主教、猶太教及地下室的佛教徒敬拜空間，「四教合一」的設計，令人訝異於它的包容性。雖然裡頭最大的空間還是給了基督教，但校方尊重個別差異性，設計不同空間給不同的宗教信仰者使用，也象徵美國文化中兼容並蓄，接納多元文化的立國精神。

卡達小教堂讓我重新思考建築物的目的，一座建築物內不應侷限於崇拜某一種神祇，而是可以創造出給不同宗教使用的可能。身為建築人，雖然筆者是基督徒，篤信唯一真神上帝，但是對普羅大眾的多元信仰來說，這棟小教堂傳達了不同的理念，傳達了一棟建築涵容多元

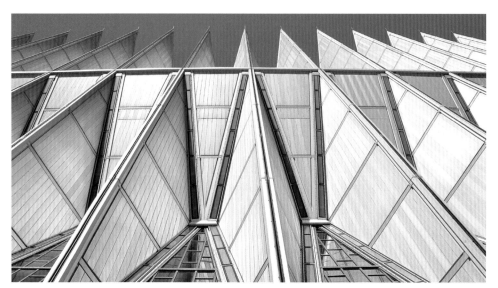

建材使用鋁板，給人一種現代感與高科技氛圍。　©iStock

宗教（One building with multiple religions），我們都侷限了崇拜空間的定義，能不能蓋一個外殼，給不同宗教的人分不同樓層同時使用？先前我在芝加哥機場曾看到給伊斯蘭教徒或有宗教需求者使用的禱告室。隨著尊重宗教多元的觀念興盛，現在連我們的台北車站、醫院也設有禱告室。

然而，並非任何地方都可以做為崇拜空間，一個地方用來做什麼，久了就會有所謂的靈氣，建築學稱為「場所精神」。教堂畢竟有其神聖性，卡達小教堂藉由垂直劃分出不同樓層空間，兼容所有宗教的建築理念得以成形，或許是因為美國本身就是一個文化大熔爐。

Background
風格前衛的國家級歷史地標

十九世紀後期，隨著美國西部的開拓而快速發展小鎮芝加哥，被一場大火毀了全市三分之一的建築，災後重建潮中，有一群建築師和工程師以現實主義態度和創新精神，設計出高層建築，這群人後來被稱為「芝加哥學派」（Chicago School）。

進入二十世紀初期，因第一次世界大戰從歐洲來到美國的幾位現代主義建築大師，以密斯‧凡德洛（Mies Van Der Rhoe）的芝加哥伊利諾大學學派為主導，提倡一種以鋼構、玻璃和透明無內牆的流暢平面，影響了之後四十年的建築風貌。而該年代畢業的建築師，乘著經濟復甦、建設頻繁之際，於 1936 年成立超大型建築事務所 SOM，即承接了這類風格。

1959 年，美國空軍官校要建造校園教堂時，找來強調時代性和創新的 SOM 建築事務所。

空軍學校教堂除了每週用來禮拜，也用來舉辦空軍儀式的喪禮及婚禮。由於教堂所服務的對象，是每年被招募來報效國家的空軍儲備官員，他們帶著年輕的遠大夢想來此受訓，畢業後隨即投身戰地。以美國這些年在世界政局舉足輕重的影響力，舉凡戰局都要隨時準備投入，空軍又是現代軍事的第一波出擊兵種，一旦被敵軍擊中多半凶多吉少，所以大半年輕學生是抱著為國捐軀的決心入學的。基

於此點，不難理解校方要特別注重喪禮的宗教派別，以尊重學生的信仰和主禮儀式。

因此，SOM 的建築師所要思考的是，一座處在軍事學校的校園內，又被要求賦予多宗教崇拜功能的現代主義教會，能用何種方式來彰顯上帝的存在，體現祂的神聖呢？

可能是為了符合空軍的驍勇精神，SOM 設計教堂的意象是軍事象徵的外向攻擊性，而不是內斂聚合的典雅形式，A 字形同時代表美國空軍（Air Force）的字首。而興建時以金屬鋁板包裹教堂的外表，是當時一大創舉，1962 年落成時，因為風格太前衛引來許多爭議，但隨著教堂在 1996 年獲得美國建築師協會大獎、2004 年被選為美國國家歷史地標，目前已經成為科羅拉多州的著名觀光景點，每逢假日都有觀光客遠道而來參觀。

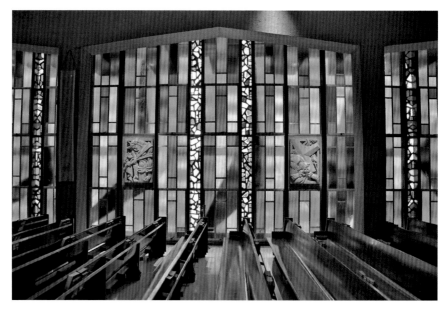

一樓天主教崇拜空間，傳達現代彩繪玻璃的新詮釋。　©iStock

十七座鋁板尖塔　洋溢高科技感

卡達小教堂是由十七個 A 字形尖塔組成，SOM 建築師事務所選擇 A 字形的架構，考慮到工藝美學，從一個元素為基礎，連續複製十七次，尖塔幾何形狀鮮明，擁抱現代建築的理性幾何邏輯，但是也有人將此尖塔造型解讀為哥德式教堂的現代詮釋版本。

每個 A 字形大框架是由數個長 23 公尺的圓鋼管構架而成，接合處為球狀體，組成一個五噸重的立體三角錐。一百個立體三角錐再組成十七個 A 形架構，三角錐的表層是用鋁板包裹，每個元件是製作完後再運到現場組合。

A 字形尖塔造型清楚流露出哥德風格，本著哥德的結構原則和垂直向上精神（verticality），重新詮釋哥德風格。利用 A 字形的三角形成結構穩定體，教堂內部就不需要太多支柱，而且線條往上收縮，也有延伸視覺的效果。從裡面往上看，會比從外面看還要來得高。

教堂高 46 公尺，寬 26 公尺，比例接近 2：1，與哥德式的巴黎聖母院比例差不多。雖然是重現哥德精神，但建築師巧妙地選擇鋁板做為材料，給人一種現代感與高科技氛圍。

每個三角錐之間留有約 2.5 公分的縫隙，夜晚透過內部光線將輪廓襯托出來，異常美觀。而每一個大型 A 字形框架與框架之間，以鑲嵌的彩色透光玻璃填在縫隙當中，形成光影有致的內部空間。這是一種

以現代手法來詮釋古典教堂彩繪玻璃的創作意圖，也參考了古典哥德建築物的尖拱和飛扶壁的結構穩定性，將兩者合而為一，以連排 A 字形橫向鋼構件加強結構，達到結構簡潔性和美觀意象。

以動線和樓層區隔不同宗教

為了將不同宗教的動線支開，避免匯集的尷尬，共有三個不同樓層的出入口動線，其動線和空間設計如下：

• 基督小教堂（二樓）

可容納一千二百人，51 長 × 21 寬 × 29 高（公尺），主要入口層在南面二樓，前方有一大花崗石階梯如地毯般迎賓至正入口的基督教堂。階梯中間有個平台，上有不鏽鋼扶手及鋁柱頭。此空間最大的特色就是尖尖的屋頂和大片彩繪玻璃、條狀透光窗交錯的側牆，從入口一路向祭壇方向走去，是漸層黑暗至光明。

祭壇的面板超過一公尺長寬，是以華麗的雕塑和義大利大理石鑲嵌而成。祭壇前方的焦點裝置品是高達 14 公尺的懸吊鋁十字架。長椅是高級深色木製成的，兩側收邊以第一次世界大戰的飛機螺旋槳意象處理。

• 天主教小教堂（一樓）

可容納五百人，並不寬敞的空間，焦點是祭壇前方的玻璃馬賽克浮雕面板，隱含各類的藍色、土耳其綠、玫瑰和灰階色彩，襯托在上方的 3 公尺高的大理石天使加百列報喜給聖母瑪利亞。此外也有數座教堂

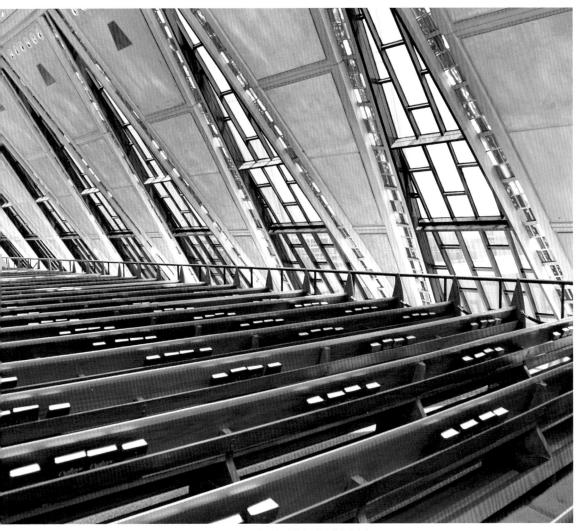

二樓教堂側牆有大片彩繪玻璃和條狀透光窗交錯，長椅兩側收邊帶有飛機螺旋槳的意象。　©iStock

獻禮的大十字架，側邊的禱告殿有十四座十字架，以整塊大理石雕刻而成，大理石來自義大利的鑿石場，與米開朗基羅取石材的地點相同。古典的管風琴周邊環繞著一百個座席的唱詩席，也是當代設計師作品的完美呈現。

• 猶太會堂（一樓）

可容納一百人，是直徑 13 公尺的圓形空間，高度是 5.8 公尺，它是垂直柵欄所界定的空間，柵欄鑲嵌著玻璃板。這種圓形空間及透明形式，是為了引發猶太人在沙漠時期的帳篷意象。玄關採用紫色的彩繪玻璃，輔以綠色和藍色，內部空間的面板有著《聖經》故事的圖畫，分成三大主題：弟兄團契之愛、爭戰、公義。

教堂外側的光影也有著犀利的線條。　©iStock

• 佛堂（地下樓）

這是近年來才完工的空間，於 2007 年完成。此空間是獨立於建築柱
梁系統的圍塑空間，空間設計講求通用空間型式（universal space）
的方整與彈性，以利各界佛教人士使用。祭壇的神龕是由日本師傅所
製作的，上頭供奉的佛像來自緬甸，獅頂的香爐則來自中國。[48]

善用宗教預表數目和建築符號

卡達教堂最明顯使用宗教預表數目，是以「三」做為基本構造元件的
設計。「三」引申至聖父、聖子、聖靈組成的「三位一體」，整棟建
築物建構以立體三角錐組成，但個別組成元件卻是清晰可見，未有混
合模糊之處，是本教堂引用基督教教義的特色元素。

「三」也代表牢固不可功破的團結力量，在《聖經》中屢次出現
「三」的意象——耶穌登山變相時，與祂同談的是先知摩西和以利
亞；耶穌的重要門徒中，其中三位的名字是連在一起稱謂的，即約
翰、彼得、安德烈（《聖經》的數字中，較為人熟知的預表，為
「一」位真神、「三」位一體、「七」為安息日、「七七」收割節、
「四十」年曠野流浪。）

由立體三角組合成的「A」框架，預表耶穌是居首位的。呼應《舊
約·以賽亞書》44：6 的經文：「我是首先的，我是末後的；除我以
外再沒有真神。」這些都是建築符號運用恰當的地方。設計師的苦心
沒有白費，成功正確地傳達設計意象。

心誠則靈？各取所需？

根據福音書的記載，耶穌與撒瑪利亞婦人對話的背景，顯示當時宗教信仰的多元性，此種現象到今天仍存在於美國這個號稱普遍信奉基督教的國家。當日的以色列，經過流亡回歸、亡國，以及與周遭人種的混合，宗教信仰參雜著一些異教做法。雖不至於在聖殿裡設有兩三處不同宗教的敬拜所，但在境內的撒瑪利亞一帶，人民的宗教信仰不純正，做法不一。耶穌回答聽眾們，即使宣稱同樣在敬拜一位神，但每人的認知仍然有異。在這座卡達小教堂內設置基督教堂、天主教堂、猶太會堂和佛堂，就明確地反映了這點。

何況是信仰完全不同的對象呢？無論是佛教、泛靈、德魯伊教，都認為心誠則靈。在某一方面這似乎吻合耶穌回應撒瑪利亞婦人的詢問──地點不拘、形式不拘，只要心靈誠實則通。但對應《聖經新約》的教導，這是盲目崇拜多元神祇？是一個還是多個？大家出入口朝不同的方位，互不干擾，一切的敬拜升上天，有的為上帝所接受，有的不知去向何方。但各取所需、各由所求，仍可維持表面的宗教和諧，以及展現美國文化大融爐的包容性？

你們所拜的，你們不知道；我們所拜的，我們知道。

∞ 新約・約翰福音 4：22 ∞

空軍官校卡達小教堂

(上) 一樓金屬等角透視圖 (下) 二樓金屬等角透視圖

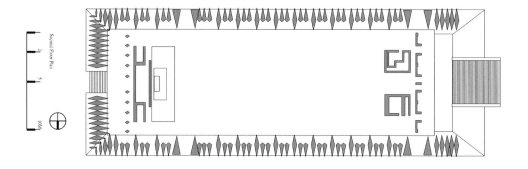

空軍官校卡達小教堂

(上)一樓平面圖(下)二樓平面圖

Architect

SOM 建築事務所（1936~）

SOM 是一家老字號大型建築事務所，創辦人斯吉莫（Louis Skidmore）和梅里爾（John O.Merrill）於 1936 年在芝加哥開始合作，1939 年奧文斯（Natha-niel Owings）加入，事務所按三人的姓氏的第一個字母取名為 SOM。斯吉莫是一位設計師，梅里爾是工程師，奧文斯善於組織，三個人合作無間，事務所的規模逐漸擴大，在美國各大都市都有設立分公司，亞洲區辦公室成立在上海和香港兩地，至今全球有十個據點，為世界上規模最大的綜合性事務所之一。

SOM 近年來開始在新興國家蓋複合式建築，如旅館、商場、辦公大樓、住宅、飯店等，上海金茂大樓即為其代表作。事務所的創辦精神是強調時代性，捨棄古典風格，講求創新。結構與材料以鋼筋、玻璃為主，除了商業建築和開發案，SOM 的作品也包含公共建築，如大學校園、博物館。

SOM 的早期作品受密斯・凡德洛的影響很大，到 60 年代中期以後，其作品維持乾淨利落、簡潔新穎的特色，但結構系統更為多樣化，外部輪廓增加了變化。美國空軍官校卡達教堂即是此時期代表作，SOM 成功地在整個空軍官校校園規劃中，營造最為醒目的建築作品。[49]

凡耶和華賜他心裡有智慧、而且受感前來做這工的，摩西把他們和比撒列並亞何利亞伯一同召來。
∞ 舊約‧出埃及記 36：2 ∞

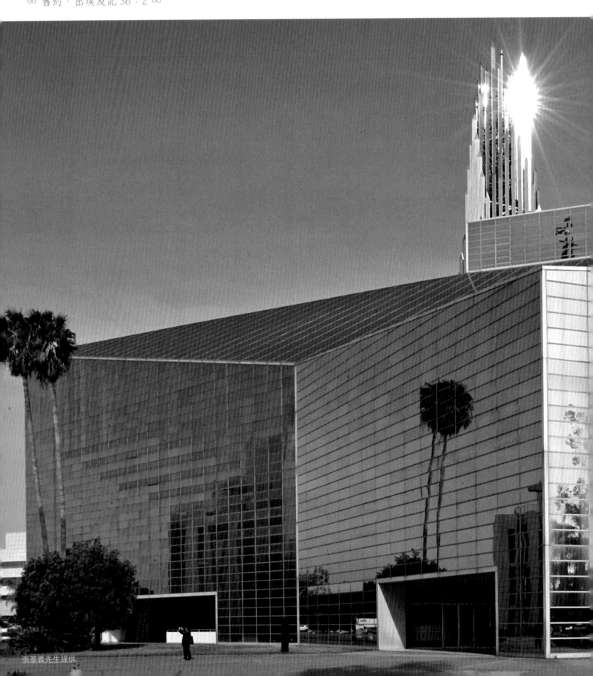

張基義先生提供

Data

座　落　│　美國・加州加登格羅夫市（USA ／ Garden Grove, California）
規　格　│　69長 ×47 寬 ×42 高（公尺）
建築期　│　1977 ～ 1980 年，2019 年裝修後獻殿啟用
建築師　│　菲利浦・強森（Philip Johnson）
型　式　│　現代風格與國際風格（International Style）

08

水晶教堂／基督座堂

Crystal Cathedral ／ Christ Cathedral, USA

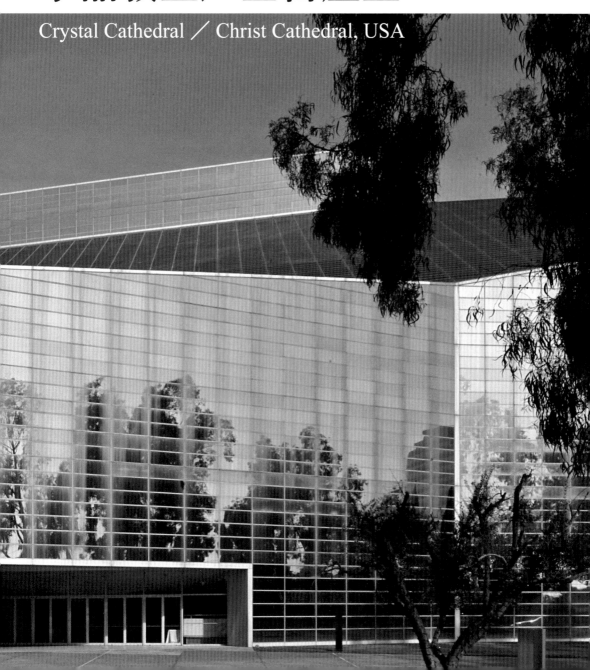

抬頭見天　如在曠野

WOW！「這是座完全透明的教堂，人在其中有如在曠野中，一抬頭就可以看到天空，往外看就是青草地，人在教堂內，卻毫不感覺是在室內（inside-out）。」這是許多建築人走進水晶教堂的第一印象。

水晶教堂完全以玻璃和鋼骨興建，整個巨大玻璃星型建築高達 42 公尺，像一座佇立在大自然的水晶體，室內與室外的界線模糊。與一般上教堂時，內心充滿肅穆平靜的心態不同，在開放式的水晶教堂裡，人群的聲音不斷從四面八方湧入，思緒並不是那麼容易平靜，因此，我的注意力不在上帝或是牧師，而是周圍紛至沓來的信徒，環顧四周，我深刻體會到這是一個浩大的世界，自己好渺小。

我曾到過不少古典教堂，教堂內部毫無例外的，具有強烈的宗教設計感，從大門走進去，兩側會有小禮拜堂、禱告室，牆壁上會有宗教壁畫，通常教堂建築師會刻意製造視覺上的侷限感，讓人不自覺地想要抬頭往上看，穹頂意味著天堂，反映〈啟示錄〉中天堂開門的場景，使教徒產生敬畏之心。

例如在聖彼得大教堂，儘管廣場上人聲鼎沸，觀光客四處拍照，只要一走進教堂，當下即可感受到一股崇高的宗教力量，隨著四周的光線轉為昏暗，心情也會由雜亂轉而平靜。

但水晶教堂給我的感受不一樣，牧師還沒有開始講道前，教徒自由自在地的走動，如同在逛一座大型購物中心或現代化機場。此時此刻，

這是座透明的教堂，人在教堂內，卻感覺像在戶外。 （張基義先生提供）

我覺得自己比較像是一位充滿好奇心的觀察家，而不是虔誠的朝聖者。水晶教堂是一座媒體教堂，牧師講道的過程會透過攝影機傳遞到全世界。而透過攝影機的鏡頭，每個人的一舉一動都被記錄下來，沒有什麼藏私的空間。

相較於一般封閉式教堂，在水晶教堂內，我會不經意地被吸引到玻璃外的蟲鳴鳥叫、行人的一舉一動。有些人會認為這樣的設計破壞了教堂該有的肅靜，不過我認為教堂應具備兩種功能，一是冥想，二是展望。在水晶教堂的環境中，如果你是懷著平靜之心而來，結束後反而能像一具蓄勢待發的火車頭，充滿活力，有種被激勵的感覺。

水晶教堂的前景是水池，戶外雕像回顧《聖經》故事，如耶穌行走在水面上的事蹟。　（張基義先生提供）

重視在地化　鼓勵參與

水晶教堂的出現，有其時代發展的背景因素。1962 ～ 1965 年，由教宗約翰保祿二世召開的梵蒂岡第二次大公會議，其中一項決議為鼓勵會眾參與敬拜儀式，此一決議幫傳統教堂建築型式注入新的活力，教會的新型式重新被思考，比方長得像飛碟的巴西利亞主教座堂（Cathedral by Oscar Neimeyer in Brasilia），圓形挑空的大空間，沒有所謂聖俗空間的區分，屋頂下人人平等。

隨即，在天主教廷召開的利物浦主教座堂競圖案中，由圓形大空間獲獎。綜觀整個 1950 ～ 1960 年代，雖然教堂型式不斷演變發展，但教會的形式和屬靈意涵也廣泛受到討論，羅馬教廷對此議題也採取前所未見的開放態度，信仰的在地化受到重視，尤其在新興發展國家，像是與西方傳統有別的南美洲、亞洲等基督徒和天主教人口快速成長的區域，詮釋神聖空間的方式也更加多元。

勇於脫離傳統　擁抱新思維

1975 年，在現代風潮吹襲及媒體崇拜席捲下，美國加州橙縣舒勒（Robert Schuller）牧師打算為教會興建一座新教堂，這位早期曾租用露天電影院做為信徒聚會場所的牧師反覆思考「一座能容納現代功能的教會應具備怎樣的特色？」、「完全沒有牆的教堂，看來又會像是什麼樣子呢？」

水晶教堂以玻璃和鋼骨興建，有如一座佇立在大自然的水晶體。 　（張基義先生提供）

舒勒牧師喜歡在頭頂藍天、腳踏綠地的環境裡講道，他覺得這樣會與全能的上帝更無障礙地接近。他希望能用透光的清玻璃建造，就能常見到藍天，他和名建築師菲利浦・強森討論如何興建出這樣的教堂，強森一貫的建築風格鮮明，又被稱為「玻璃與鋼構大師」。當牧師第一次看到強森為這座新教堂設計而成的模型時，他遠遠觀看，並發出讚嘆「多麼像一座水晶教堂啊」！自此之後，教堂被冠上水晶之名。

再回頭看美國，隨著移民和人口成長，基督新教信徒不斷增加，新教移民人口主要來自英國，以及愛爾蘭、蘇格蘭等歸信新教的國家。隨著美國勢力崛起，亦成為新教傳教運動的大本營。基督教也影響了美國的制度，1980 年代，在雷根的經濟擴張政策下，美國的經濟、宗

教蓬勃發展。

在這樣的背景環境下，勇於脫離傳統的水晶教堂於 1980 年問世。於美國生根的基督新教，急切地切斷過往的傳統束縛，全心擁抱一個新的禮拜模式、一種新的信仰表達。

水晶教堂為建築大傳統下的「國際風格」的追隨者。國際風格是在第二次世界大戰後的四十年（1940 ～ 1980 年），隨著逃離納粹政權的德國建築師葛羅培斯（Walter Gropius），以及密斯·凡德洛登陸北美。這一派主張「功能決定形式」（Form Follows Function），強調「建築是居住的機器」，刻意略過建築寄託精神和情感的功能。以極端理性邏輯的組織，重視將空間系統安排有序，以最佳合理化和最低限度的浪漫語言交織出建築量體，建築風格不具地方文化特色，要求放諸四海皆準，營建上，運用可以標準模具生產的材料，例如鋼構、玻璃面板、混凝土板等。

來到北美後，密斯在芝加哥一地蓋了重點高樓建築，也在伊利諾理工學院建築系系館蓋了一棟具代表性的建築，以理性的鋼構、玻璃和透明簡易的平面著稱，樹立了美國現代建築的國際風格典範，影響了那一代的年輕建築師，其中之一即是菲利浦·強森。[50]

二十世紀媒體教堂　主日化身現場轉播

水晶教堂可容納兩千餘人做禮拜，使用超過一萬個玻璃窗格。這些窗格不是用鐵件固定在上方的，而是使用矽酮膠（silicon-based glue）固定在玻璃上，這種柔性鑲嵌式帷幕有減震的效果，使建築物能承受強烈地震。雖然建築容量僅兩千餘人，但透過電視轉播每週的福音節目《權能時間》（The Hour of Power），可將崇拜儀式和講道傳給兩千萬人，舒勒牧師是位傳奇人物，他開啟了電視布道的大門，他的教會便是從一間戶外汽車戲院教會開始的，他的信心宣言是「若你有夢想，你就能實現」（if you can dream, you can do it），反映積極的思想。

水晶教堂的平面呈一對稱的菱形水晶體，像顆結晶體一樣落在四周空曠的草地上，空地提供大量的停車位。整個建築構造是由白色的空間桁架所組成，沒有任何遮陽板或窗簾，陽光灑在座席上，完全無陰暗角落。教堂的中央走道設置一個長型的水泉，筆直朝著祭壇方向奔去。

做為一座媒體教堂，它的祭壇是個舞台，上方有唱詩席和巨型管風琴銅管。每逢主日，工作人員會將攝影機對準舞台，此時水晶教堂化身成攝影棚，現場轉播禮拜實況給觀眾，信徒不必千里迢迢地來到教堂，也能聽牧師講道，超越地理上的限制。為了方便攝影機拍攝，舞台也比一般更正教的舞台還要高大。

特殊細節設計

• 環保節能

整個玻璃建築高達 42 公尺，寬與長各 69 公尺、47 公尺，教堂外面景觀像是個公園。而透明的教堂主體並沒有安裝冷氣，教堂設計利用可開闔的電動開關，將熱空氣往上排放，兩側可開啟式的玻璃窗則具有降溫效果，利用自然氣體循環來降溫。但不知道現在暖化氣候的實際使用情形，會眾是否要求加裝冷氣？

• 特殊音效

教堂內有一巨大管風琴，共有二百八十七個鼓風管，超過一萬六千根風管，其鼓風管及風管數目排名世界第五。塔頂有五十二個華麗的鐘組成的鐘琴，可做為報時、通報及演奏聖樂之用。另外，停車場設有喇叭，可供在車上聽道（drive-in worship）的會眾之用。戶外空間等於室內空間的延伸，因為教堂的巨型活動窗門皆可開啟，可同時向屋外會眾講道。

水池、雕塑與鐘塔

水晶教堂的前景是水池，上面有一雕像顯示耶穌在水面上行走。這些戶外雕像回顧《聖經》故事，增添了一絲親切感。緊接著映入眼簾的是舉著雙石板的先知摩西；另一區是耶穌教導小孩子的一景；地面上則可見到由一塊塊石板鋪成，每一塊刻著《聖經》話語，被稱為「信心之路」（Walk of Faith）的設計。教會的外牆由水池溢流在邊牆的是十二股噴泉，令人想起以色列人在以琳曠野的故事。

最引人注目的是一座 80 公尺高的禱告尖塔，在 1990 年才建造的，由慈善家信徒 Crean 夫婦奉獻建成，慶祝教堂落成十週年。這個鐘塔是加州橙縣最高的建築之一，結構是由鏡面不鏽鋼管構成，非常搶眼，基座有設置一個水晶做的耶穌雕像，信徒可在此靜默祈禱。尖塔外部由三十三根大理石圓柱支撐，代表著耶穌在地上三十三年的短暫生命，塔頂有鐘樓。[51]

鋼構拼接空間桁架　展現高度機械式美學

水晶教堂是一種機械式美學。我個人十分喜愛水晶教堂的空間桁架，菲利浦・強森利用各種不同的鋼構組合，一塊塊拼接，形成大跨距的建築，因而教堂中央就不需要柱子，加上透明的玻璃外觀，空間自然地延伸到室外。一般大跨距的建築物需要有足夠的支撐點，很難維持一貫的純粹空間，比方桃園機場的第二航廈，雖然是大跨距的設計，但因為考量採光與管線鋪設，需加裝天花板，並加上隔間。相形之下，水晶教堂就像一座高度美學的展覽館。

菲利浦・強森不只是會蓋玻璃和鋼構建築物的大師，更是整合建築和結構的大師，在 1980 年代要做到無落柱的空間桁架、雙層隔熱玻璃有其困難度，玻璃如何與桁架搭接、玻璃的隔熱效果是否符合需求等，更是考驗菲利浦・強森的能力。他不僅需要尋找合適的材料，加州屬於地震帶，安全係數與後續維修問題都需納入考量。水晶教堂是一座不規則的星形玻璃建築，建築師構想好結構系統後，只要複製桁架，整棟建築物就呼之欲出。水晶教堂在每個轉角與切角的玻璃都要重新裁切，四個角也不盡相同，既不對稱也不平行，這些都需要經過縝密的計算。

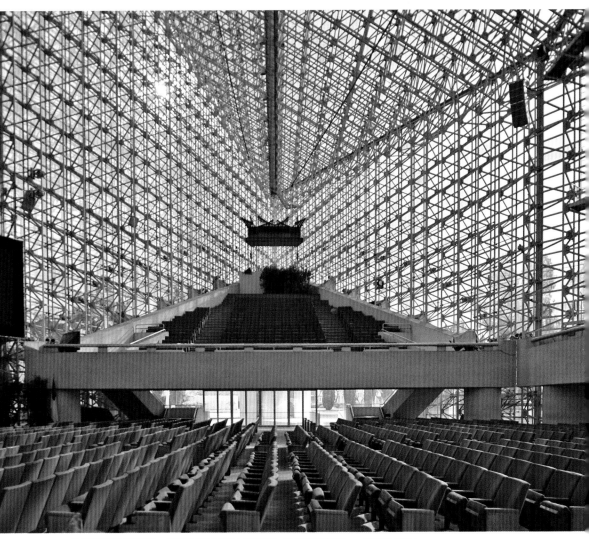

設計師利用不同鋼構組合，形成中央沒有柱子的大跨距建築，展現高度機械美學。　（張基義先生提供）

此外，媒體教堂最注重的就是音效，但玻璃傳遞聲音的效果不強，所以菲利浦·強森必須在教堂內安置反射板，讓音效可以傳遞到每個角落，又不會因為反射板的間距過窄影響視覺效果。模仿開放空間的室內空間是最難的，那時候也還沒有開發出巨蛋的技術，直到1990年代才出現可移動式屋頂。

這一切都仰賴菲利浦·強森帶領結構技師一起研究，因兩者的考量不同，彼此要相互配合，建築師考量的是美學，結構技師考量的是可行性，往往有結構技師因技術上的困難，而導致最後成品走味。從建築美學、結構、防震的角度可看出菲利浦·強森整合的能力，相比其他同時期的教堂，水晶教堂的難度要高出很多，它也是菲利浦·強森最有趣的作品。

盛極而衰　信仰終須深層扎根

2012年，即興建後第三十二年，水晶教堂因為財務危機宣告破產，導致董事會不得不將教堂賣給天主教橙縣教區還債。出售之際與天主教簽了三年回租條件，2015年原教會必須搬離，由主持神父重新裝修符合天主教儀式所需，重新更名為「基督座堂」開張。買賣案經教廷核准順利簽約。原先經營水晶大教堂的「水晶大教堂事工」則改名為「牧羊人的樹林」（Shepherd's Grove）並搬至他處。

舒勒牧師晚年看到教堂因後輩管理不善，不但教堂無力給付他的退休俸，還必須親眼看著畢生的心血瓦解出售。正所謂「看他樓起了，看他樓塌了」，令人不勝唏噓。從極盛至極衰，才短短三十年，比起經得起歲月考驗的歷史大教堂，仍是短了許多。所幸，教堂並未落入商人之手，業於2019年重新裝修完畢獻殿啟用，更名為「基督座堂」。

隔熱、動線和後續維修等問題，無一不是考驗建築師的智慧。 （張基義先生提供）

從這些起起伏伏的事件，或許可以體會到宗教的淺層盤根固然利於散播廣傳，但必須扎根於較深的根基上，信仰才能持久。[52]

耶穌說要用心靈和誠實拜他。不拘於形式，不拘於教堂的美侖美奐，信仰的本質是唯心的。但同樣的，人們要逃離速食文化給我們的不好影響，那些便利性、求感官體驗等表象的滿足感，是不利於信仰的扎根和深入性的。人要有自覺，才能趨聖。

Spiritual Insight
速食文化下潛伏的媚俗危機

水晶教堂雖注重寓意式（allegory）的宗教表現手法，但只侷限於戶外景觀設施如雕塑、鐘塔、石鋪面等，誘導人們冥想的空間，存在於戶外大自然的環繞中。

對於室內的空間營造，與其說透明的空間與大自然合為一體，倒不如說它是一種消費文化主導的新教堂型式，尤其是加州這個勇於反傳統

在外觀上，水晶教堂有如購物中心，提供便民又平易近人的宗教經驗。　（張基義先生提供）

的地方，快速、便利的美式汽車次文化決定了教會的長相。外觀上，這棟建築物活脫脫就像是郊區居民們趨之若鶩的購物中心，提供各種滿足物質欲望的便利商品。帶著這樣的期待踏入水晶教堂的人們，也期待著心靈能得到餵飽，一個同時滿足聽覺（大型管風琴）、視覺（現場轉播和大型銀幕）、可自由進出的集會場所，肯定營造的氛圍是熱鬧多於肅穆的。它所提供的宗教經驗是外觀的，不是自省的。這無關乎價值判斷，只是引人思考、廣傳福音的教會，以及禱告的教會，孰者為重？

此教會完全體恤速食文化步調下的禮拜經驗。便利性——坐在車裡即可參加禮拜；私密性——任選時段在家裡看電視即可參加禮拜；模糊性——實際的信徒群體相對於虛擬的信徒群體；全備性——一場五官的饗宴，提供專業的音樂燈光轉播及講道。無疑的提供便民又平易近人的宗教經驗，但或許也是它過於媚俗讓人感覺到一點潛伏的危機。

◆

時候將到，如今就是了，那真正拜父的，要用心靈和誠實拜他，因為父要這樣的人拜他。神是靈，所以拜他的必須用心靈和誠實拜他。

∞ 新約‧約翰福音 4：23-24 ∞

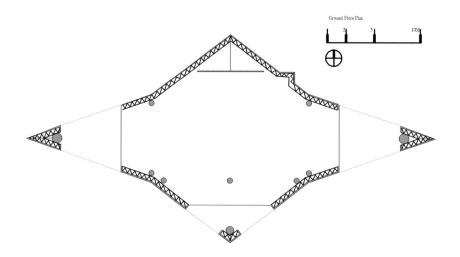

Ground Floor Plan

水晶教堂

(上) 金屬等角透視圖 (下) 平面圖

Architect

菲利浦 · 強森（Philip Johnson, 1906~2005）

菲利浦 · 強森是第二代的現代建築推動者，他從密斯 · 凡德洛得到現代建築養分，又與密斯的理性邏輯分道揚鑣。強森不同意「功能決定形式」的建築主張。他曾說：「建築形式絕對不是與建築的社會觀點或結構有任何關係，是為了形式而形式，絕不是為了功能而形式。」

或許能從同時期其他的形式（結構）主義者，一窺菲利浦 · 強森的創作動力。耶洛 · 沙利南（Eero Saarinen）是同時期的代表人物，他的機場設計出發點始於欲創作一個代表飛行意象的建築物。波浪般的弧度、現線新穎的大片玻璃，為能完整展現在人前，必須仰賴大跨距的結構工程系統計算。這類建築說明了形式於先、功能為輔的設計綱要。

菲利浦 · 強森並不迷信他所創造的形式，執業前二十年，他的建築物是國際風格，晚期則是多變的，甚至顛覆以往邁向後現代的風格，反撲現代建築過度簡單的線條和美感，可說是與時代同邁進。然而也因為多變的風格，他被建築界稱為半吊子的嫡傳弟子。建築界對於風格轉向的建築師不會有太高的評價，因此菲利浦 · 強森後期的作品褒貶參半，水晶教堂則是風格轉變之前的代表作。[53]

起初，神創造天地。

地是空虛混沌，淵面黑暗；神的靈運行在水面上。

神說：要有光，就有了光。

神看光是好的，就把光暗分開了。

神稱光為晝，稱暗為夜。有晚上，有早晨，這是頭一日。

神說：諸水之間要有空氣，將水分為上下。

∞ 舊約・創世紀 1：1-6 ∞

陳瑤坤先生提供

09

「風、光、水」教堂三部曲

Trilogy: Church of wind, light and water, Japan

風之教堂

風之教堂半戶外風之廊道 3D 透視圖。 （張家銘先生繪製）

Data

座　落│日本・神戶市六甲山（Japan ／ Kobe, Rokkosan）
規　格│10 長 ×5 寬 ×5 高（公尺）
建築期│1986 年
建築師│安藤忠雄
型　式│現代建築

安藤忠雄設計的第一座教堂　富含禪風

日本神戶六甲山上的風之教堂，是知名的日本建築師安藤忠雄所設計的第一座教堂，位於海拔 800 公尺的懸崖上，海風呼嘯而過。進入教堂之前，會先經過一個兩側以藍綠色色板玻璃圍塑出來的風之廊道，長廊的端點形成風洞效果，一點點的風聲就能產生非常強烈的音效。

行經這個廊道，讓人回想起古典教堂的通道。為什麼採用藍綠色的玻璃？我想，可能是安藤的建物多以灰色當主調，他想用藍綠色平衡過冷的色調，而且藍綠色又可以讓人聯想到遠方的海，也不會顯得突兀。

訪客走在廊道內，一路順著地形，先略為攀升之後再下降緩坡及階梯抵達教堂，心境漸轉化為安詳和穩妥。在走廊的盡頭，訪客需銳轉180 度後，轉折進入教堂內部。此時視線豁然開朗，長方形的教堂，長向的牆面的一側是透明的，能看見戶外的綠意植栽，耳邊還可以聽到些許風之長廊傳來的風聲。

牆上的十字架刻意偏向右側，而不在正中央，讓人聯想到法國建築師柯比意的廊香教堂，灰黑色石材的地板，材質和分割線都很有柯比意的風格，不難看出柯比意對安藤的影響。只是柯比意對清水混凝土的用法比較活潑、重線條，安藤則融入濃濃的日本禪風。

日本建築走入世界潮流

日本戰後的建築風潮，隨著起飛的經濟一躍沖天。「廣島紀念碑」的興建者丹下健三建築師，是領銜帶動戰後建築的代表性人物。他致力將日本傳統的建築現代化，從中找到「國族式」建築風格。丹下的建築物雋永，大多為公共建築。

到了 1960～1970 年代，一批丹下研究所培養的建築師，卻提出大異於丹下的主張，他們否定建築物的恆久性，將建築物類比為生物般的有機體，認為建築的一些構件可以被拆解，同時也具有可增殖與附加上去的個性，因此，建築是有其時間性的，並非永久以同一模式使用，有許多建築學者稱之為「代謝派」建築。

隨後的 1980 年代，步入後現代的風潮中，一些歷史建築的元素，象徵的語彙湧入這時期的建築物中，一些年輕的建築師，尤其是伊東豐雄與安藤忠雄「雙雄」的崛起，日本建築師邁向國際拿下重要的建築案子，並獲得有「建築界諾貝爾獎」的普立茲克獎。說明了日本建築不再侷限於區域性語言，而成為世界的建築潮流。

至於日本傳統的宗教，一向是泛神論，不同於基督新教的嚴格一神論。十六世紀末，天主教耶穌會宣教士在日本遭到大屠殺；直到十九世紀的明治維新時期，才重新准許基督新教的宣教活動；進入二十世紀，新教在日本的成長漸趨明顯，尤其 1945 年日本於二戰中大敗，大批北美傳教士進入日本，吸引許多低收入戶。但在日本，一神論仍難敵多神論，因此基督教在日本的普及化腳步始終不如韓國，目前日本基督教人口約一百到兩百萬人，占總人口比例為 2.3%。

Scenario
自然就是最好的語彙

1986 年安藤忠雄完成的風之教堂，在設計上將大自然和建築物「包」在一起，再使用毛玻璃做成的長廊隔絕海風，但也讓呼嘯的海風在長廊的終點形成淡淡風聲。

風之教堂地平面呈兩個套疊「L」圖形，尾端相連接。一是教堂主體，另一個是採光半戶外通道。長方形的教堂內部空間，令人想起《聖經》記載所羅門「聖殿」的長型比例。此長方形空間，一側為混凝土實牆，一側為大片窗面，中央走道兩旁並列著雙排的座椅。長方

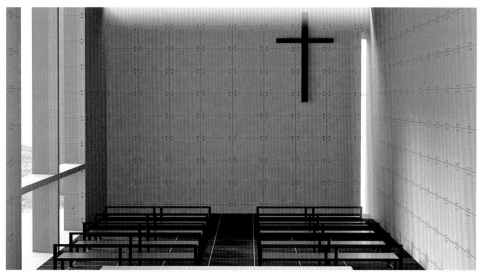

風之教堂的室內 3D 透視圖。　（張家銘先生繪製）

形教堂的短向端點為面西的祭壇，此牆上唯一的擺設是木雕十字架，祭壇以不對稱方式安排，顯示此空間的獨特性。建築師在祭壇背牆與屋頂的邊緣，特別留設了「L」縫隙採光，呼應教堂的「L」幾何形，祭壇外牆則有一個塔樓構造。

安藤在此所創造的是一個抽象的、蕭靜的、極端純粹的宗教空間。建築的布置是根據基地內原有教堂的位置以及太陽方位來決定的，以便禮拜堂的混凝土外牆上，能留出十字形切口，在光線襯托下呈現出十字架的剪影。

「風之長廊」總長達 40 公尺，由一系列 2.7 公尺 × 2.7 公尺的混凝土框架組成，屋頂為六分之一圓拱狀，並非傳統半圓拱頂。

安藤忠雄拒絕採用中世紀大教堂常有的符號和象徵圖騰，如拱窗、彩繪玻璃、中軸動線等。他認為自然就是最好的語彙，不需再強加太多傳統宗教語言。

教堂旁還有一座鐘塔，不是傳統尖塔造型，而是很有現代感。由於風之教堂是安藤所設計的第一座教堂，也是安藤唯一有鐘塔的教堂，後來他設計的光和水教堂就沒有鐘塔，可見這個鐘塔可能是實驗性質，安藤還在摸索什麼是理想中的教堂。

風之教會的 3D 外觀。　（張家銘先生繪製）

聖靈之風　帶領朝聖者沉澱心情

《聖經・創世紀》第一章提到的空氣，是創造世界的先決條件。但這種混沌世界中先存的，類似雲霧的氣體，是一種非動態的氣體。直到《新約》時期，信徒才能看到一種動態的風，呼呼作響驚動四方，這一股聖靈的風，帶動了基督時代教會廣傳福音的動力。安藤的風之教堂先帶領朝聖者預備心情，經過轉換後，才帶領他們好好在默想禱告的空間裡，體會呼嘯的風之動力。

忽然，從天上有響聲下來，好像一陣「大風」吹過，充滿了他們所坐的屋子，又有舌頭如火焰顯現出來，分開落在他們各人頭上。他們就都被聖靈充滿，按著聖靈所賜的口才說起別國的話來。

∞ 新約・使徒行傳 2：2-4 ∞

光之教堂

林達民先生提供

Data
座　落｜日本・大阪府茨木市（Japan ／ Osaka, Ibaraki）
規　格｜20 長 ×5.9 寬 ×5.35 高（公尺）
建築期｜1989 年
建築師｜安藤忠雄
型　式｜現代建築

戲劇性光影對比　簡約卻令人驚豔

光之教堂風格簡約卻又令人驚豔。經過走廊後，一轉進來就看到右側牆壁上有個十字切口，那是由鋼筋混凝土牆以鏤空的方式刻出的大十字架，由於周圍都是暗的，光線從十字架的輪廓穿縫入內，曳灑在幽暗的地板刻劃出另一個光的十字架。且隨著時間，光會自然在牆面上移動，有時明亮，有時陰暗。一般古典教堂的光源來自上方，而且亮度均等，光之教堂強烈而戲劇性的光影對比，帶給人不是寧靜，而是一種忐忑不安，並且表彰人生來是罪人的感覺。

雖然在教堂看到的十字架有種寧靜與崇高的感覺。但事實上，十字架本身是暴力的產物，羅馬帝國的私刑就是將人釘在十字架上，光之教堂的十字架讓人回到古羅馬時期，有著令人不安的黑白對比，十分具有震撼力，可說是一種空間暴力美學的詮釋。

若是以俯瞰的角度來看，光之教堂是兩個 L 型交會，人從夾縫中進入教堂，像進入一個珠寶盒。一轉進來就看到牆壁上由光影構成的「正」十字架。傳統十字架上下比例為 1：2，光之教堂的十字架上下比例為 1：1。

由於光線不足，教堂裡並不適合閱讀《聖經》，單純就是一個默想上帝的空間。再加上教堂空間不大，給人一種神祕感。有別於一般古典教堂，講道人站在高處環視信徒，光之教堂室內是有斜度的，以席位為端點，台階逐步下降至前方的牧師講壇，會眾等於是坐在高處往下看牧師傳道。安藤忠雄認為「人人平等」的精神，是光之教堂的精華

所在，因為牧師站著的高度與坐著的信眾一樣高。而且這樣的設計有種類劇場的感覺，收音效果和聚焦效果更好。

我認為，光之教堂已跳脫出信徒對教堂的印象，一般信徒在聽道時會專注在牧師的表情與傳達的信息，將牧師視為上帝在人間的信差。但在光之教堂內，牧師在講道時是背對光源，當光從十字架的切口投射進來時，信徒其實看不清牧師的臉孔。安藤刻意利用十字架的光模糊牧師的角色，牧師的形體已經不重要，反而會專注在十字架與聆聽牧師講道的內容，達到「不見一人，只見耶穌」的境界。

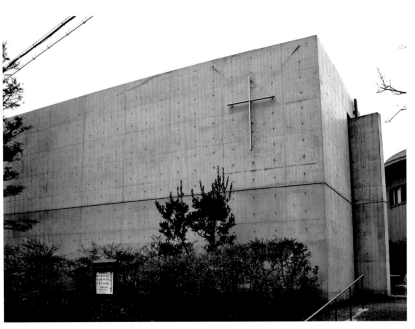

光之教堂風格簡約，卻又令人想入內一看究竟。　（林達民先生提供）

經費不足　靠信心讓上帝成就事工

光之教堂的興建源起，十分具有宗教勵志味。1987 年春天，日本大阪茨木春日丘教會的信徒們，決定興建一座小教堂，他們只有二千五百萬日圓的經費，卻非常希望當時已具有國際知名度的安藤忠雄為他們設計教堂，安藤估算之後，覺得需要八千萬日圓，但知道對方預算不足，於是回了一個他認為合理的價格，信徒們竟然硬是又將價格砍半，覺得最多只能募到三千萬日圓，安藤驚訝地認為對方一定是在開玩笑，但信徒相信在神的幫助下，一定可以用這樣的經費完成。安藤雖然不是教徒，但或許他也感受到信徒的信心，相信上帝會成就一切，最後在經費不足下，他設計出這座教堂，並憑著意志力興建，於 1989 年完工。這座教堂後來成為安藤忠雄教堂三部曲（風之教堂、水之教堂、光之教堂）中最為著名的一座。[54]

洗滌心靈的光十字

光之教堂的主體是一個清水混凝土長方形量體的前半段，在幾何分析上，它包含了三個直徑為 5.9 公尺的球體，這是經過規劃的幾何圖形，與教堂十字架的長度比例相同，恰好也是 1：3，由這點可以看出安藤還是有參考《聖經》的內容與古典教堂的設計。

而完整的長方形空間被一片獨立的牆體以 15 度斜角切成兩部分，增加空間的張力，大的部分是教堂，畸零的部分則是入口空間。人們經過這片牆（高 5.35、寬 1.6 公尺）的開口進入教堂，面向端點祭壇的地坪，如音樂廳般以下降的台階狀，由後向前下降到牧師講壇，講壇後面便是「光的十字」。

整個建築的重點就是「光十字」。安藤以光暗對比形塑出非人手造的十字架，讓教堂內部空間完全幽暗，僅有十字架的光芒意象浮現。因有光的存在，這個十字架才真正有意義，也因著光的意象，此處才成為禱告的神聖空間。白天的陽光和夜晚的燈光從教堂外面透過這個十字形開口射進來，在牆上、地上拉出長長的光線。祈禱的教徒身在暗處，面對這個無所不在的光十字架，彷彿心靈受到淨化洗滌。

建築內部盡可能減少開口，充分聚焦於自然要素「光」的表現上。十字形分割的牆壁，產生了特殊的光影效果，使信徒產生了一種「神同在」的感覺。

安藤設計教堂偏好採用長方盒形。或許是預算限制，也或許是容量需求不高，他的教堂都屬小巧，約十排座椅的容量，在此盒狀幽暗的空間，非常適合營造光的戲劇性效果。

教堂裡頭還藏了一個基督教的密碼，當初我看到教堂的平面圖時不禁會心一笑。將 L 字型的牆面倒過來看，就是阿拉伯數字 7，在《聖經》裡，代表完全、完美，等於是一個大大的阿拉伯數字「7」插入長方平面。完美的「7」置入黑暗的長方形，正如立面的十字光破牆射入幽暗的教會，象徵上帝主動介入人的世界，引導人們走出黑暗進入光明。安藤雖非基督信徒，且堅稱不用符號，他卻成功地在設計內

光之教堂的 3D 室內透視圖。　〔張家銘先生繪製〕

結合基督教信仰的數字。

安藤思想中的自然，與普羅大眾的自然是不同的。他認為當水、光和風根據人的意念從原始的自然中抽象出來，它們即趨向了神性。光之教堂表現的正是光這種自然元素的建築化和抽象化。在光之教堂出現之前，沒有人想到教堂可以純粹是用來崇拜和當作一個心靈空間，安藤設計的教堂不像天主教的小教堂會有聖母像、聖物等，而是很純粹的，牆上沒有繪畫，擺設也只有座席和祭壇。

光之教堂成功讓光這種自然元素的建築化和抽象化。　（林達民先生提供）

Spiritual Insight

身處黑暗　嚮往得著生命的光

光是神創造的第一元素，神就是光。有光才有暗，有晝夜之分。《舊約聖經》的光象徵著基督；《新約聖經》的光就是基督。而十字架更代表基督的受難、死以及復活。這不光是一個符號，也象徵基督徒每日與罪及黑暗權勢的對抗，人必須要捨己，受洗重生才能更新。所以整棟教堂其實是人在死亡進入光明的訊息傳遞。很奇妙的，坐在幽暗教堂內的人們，每一個人雖趨向光，卻仍在黑暗裡；黑暗引導我們省察自己的罪，知道自己與光有截然的不同，但可以靠恩典得著光，得著生命的光。

耶穌又對眾人說：我是世界的光。跟從我的，就不在黑暗裡走，必要得著生命的光。

∞ 新約・約翰福音 8：12 ∞

水之教堂

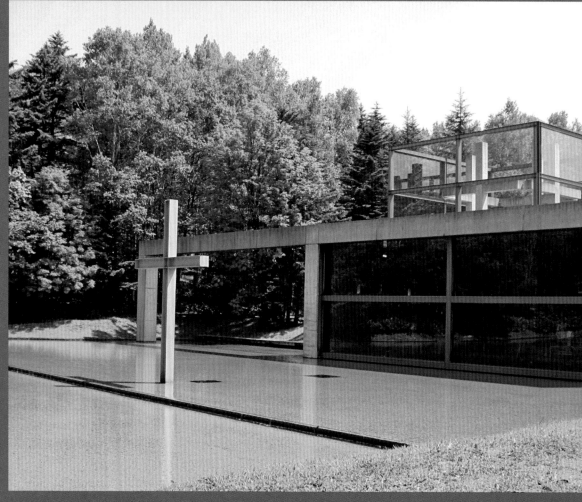

Data

座　落｜日本・北海道勇払郡山 Tomamu 度假村（Japan ／ Hokkaido）
規　格｜15 長 ×15 寬 ×5 高（公尺）
建築期｜1988 年
建築師｜安藤忠雄
型　式｜現代建築

以大自然為祭壇

有別於風之教堂與光之教堂只有一個十字架，在水之教堂，信徒有如走在十字架環繞的環境裡，每個立面和平面都有十字框架，二樓中間還有一個十字形的天窗。教堂的動線也是經過精心設計，信徒先走樓梯上二樓，繞了半圈後再走下樓才是教堂。教堂前方佇立一座十字架，後方是一座水池，水池後方則有一片林木。信徒走上二樓可以鳥瞰整片水池，水池有洗滌心靈的寓意，信徒在此也可以先整理心情，準備往下走到教堂。

在水之教堂，祭壇就是大自然，十字架就擺在「大自然」的水面上，十字架的背景因四季變化產生多變生動的畫面，光線隨著氣候無止境的變化：從生機盎然的春天到夏季明亮的翠綠、秋季溫暖的鵝黃到冬季剔透銀白的雪景。靜止的水面像無邊際水池，將投射在上的物體景象，延伸帶入室內空間，所以原是立在水池中央的十字架，因視覺延伸效果，像從教堂內延展到外部，感覺就像在戶外做禮拜，為湖光山色所環繞。

教堂的背景是一大片水池，牧師在講道時也是背光，水池淡化了牧師的角色，是屬靈和自然的結合。上帝創造風、光、水等元素，當信徒在這三座教堂內感嘆上帝的傑作時，就不會在意牧師長相與講道的口條能力，而是《聖經》話語的精義字句。

水上教堂　全球結婚儀式的夢幻首選

安藤忠雄在興建風之教堂時，有一天腦子裡忽然閃出一個念頭：「在海的邊際蓋一座教堂應該很有意思。」於是他假想一塊基地並構思設計、做出模型。在 1987 年的一個展覽會上，他發表了這個虛擬的構案，會場上突然有一位來賓表示想在自己的土地上蓋這座教堂。

幾天之後，安藤與這位在北海道開發度假村的業主，前往夕張山脈東北部一塊平坦的基地上。那裡沒有海，可是有一條美麗的小河。業主的夢想是「引河水造出一個人工湖泊，就能以更純粹的造型來建造水上教堂」。於是，安藤的模型在這裡成了真實的建案，附屬於旅館的小婚禮教堂，水之教堂興建完成後，被人們譽為「全球結婚教堂夢幻首選」。

十字圖像巧妙融入建築物當中，營造出絕佳的室內外融合為一的視覺享受。　（陳瑤坤先生 提供）

洋溢禪風的朝聖之路

水之教堂由兩座立方體組成，安藤挑戰用正四方形構建神聖空間。教堂的前廳是邊長 10 公尺的玻璃屋小四方形，經過環繞階梯高高低低的步行，進入教堂主體，則是一個混凝土大四方形空間（邊長 15 公尺）。全區配置是簡單有力的大 L 形搭配長方形水池，映著正四方形，一如安藤其他作品，非常純粹的幾何圖形。

主殿三面為實牆，一面是完全敞開的活動式「玻璃牆」，打破了室內外空間的分界，無論風雨晝夜，大自然的景色都能透入室內。這面長 15 公尺、高 5 公尺的巨大玻璃就是教堂的祭壇面，裝有移動滑輪，五月到十一月間，玻璃完全打開使教堂與大自然合為一體。人工水池長 90 公尺寬 45 公尺，從周圍的一條河中引水，水池不深，風吹過能興起漣漪。

安藤巧妙地將宗教的十字圖像融入建築物中，小四方形有四個立起來的混凝土十字架。朝聖者先拾級而上進入這個透明空間，環繞四座十字架一圈後，動線往下，經過 180 度轉折，進到了主殿。整體設計是為營造視覺的享受，沒有太多實際功能的需求。觀者的視線隨著行進路線，先狹窄後開朗，繞十字架一圈佇足冥想，隨即下到通道進入教堂內部。

其實，相同的元素也表現在安藤的本福寺水御堂，信徒迂迴的走過一條弧形長廊，底下踩著白石子鋪成的沙灘，接著映入眼簾的是一座橢圓形的蓮花池，池中間有條可以讓人往下走的階梯步道，視覺上，人

往池水中走，有一種神祕的感覺；心靈上，蓮花池水具有清洗的寓意，隨著階梯往下走，心靈也得到洗滌。

利用迂迴的動線設計藉以整理心情並非安藤的創舉，古典的大教堂皆有此設計，如聖伯多祿大殿的廣場前有座佇立著二百一十四根柱子的柱廊，高度約三層樓，信徒走過柱廊，慢慢地沉澱心情，面對高聳的柱廊，霎那間覺得自己的渺小，並懷抱著謙卑的心。

安藤這三棟教堂都嫻熟地運用行進動線做為朝聖之路（church approaching）的設計手法——到達禮拜堂的路徑設計為一種由屬世到屬靈心情調適的過程。反觀我們，往往是匆忙趕到教堂，神色未定就開始崇拜儀式，信徒是否能有多一分沉澱，多一些等候預備，來朝見上帝？

不同於歐美建築師直接反映周遭的自然環境——如美國建築師萊特（Frank Lloyd Wright）的落水山莊（Fallingwater）直接將建築物橫跨在瀑布之上，安藤的教堂呈現的是人為控制的自然，就像是日式庭園。相對於古典教堂，安藤的教堂高度都不高，而且都像是一個盒子，他在裡面創造出理想的空間，這三座教堂都用外牆擋住外面絮亂的景色，圍牆內則依安藤的想像設計，如水教堂的人工池與水池後方的樹木都是人為，所以有人說安藤的風格是日本現代禪風。

安藤忠雄以人為的高度控制，呈現日本現代禪風。　（陳瑤坤先生提供）

人生起伏　不如仰望十字

試問，有幾種閱讀十字架的方式？

若說屬靈空間需要符號的界定，那麼安藤無疑瞭解十字架做為基督教信仰語言的座標。他在「光教堂」測試了光影的十字架與內部空間的共鳴。在「水教堂」探討的是水中倒影的十字架、鏤空的十字架及倒

十字架是基督教的語彙座標。　（陳瑤坤先生提供）

影、連排的十字框的意象，以及由十字框架在太陽下投射在周邊草地上的糾結影像。從上方鳥瞰數一數，水教堂至少有九座十字架圖案，隨著太陽的照射，十字架投影和倒影緩緩地移動，在水上、在草皮上。建築師視地坪為另一種水平面，可以接收實體的投影。到了夜晚，當燈籠罩亮起，中間的水池成為大反光池，將地板的十字架框如同剪影般，投射到漆黑的天空。

「水」在基督教代表聖潔，也代表重生。如果我們用隱喻的方式來看風、光、水，風可以象徵聖靈、光象徵聖子、水象徵聖父。雖《聖經》未明確地說明此點，但從《舊約‧創世紀》的經文，可見水是上帝運行的媒介，是太初最貼近父神的東西，也是先存的實體。水象徵生命，曾在挪亞方舟的事蹟中用來摧毀萬物，也是用來賦予新生命的媒介。水傳遞新生命的感動，對於新婚的夫婦是一種二人結為一體的新生命感，也是給朝聖的人萬物欣欣向榮的生命感。水中的十字架代表的不是死亡，而是新生的契機和應許。周邊數個環繞的十字架倒影，述說著人的一生如四季，必定步入生老病死、喜怒哀樂的周期，如同囚籠框架般箝制著我們，揮之不去。唯有仰望十字架，才能不斷出死入生，恆守不變的婚約承諾。

耶穌說：我實實在在的告訴你，人若不是從水和聖靈生的，就不能進神的國。

∞ 新約‧約翰福音 3：5 ∞

風教堂

(上) 金屬等角透視圖 (下) 平面圖

光教堂

(上)金屬等角透視圖(下)平面圖

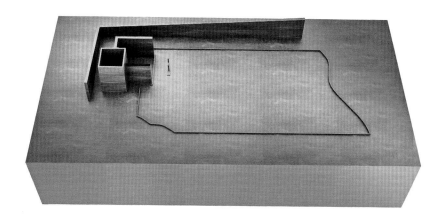

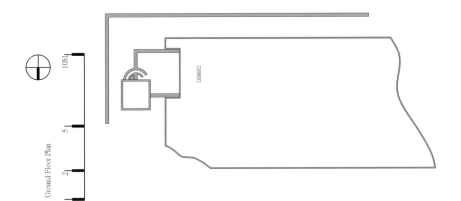

水教堂

(上) 金屬等角透視圖 (下) 平面圖

Architect

安藤忠雄（Tadao Ando, 1941~）

現年七十四歲的安藤忠雄出生於大阪，曾擔任貨車司機及職業拳手。他沒有經過正統訓練，而是靠著旅行考察，一點一滴累積出對於建築的獨特見解，當他在廣島觀摩日本建築師丹下健三所設計的和平紀念公園，看到清水混凝土的質感，受到莫名感動。丹下健三的作品風格師承另一位無師自通的現代建築大師柯比意，因此安藤忠雄買下一整套柯比意的作品全集來臨摹，開始「向大師學習」的自學建築過程。擁有木工背景的安藤先看照片，再到當地看實景，最後直接做出模型，完全不像一般建築師先從平面圖畫起。

1969 年經過七年旅行返國後，安藤創辦了自己的建築師事務所，1995 年榮獲普立茲克建築獎，是日本建築界第三位得獎者，戲劇性的故事經媒體報導後，開始聲名大噪。

安藤忠雄的作品主要都是以清水混凝土為材料，早期作品以小品為主，我到過安藤的事務所，他給人的印象十分嚴謹、不苟言笑，這可能與拳擊手的背景有關。安藤的辦公桌就在大門入口，相當於服務台的位子，而且沒有隔間；事務所內也沒有電梯，只有挑空設計的樓梯，不論誰出入坐在一樓的安藤可以一覽無遺。

安藤強調「人、建築與環境共生」，因此他的每件作品都打破一般建築立於地面的特性，而隱於地，藉由設計與自然融合。他早期的作品「住吉的長屋」，已有清晰的個人風格，運用簡單的幾何原型，將僅二十坪的長屋中間挖了三分之一的中庭引進光線，形成明暗對比。從小住宅案到宗教建築、博物館、商業空間、辦公室，安藤簡樸的素材（清水混凝土＋玻璃）始終未變。他將工藝精神與建築結合，創作出如絹絲般細緻的混凝土，表達不同於柯比意在廊香教堂的粗獷。加上細心的光影表情，讓安藤忠雄的建築作品在國際舞台上有獨樹一幟的位置。

光影是安藤建築要素重要的成分。他說，他設計的建築不用掛畫，因為太陽是一位神奇的畫家，時時刻刻會有不同的畫作照映在牆上。如同在柯比意所設計的廊香教堂所見，安藤的空間裡有各式各樣光的表情：有從上方灑下來，有從側面射進來，更有從隙縫滲透進來。各種變化和表情，讓建築變成是光的容器及光的舞台。

但安藤又認為不應偏頗地喜愛光，他強調人生必須要多看陰影面，更重要的是經過陰影的洗鍊，才能找到光。對他來說，光與影的比例要一樣，甚至陰影的比例要更高，因此安藤的每一棟建築物都有很強的影子，他要人先看到陰影，再看到光。[55]

Medium

清水混凝土（fair-faced concrete 或 exposed concrete）

一般房子灌漿時是使用木板當模版，安藤的清水混凝土則是大量採用鋼板當模板，並用螺栓固定，風乾後再拆掉。木模只能用一次，鋼模則可重複使用，適合大片牆面。安藤的清水混凝土表面非常光滑，除了與師傅的技術有關，另一個原因是安藤要求在鋼板內側抹油性脫模劑，避免混凝土和鋼板黏在一起，拆掉鋼模時才能保持光滑的牆面。

清水混凝土的養護成本高，如果疏於管理，時間一久，外觀就會像是廢墟，所以安藤挑選的業主都要有一定的財力，才能負擔起後續的養護作業。

安藤對施工的品質要求很高，只要是他設計的建案，一定會到現場檢查。製作清水混凝土時，溼度與師傅的判斷力都很重要，而且清水混凝土在攪拌過程中必須非常細心，不能有明顯的顆粒，否則在灌模時，模板間會出現空隙，等到拆開模板，就會出現氣泡孔，變得非常粗糙，有時甚至必須再刷上一層水泥。然而，日本製作清水混凝土的技術非常高超，我曾到日本看安藤的第一棟住宅，牆面平整無氣孔，摸起來就像石膏一樣光滑，也看不出任何搭接面。

雖然清水混凝土已經與安藤畫上等號，但不代表清水混凝土只能有一種呈現方式。建築師貝聿銘在康乃爾大學裡的 Johnson Museum of Art，因為想要凸顯出建築物的雕塑感，所以在灌漿選擇用木模，讓牆面出現很多氣泡孔，但他強調自然，就像是素顏的女孩，堅持不再修飾。如果嫌氣孔難看而用水泥粉飾，反而更難看。

苗栗三義木雕博物館的清水混凝土也是用木模，拆開後牆面有木板的紋路，也別有一番風味；台北市南海路上的教師會館的清水混凝土牆面則呈現波浪狀。因此，同樣都是用清水混凝土，如何呈現牆面的紋理則取決於建築師的想法。

主耶和華的靈在我身上；因為耶和華用膏膏我，叫我傳福音給貧窮的人；差遣醫好傷心的人，報告被擄的得釋放，被囚的出監牢；報告耶和華的恩年，和我們神報仇的日子；安慰一切悲哀的人。

∞ 舊約・以賽亞書 61：1-2 ∞

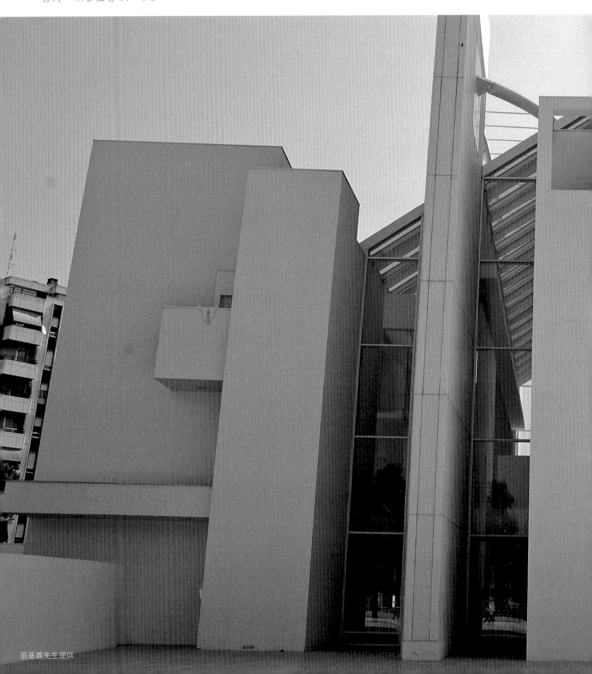

張基義先生提供

Data

座　落	義大利・羅馬近郊托特泰斯（Italy ／ Rome Tor Tre Teste）
規　格	38 長、24 寬、27 高（公尺）
建築期	1998 ～ 2003 年
建築師	理查・邁爾（Richard Meier）
型　式	現代建築

10

千禧教堂／仁慈天父教堂

Dio Padre Misericordioso/Jubilee Church, Italy

上帝面前人人平等

試想在新莊副都心出現一棟天主教教堂，你有什麼感覺？你可以清楚
察覺到天主教想要在新興區域植入教會，宣揚天主大愛的強烈企圖
心。這棟羅馬千禧教堂不是錦上添花地在羅馬古域內再造一座會堂，
而是深入新興羅馬近郊社區，貼近民眾的社區型教堂。從遠處看到這
座教堂，對建築人來說，理查·邁爾慣用的建築文學一覽無遺。從白
色的外牆材料，凹凸有致的立體外牆虛實變化，到走進入口的科技化
金屬雨庇，內部會堂的純白牆面及木質座椅、抽象幾何的祭壇牆面構
圖，每一樣都流露出邁爾的簽名式建築語彙。

千禧年在《舊約聖經》是指第七個七年，即上帝命定經過了七個安息
年（Sabbath），也就是四十九年後舉辦的盛大慶典，為了圓滿，大
多選在第五十年慶祝。禧年是為了紀念上帝的恩典，以實施豁免債
務、釋放奴役、土地歸還等措施，縮小社會的貧富差距，是神權社會
的特別福利措施，也是為了紀念在上帝面前人人平等，需要上帝赦罪
和憐憫才能得蒙救贖。

在歷史古都中異軍突起的白色教堂

為了慶祝千禧年，世界各地舉辦一系列活動。教宗若望保祿二世解釋這個千禧年與歷史上其他千禧年不同之處在於具普世救贖意義，天主教及基督教攜手一起廣傳天國福音。1994 年，教廷致函邀請各教會在千禧前三年做準備：第一年（1997 年）默想耶穌基督、第二年（1998 年）默想聖靈、第三年（1999 年）默想天父。[56]目的是為了

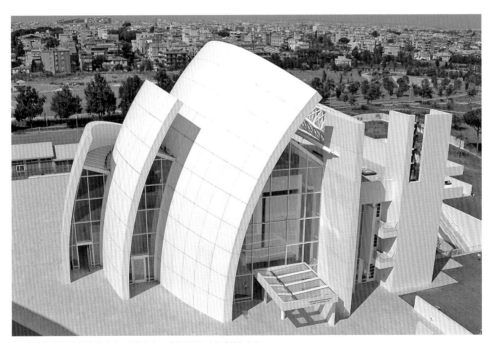

千禧教堂整體設計採用船的意象，外觀有如一艘揚起三片白色風帆的方舟。　（張基義先生提供）

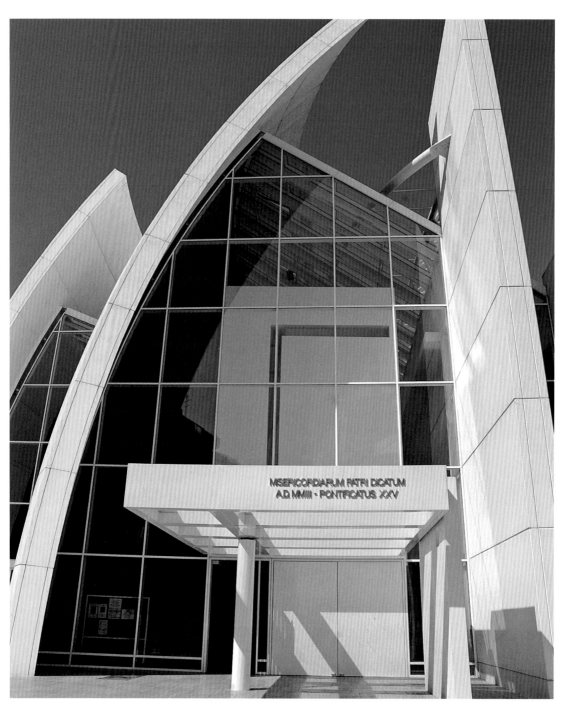

這是一座想要貼近民眾的社區型教堂。　（張基義先生提供）

迎接千禧年傳天國福音的契機，也呼籲個人和教會把握悔罪更新的時機。回顧教會歷史，每一次千禧年都隱含「屬靈普世合一」的基督教信仰核心價值，因此，許多位於羅馬市的教堂都趁此機會重新翻修整建。

貼近居民　走進社區

由於教宗希望教會能夠走入社區，不要給大眾不過問俗事的印象，也希望能活絡社區發展，類似都市更新的概念。為落實「社區教會」，由教宗發起「五十教會邁向羅馬二千」千禧計畫，預計興建五十座新教堂，其中的千禧教堂（又名仁慈天父教堂）就是第五十棟被委任興建的教堂，這座教堂由教宗親自命名，被喻為千禧計畫中「皇冠上的珍珠」。[57]

千禧年教堂建造地位於羅馬市東邊六英哩的托特泰斯郊區，建築基地鄰近 1970 年代興建的低收入社區，此區生活條件不佳，與古典教堂雲集的梵蒂岡有很大差異。教廷罕見地為它舉辦國際設計競圖，希望藉此良機宣揚建築在神聖空間的重要角色。

當古典形式的教堂已根深柢固嵌入人們的腦海裡，要如何異軍突起在羅馬這個歷史古都中創造出一棟讓人耳目一新的現代風格教堂呢？教廷企圖在古老的天主教氛圍中，落實並傳遞合作的新生契機。藉由舉辦新教堂的國際競圖，委託現代建築大師設計教堂，冀望透過與當代建築連結，能成功提升較衰敗地區的生活水準。

因此，五位舉世聞名的建築大師，包括美國的理查・邁爾、彼得・艾森曼（Peter Eisenman）和法蘭克・蓋瑞（Frank Gehry）、日本的安

藤忠雄、德國的根特・貝須（Gunter Behnisch）、西班牙的卡拉特拉瓦（Santiago Calatrava），都被邀來參與設計提案。[58]最後遴選出「白派」（其建築風格以白色為主）的邁爾，他成為第一位被羅馬教廷委任的猶太裔美國籍建築師。教廷再次展現了包容性，全力支持他貫徹所提出的建築理念，邁爾曾提到：「這對一位建築師來說，是最好的支持。」

千禧教堂是首座結合社區的教堂，外觀像新教教堂，實際上卻是一棟天主教堂，顯示教廷願意融入社區環境，給予建築師更多設計風格的彈性，不再堅持只蓋莊嚴肅穆的古典教堂。

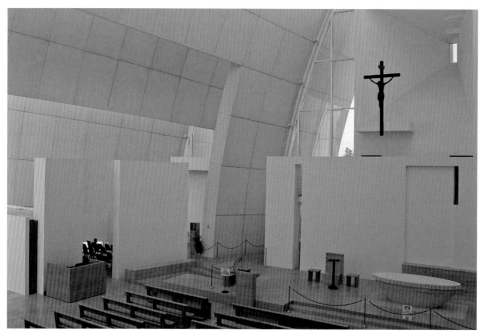

雖然在外觀上，教廷願意接受新觀念，但教堂內部空間配置還是相當傳統的。　（張基義先生提供）

在強調對稱穩定結構的古典教堂建築中，千禧教堂無疑顯得相當特立獨行，不論是形態或色彩皆然，猶如一隻白色巨獸座落在社區內。它是解構風格下的作品，相對於結構，解構具有破壞性意涵，是現代建築學派之一。

現代建築大師柯比意曾提出現代建築是「形式追隨功能」的觀點，二十世紀初的五十年間，建築形式一直是爭議不斷的議題，除了受掌權者的喜好和政治企圖心左右，藝術和哲學圈也廣泛探討「與其為形式而形式，還不如由創作本身所表達的內容決定形式」，這是「俄羅斯形式主義」的主張，並進而衍生出「結構主義」，主張從表象找出共同適用全局的系統和規劃，過程中探討物件背後的相互關係。

到了二十世紀最後二十年，則發展出解構主義，它是從法國語言學者雅克·德希達（Jacques Derrida）提出的觀念衍生出來。德希達反對能夠找出共同結構的閱讀模式，而是主張閱讀不應是為了求得同一個訊息，而是找出各個隱藏的觀點，它們有時是彼此衝突的。在建築領域上，則是一種從秩序和完整形體中求個別元素，以解體、破碎推演出更豐富層次及有趣的形態。這是一種重視過程的設計，因過程是解體、解構的紀錄。

Scenario
白帆方舟迎千禧

如同一艘航行在草地上的帆船，千禧教堂座落在獨立的三角形基地上，東邊是呈放射狀的低收入住宅區，西邊是綠地。這片得天獨厚的基地，允許建築師自由發揮建築形式的探索，讓教堂四面八方都有清楚的景觀。

千禧教堂主要分成兩部分，一是教堂，另一是社區活動中心，教堂與活動中心之間有一面立牆隔開，教堂本身由三片弧牆組成，主殿就夾在弧牆與立牆中間，由玻璃窗包裹。整體設計採用「船」的意象，彷彿是一艘揚起三片白色風帆的方舟，三道弧形白牆高聳 17 ～ 27 公尺。[59]如同推動船隻前進的風帆，意喻著將穩穩地帶領信徒迎接未來，或許這正是它雀屏中選的原因吧！為了凸顯風帆的意象，刻意降低教堂與活動中心的高度。同時特地打通這三片弧牆，創造出與主殿相連的空間做為副殿，可以當作禱告室等空間。有趣的是每片弧牆的開口大小不一，不規則的牆面切割也是邁爾的風格。

雖然設計意象是船，但解構的設計讓人第一眼看到千禧教堂，會覺得像是一棟瓦解後的建築物，由中央炸開般形成向外擴張的力，僅以結構箍筋勉強栓在一起，僅南面牆較為完整。

建築師邁爾選擇的設計意象是大筆揮灑四方形與圓形──標準文藝復興的幾何原型，讓動態的幾何線條刻劃出建築形體，以北側社區中心的直牆和祭壇前方的分界線為中心點，朝二度空間和三度空間畫出圓

周弧形。

千禧教堂量體比例是依據一系列的正方形和四個圓形，其中三個相同半徑的圓層層外疊形成三片弧形牆面，亦即，弧牆是解構三個相同半徑的錯位同心圓而成。加上另一側的長脊立牆，兩者所界定的空間為教堂中殿。換句話說，方塊與圓球體的組合，兩者之間衝突、連結產生的空間形成教堂主體。

雖然新教造型代表教廷願意接受新觀念，但教堂空間配置還是相當傳統，有中殿、祭壇、側祈禱殿、告解亭，僅能容納二百六十四位信徒，其中二百四十個座位在中殿，二十四個在祈禱殿，算是一座小教堂。[60]

雖是天主教堂，卻很像新教教堂，顯示教廷想融入社區的心願，也給予建築師更大的設計彈性。　（張基義先生提供）

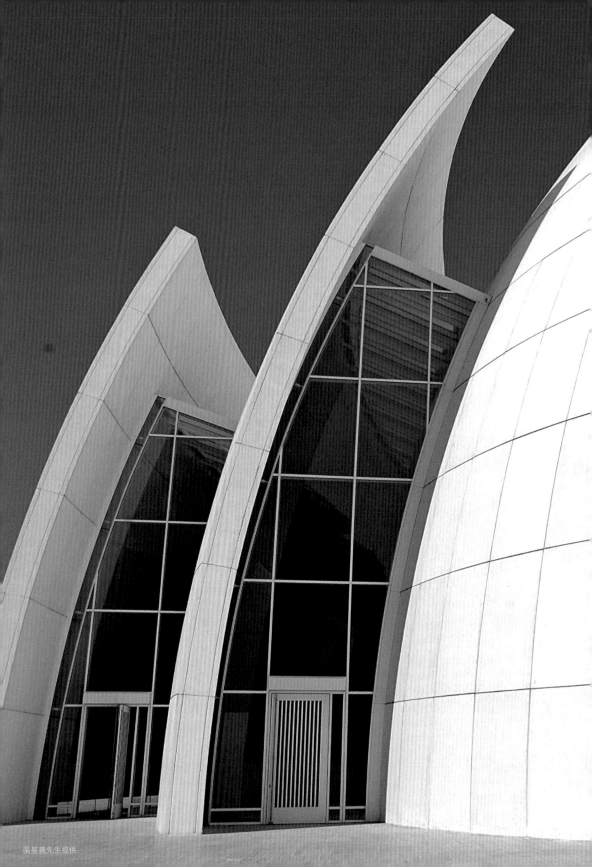

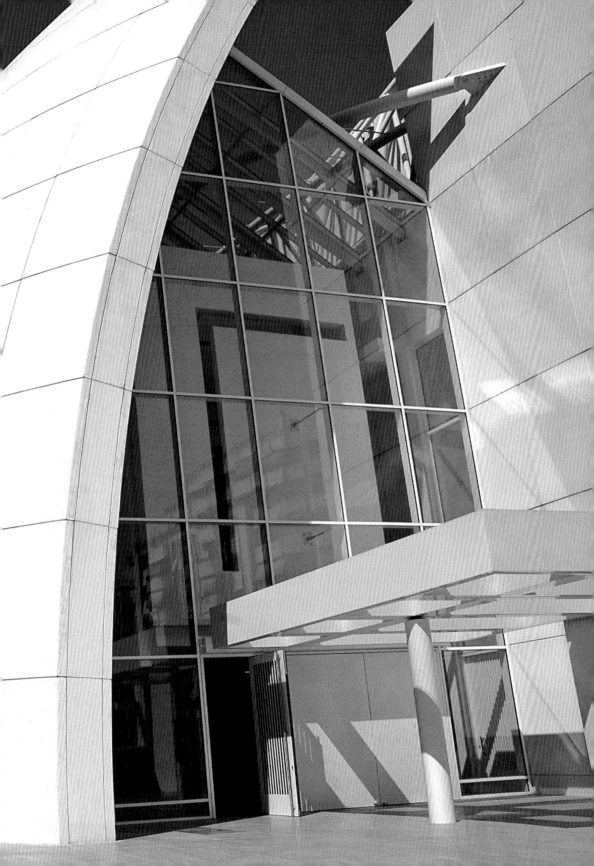

建築物前方有一座廣場，教堂空間的對面是教區辦公室，可從外面直接進入。入口在東向，居民可由東邊廣場步行到此處。建築配置針對基地三邊情況做出回應：其一是分出南北量體；南邊為教堂禱告用，北邊為社區活動中心；其二是，東邊步行而來的人潮動線；其三，西邊的停車人潮動線。

特殊細節設計

除了使用白色混凝土建造的弧牆與立牆外，千禧教堂的天窗與側面牆皆為玻璃結構，讓光線經邊牆導引投射到下方中殿，滲透在內部量體上，因時間、氣候與季節等變化因素產生的光影，為建築創造出不同的空間表情和生命力，而弧牆也因傾斜的牆面可以遮陽擋雨，帶有綠建築的味道。

• 環保節能

半徑界於 17 公尺至 27 公尺的弧牆，一邊遮擋南向的陽光，一邊隨著陽光的日晷產生屋頂遮陽效果，有降低室內熱負荷的功能，讓室內溫度不至因大面玻璃採光天窗而產生悶熱現象。

• 自然音響效果

內部使用石頭及木材等傳音效果良好的建材，直線的牆身和南面弧形設計的牆身為內部空間製造自然音效，讓聲音有迴盪餘響收集的焦點效果。可惜教會人員後來安裝了擴音器，破壞了建築師的美意。[61]

• 聖俗分野模糊化的空間

做為傳統的天主教堂而言，千禧教堂顯得太簡單了，其中看不到天主教堂必備的聖物，僅在講道壇上方安置一座十字架。或許天主教教廷給設計師更多彈性，願意對傳統平面做出不少讓步，例如：講道壇、聖壇前與座席的距離過於接近，中間沒有圍欄，甚至少了歷代傳承的拉丁十字架形的中殿平面，在在模糊聖俗之間的分際；此種設計手法，幾乎與基督新教單純簡練的風格靠攏。

依照羅馬教廷的描述，三面弧牆代表著三位一體真神，邁爾事務所提出完全符合教宗函令各教會在千禧前三年默想三位一體真神的主題。[62]

象徵是一種目標指向的手法，讓人心領神會、再三玩味，比明示方式更具有深入效果。其實光影的反差、大量白色的運用、正四方形加圓形等，已提供足夠的語彙，將信徒指向對上帝的敬仰，因為呈現的整體印象是潔淨透亮，不一定需要刻意用撲朔的手法，讓人感覺特別深奧。能做出上述意涵的設計師不在少數，但能設計出高明的建築物者則是微乎其微。

教堂建築所以能感動人，多半是因為空間能震撼人心，創造出有別於日常的空間體驗與存在感。不論規模、構造複雜性，即使是原始石柱環繞的巨石陣，只要能捕捉到崇敬的神聖感，利用天然的景致也能是一個高明的宗教建築。

末日何時來臨　唯有上帝知道

從這座千禧教堂，就讓我想起每次千禧年來到，總伴隨著基督何時降臨及人們即將接受大審判的不安。西元日曆的千禧年（以千年計算），與猶太人的禧年（以五十年計算）不盡相同，但兩者常被混為一談。基督教界的極端千禧年主義認為整個人類歷史是以一千年為一

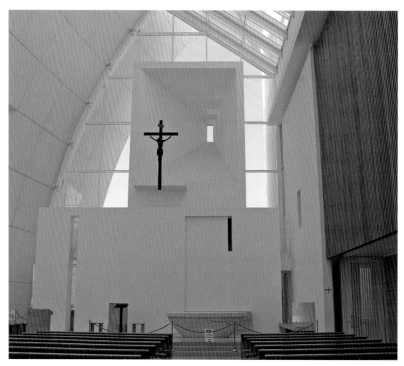

現今的世代是修整內在、更新自我的時代，透過除舊布新的實際行為，或許可為心靈的更新鋪路。
〔張基義先生提供〕

個歷史循環，而 2000 年之後的一千年，是人類最後的時間，是世界末日到來前最後的世代，也就是神學「終末論」的由來，但筆者卻深信只有上帝知道何時才是末日。

第一個禧年是耶穌訂的，祂引述先知〈以賽亞書〉61：2，提及這日子是神的恩年，也是神審判的日子，這段記載在〈路加福音〉4：21，耶穌說祂來已經應驗了有關恩年的預言。第二個禧年發生了羅馬天主教與東正教的大分裂（1054 年）。第三個禧年召開梵蒂岡第二次大公會，德高望重的教宗若望保祿二世呼籲宗教界全體，促進普世合一運動，以耶穌當年的教導廣傳神國的福音。

現今的世代是修整內在、更新自我的時代，〈以賽亞書〉61：4 提到：「他們必修造已久的荒場，建立先前淒涼之處，重修歷代荒涼之城。」建造是一種除舊布新的實際行為，教會團體應秉持著同樣的領悟，著手心靈的更新建造，廣納新肢體（肢體指的是信徒），達到真正普世合一的目的。

2000 年的千禧年已過了十餘年，感覺有些久遠。記憶會褪色，建築物會破舊殘敗，甚至被拆毀；迎接了一代，又過去了一代，千禧教堂立在當下，彷彿時時提醒著信徒仍未完成普世合一及廣傳福音的心願，做為末世審判在即的惇惇警惕。

主的靈在我身上，因為他用膏膏我，叫我傳福音給貧窮的人；差遣我報告：被擄的得釋放，瞎眼的得看見，叫那受壓制的得自由，報告神悅納人的禧年。

∞ 新約·路加福音 4：18-19 ∞

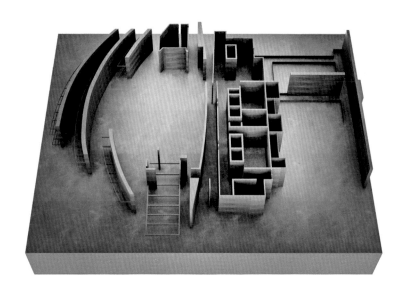

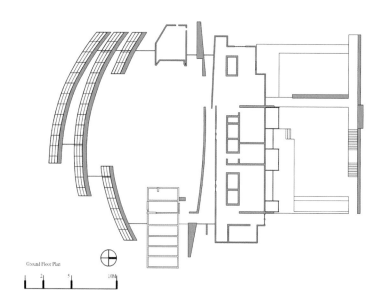

Ground Floor Plan

2 5 10M

千禧教堂

(上) 金屬等角透視圖 (下) 平面圖

Architect

理查‧邁爾（Richard Meier, 1934~）

理查‧邁爾出生於美國紐澤西州，1984 年普立茲克建築獎得主。自幼對建築充滿熱忱，大學進入以理論著稱的康乃爾大學建築系就讀，畢業後前往歐洲探索傳統建築的起源，同時帶著他學生時期的作品向現代派建築大師柯比意和阿瓦‧奧圖（Alvar Aalto）請益，這次交流對理查‧邁爾影響很深，從往後的作品中看到些許柯比意的影子，即可窺知一二。

邁爾屬於「紐約白派」，又稱「紐約五人」（New York Five），顧名思義，這五個人的建築風格都是以白色為主。因此，邁爾在建築表現上多採用簡單的幾何形體操作和白色風格，展現輕快明亮。他的作品以「順應自然」為理論基礎，偏愛白色的理由或許從他普立茲克獎得獎感言可見：「白色是最奇妙的顏色，因為包含了所有彩虹的顏色。白色不僅是白色，它常因光線和多變的事物，例如：天空、雲、太陽、月亮等而變化。」[63]

他善於利用白色表達建築本身與周圍環境的和諧關係，在建築內部運用垂直空間和天然光線的反射，達到光影的效果。他以新的觀點解釋舊的建築語彙，重新組合幾何空間。特別主張回復 20 年代荷蘭風格派和柯比意宣導的立體主義，強調構圖和光影變化、面的穿插，以創造純淨的建築空間和量體。

身為一位猶太籍美國人，卻能獲得設計天主教堂的機會，有人問及信仰時，邁爾回答：「當別人問我相信什麼？我說自己相信建築；建築是藝術之母。我樂於相信建築能連結當下的歷史，連結有形於無形。建築首先是感官的經歷，是實與虛、光線材質的探討，是有關創作的文章。我相信建築有力量啟發、提升、餵養思想及軀體，它是最公共的藝術。」[64]

註釋

1. 參考維基百科「聖索菲亞大教堂」中文條目。（2015 年 8 月 10 日瀏覽）
2. 傅朝卿，《圖說西洋建築發展史話》，台南，台灣建築與文化資產出版社，2009 年，p.211。
3. 同註 1。
4. Roger E. Olsen 著，吳瑞誠、徐成德譯，《神學的故事》，台北，校園書房，2002 年，p.287。
5. 同註 1。
6. 參考維基百科「米利都的伊西多爾」和「特拉勒斯的安提莫斯」中文條目。（2015 年 9 月 10 日瀏覽）
7. 主要參考維基百科 Westminster Abbey 英文條目，輔以「西敏寺」中文條目。（2015 年 8 月 10 日瀏覽）
8. 參考 Richard Jenkyns, *Westminster Abbey*. Harvard University Press, 2005。
9. 同註 2，p.267~279。
10. 同註 8。
11. 陶理主編，《基督教二千年史》，台北，海天書樓，2004 年，p.307~315。
12. 同註 8。
13. 同註 7。
14. 參考百度百科「威斯敏斯特教堂」條目。（2015 年 9 月 12 日瀏覽）
15. 同註 7。
16. 參考 Robert Barron, *Heaven in Stone and Glass: Experiencing the Spirituality of the Great Cathedrals*. New York, Crossroad Publishing, 2013, p.27。
17. 參考百度百科「法國巴黎聖母院」條目。（2015 年 9 月 15 日瀏覽）
18. 參考 Spiro Kostof, *A History of Architecture:Settings and Rituals*. New York, Oxford University Press, 1985, p.323~348。
19. 同註 17。
20. 同註 18，p.332。
21. 同註 18，p.325。
22. 同註 16，p.30；以及喬治城大學線上圖書館資料，見 https://repository.library.georgetown.edu/handle/10822/554233。（2015 年 9 月 12 日瀏覽）
23. 同註 17。
24. 參考維基百科「鐘樓怪人」中文條目。（2015 年 9 月 12 日瀏覽）
25. 參考維基百科「巴黎聖母院」中文條目。（2015 年 9 月 12 日瀏覽）
26. 參考 Keith Miller, *St. Peter's*. Cambridge, Massachusetts, Harvard University Press, 2007, p.74~80。
27. 贖罪券（indulgence）的正式名稱為大赦，只有教宗能賜予大赦。中世紀晚期羅馬教廷為籌措資金，授權神職人員於歐洲各地販售大赦證明書，大赦淪為斂財工具；歐洲社會因而動盪，後來更引發宗教改革，最終導致基督新教的產生。
28. 參考台灣 WiKi「天特會議」中文條目。（2015 年 9 月 15 日瀏覽）
29. 同註 11，p.410~423。
30. 同註 26，p.5~7。
31. 同註 18，p.502。
32. 此段參考書目有二，出處一同註 18，p.384；出處二同註 2，p.322~323。
33. 同註 26。
34. 黃業強，〈米開朗基羅在西斯汀教堂（Sistine Chapel）的信息〉，《羅馬：從神殿到教堂》，台北，田園城市，2012 年。
35. 參考維基百科「西斯汀小堂」中文條目。（2015 年 9 月 15 日瀏覽）
36. 同註 34。
37. 同註 35。
38. 相關資料可參考聖家堂官方網站 http://www.sagradafamilia.org/。（2015 年 9 月 16 日瀏覽）
39. 同註 38。
40. 參考維基百科「聖家堂」中文條目。（2015 年 9 月 16 日瀏覽）
41. 七宗罪依序為傲慢、嫉妒、憤怒、懶惰、貪婪、暴食及色慾。
42. 陶瓷拼貼的手法及技巧，據說來自西班牙的阿拉伯人，高第以不規則馬賽克拼貼創造出表面生動多彩的物件，最著名的作品當推「彩色蜥蜴」。
43. 同註 18，p.325。
44. 堀內敬三著，邵義強譯，《西洋音樂史》，台北，全音樂譜出版社，1992 年，p.9。
45. 作者簡介參考資料同註 38。
46. Shing Ming Tang，〈法國之美術與建築〉，http://zh.scribd.com/doc/149408962/0623- 法國之美術與建築 #scribd（2015 年 9 月 16 日瀏覽）
47. 此段參考「睿設計百科」網站，http://raydipediarch.pixnet.net/blog（2015 年 9 月 16 日瀏覽）
48. 本節關於各樓層之配置，乃參酌維基百科 Air Force Academy Cadet Chapel 英文條目。（2015 年 9 月 16 日瀏覽）
49. 建築師小檔案參考 SOM 建築師事務所官方中文網站，http://www.som.com/china/（2015 年 9 月 16 日瀏覽）
50. 參考維基百科「水晶教堂」中文條目。（2015 年 9 月 16 日瀏覽）

51. 參考維基百科 Crystal Cathedral 英文條目。（2015 年 9 月 16 日瀏覽）
52. 同註 51。
53. 同註 18，p.740、p.752。
54. 安藤忠雄著，龍國英譯，《建築家安藤忠雄》，台北，商周出版，2009 年，p378~390。
55. 同註 54。
56. 參考維基百科 Great Jubilee 英文條目。（2015 年 9 月 18 日瀏覽）
57. 參考 Meier 建築事務所官方網站，http://www.richardmeier.com/（2015 年 9 月 18 日瀏覽）
58 10-3. 參考現代建築設計網站 galinsky，http://www.galinsky.com/buildings/jubilee/index.htm（2015 年 9 月 18 日瀏覽）
59. 參考建築設計網站 My Architectural Moleskine 英文條目 Richard Meie 和 Jubilee church， http://architecturalmoleskine.blogspot. tw/（2015 年 9 月 18 日瀏覽）
60. 本段參考旅遊網站 Virtual Tourist，http://www.virtualtourist.com/travel/Europe/Italy/Lazio/Rome-144659/Things_To_Do-Rome-Church_Tor_Tre_Teste_Jubilee_Church-BR-1.html （2015 年 9 月 18 日瀏覽）
61. 關於環保和音響方面的設計「參考維基百科 Jubilee Church 英文條目。」（2015 年 9 月 18 日瀏覽）
62. 同註 57，Jubilee Church 英文條目，http://www.richardmeier.com/?projects=jubilee-church-2（2015 年 9 月 18 日瀏覽）
63. 考維基百科 New York Five 英文條目。（2015 年 9 月 18 日瀏覽）
64. 參考建築網站 ArchDaily，http://www.archdaily.com/437459/happy-birthday-richard-meier（2015 年 9 月 18 日瀏覽）

參考書目

歷史類
1. John Hirst 著，席玉蘋譯，《極簡歐洲史》，台北，大是文化，2010 年。
2. Philip Lee Ralph, Robert E. Lerner, Standish Meacham, Edward McNall Burns 著，趙丰等譯，《世界文明史》，第八版，北京，商務印書館，2001 年。
3. Spiro Kostof, A History of Architecture: Settings and Rituals. New York, Oxford University Press, 1985.
4. 傅朝卿著，《圖說西洋建築發展史話》，台南，台灣建築與文化資產出版社，2009 年。
5. 龍冠海，張承漢著，《西洋社會思想史》，第三版，台北，三民書局，2003 年。

建築類
1. Andre Wogenscky, Le Corbusier’s Hands. MIT Press, 2006.
2. Anna G. Edmonds, Turkey’s Religious Sites. Istanbul, Damko A.S, 1998.
3. Andreas Petzold 著，曾長生譯，《仿羅馬式藝術》，台北，遠流出版，1997 年。
4. B. Risebero 著，崔晃境譯，《圖解西洋建築故事》，台北，詹氏書局，1988 年。
5. Jeremy Melvin 著，胡怡心譯，《流派事典世界建築》，台北，果實出版，2006 年。
6. Keith Miller, St. Peter’s. Cambridge, Massachusetts, Harvard University Press, 2007.
7. Richard Jenkyns, Westminster Abbey. Cambridge, Massachusetts, Harvard University Press, 2005.
8. Roger H. Clark, Michael Pause 著，許麗淑、許尚健譯，《建築典例：構形意念之分析與運用》，台北，尚林出版社，1985 年。
9. 安藤忠雄著，龍國英譯，《建築家安藤忠雄》，台北，商周出版，2009 年。
10. 孫全文著，《當代建築思潮》，台北，田園城市，2004 年。
11. 許焯權著，〈建築歷史與基督教〉，陳若愚主編，《藝術、信仰、人生》，香港，中國神學研究院，1994 年。

神學類
1. Donald Bruggink, Carl Droppers, When Faith Takes Form: Contemporary Churches of Architectural Integrity in America. Grand Rapids, Mich, W.B. Eerdmans Pub. Co., 1971.
2. Jeanne Halgren Kilde, Sacred Power, Sacred Space: an Introduction to Christian Architecture and Worship. New York, Oxford University, Press, 2008.
3. Premkumar D Williams, Kevin Vanhoozer, Charles Anderson, Michael Sleasman et al ed., Everyday Theology: How to Read Cultural Texts and Interpret Trends. Grand Rapids, Mich, W.B. Eerdmans Pub. Co., 2007.
4. Robert Barron, Heaven in Stone and Glass: Experiencing the Spirituality of the Great Cathedrals. New York, Crossroad Publishing, 2013.
5. Richard Taylor, How to Read a Church: A Guide to Symbols and Images in Churches and Cathedrals. New Jersey, Hidden Spring, 2003.
6. Richard Kieckhefer, Theology in Stone: Church Architecture from Byzantium to Berkeley. New York, Oxford University Press, 2004.
7. George Ferguson, Signs & Symbols in Christian Art. New York, Oxford University Press, 1961.
8. Timothy J Gorringe, A Theology of the Built Environment: Justice, Empowerment, Redemption. Cambridge, Cambridge University Press, 2002.
9. 陳若愚主編，《藝術，信仰與人生》，香港，中國神學研究院，1994 年。

其他
Alain de Botton 著，陳信宏譯，《幸福建築》，台北，先覺出版，2007 年。

ACROSS系列 021

遇見世界十大教堂：建築師帶你閱讀神聖空間

作　　者——王裕華、蔡清徽
主　　編——邱憶伶
責任編輯——陳珮真
責任企畫——葉蘭芳
美術設計——黃鳳君

總 編 輯——李采洪
董 事 長——趙政岷
出 版 者——時報文化出版企業股份有限公司
　　　　　一〇八〇三台北市和平西路三段二四〇號三樓
　　　　　發行專線—（〇二）二三〇六六八四二
　　　　　讀者服務專線—〇八〇〇二三一七〇五・（〇二）二三〇四七一〇三
　　　　　讀者服務傳真—（〇二）二三〇四六八五八
　　　　　郵撥——一九三四四七二四時報文化出版公司
　　　　　信箱—台北郵政七九～九九信箱
時報悅讀網——http://www.readingtimes.com.tw
電子郵件信箱——newstudy@readingtimes.com.tw
時報出版愛讀者粉絲團——http://www.facebook.com/readingtimes.2
法律顧問——理律法律事務所 陳長文律師、李念祖律師
印　　刷——詠豐印刷股份有限公司
初版一刷——二〇一五年十月二十三日
初版二刷——二〇一九年九月二十四日
定　　價——新台幣三八〇元

時報文化出版公司成立於一九七五年，並於一九九九年股票
上櫃公開發行，於二〇〇八年脫離中時集團非屬旺中，
以「尊重智慧與創意的文化事業」為信念。

誠摯感謝：
丁竟民小姐、王蔚先生、林達民先生、吳範卿先生、陳瑤坤先生、張
基義先生和戴恩澤先生提供多幅精彩照片，張家銘先生為本書繪製各
教堂之所有平面圖和3D等角透視圖。

遇見世界十大教堂：建築師帶你閱讀神聖空間 /
王裕華, 蔡清徽著. -- 初版. -- 台北市：
時報文化, 2015.10
　面；公分. -- (ACROSS系列；21)
　ISBN 978-957-13-6429-2(平裝)

　1.教堂 2.宗教建築

927.4　　　　　　　　　　　104019867

ISBN 978-957-13-6429-2
Printed in Taiwan